캐릭터 의상 다양하게 그리기

라비마루 지음
운세츠 감수
(Masa Mode Academy of Art)
문성호 옮김

동작과 주름 표현법

의상의 구조부터
각도별 묘사
요령까지

캐릭터의 매력을 증가시키는 「옷 그리는 법」을 마스터하자!

「내가 만든 캐릭터에게 멋진 옷을 입히고 싶어!」
「입은 옷에서 패션 센스가 느껴지는 캐릭터를 그리고 싶어!」
만화나 일러스트를 그리는 사람이라면 누구나 한 번쯤
이런 마음을 품게 되기 마련이죠.

하지만
「옷은 주름이 많아서 그리기 어려워!」
「캐릭터가 움직이면 금방 모양이 달라져 버려!」… 등등,
의상 그리기로 인한 고민을 호소하는 분들이 많은 것 같습니다.

걱정하지 마십시오.
옷은 천을 바느질해 만든 것이기 때문에 모양이 변할 때,
주름이 생길 때 일정한 법칙을 따릅니다.
옷의 「구조」를 파악한 다음 그림으로 그려보는 연습을
거듭하다 보면, 캐릭터 의상의 달인이 되는 길이 여러분 앞에
반드시 열릴 겁니다.

이 책에서는 현대를 무대로 한 만화, 일러스트 작품에
등장할 만한, 유행에 상관없이 늘 인기가 있는 클래식한
패션 스타일 그리는 법에 대해 해설해보도록 하겠습니다.

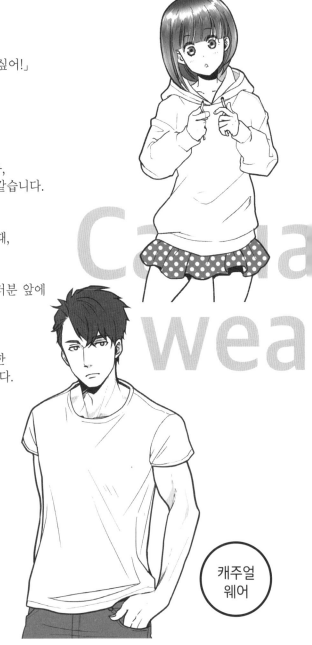

캐주얼
웨어

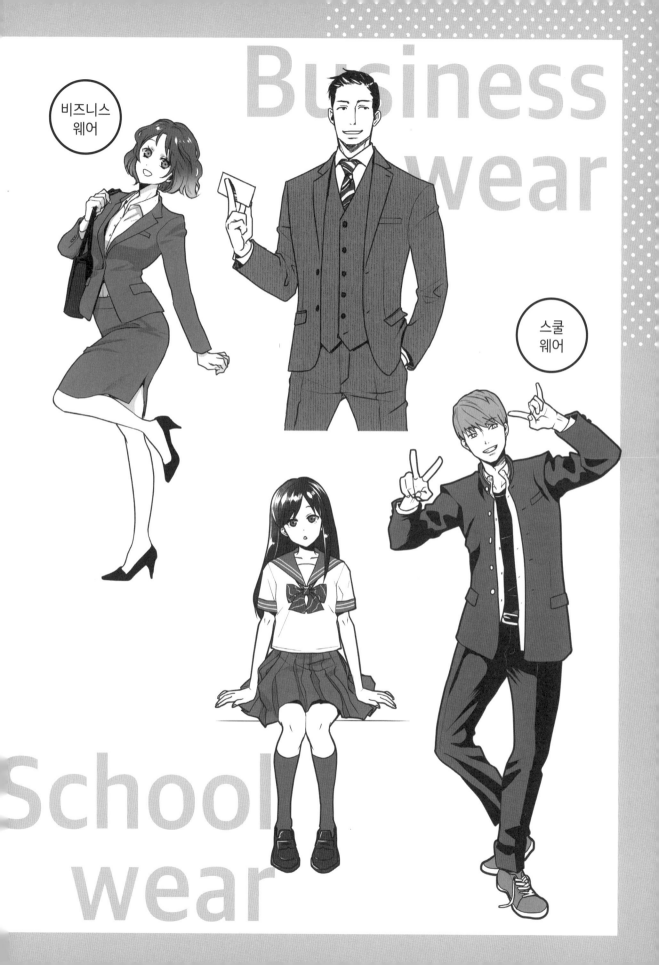

Business wear

비즈니스 웨어

스쿨 웨어

School wear

캐릭터 의상을 그리는 요령은 옷의 「구조」를 파악하는 것

캐릭터의 옷을 그릴 때 실력이 잘 늘지 않는 것 같다면, 단순히 「보이는 대로」 그리고 있기 때문일지도 모릅니다. 그리려는 옷이 어떤 구조로 되어 있는지, 주름이 왜 생기는지 「구조」를 파악하면 그리기 쉬워집니다.

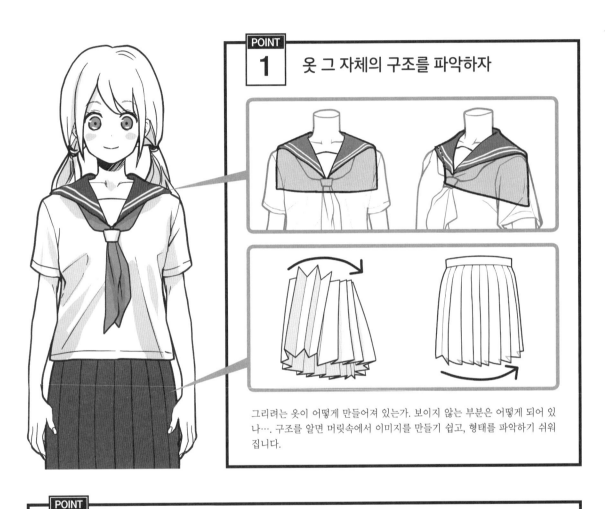

POINT 1 옷 그 자체의 구조를 파악하자

그리려는 옷이 어떻게 만들어져 있는가. 보이지 않는 부분은 어떻게 되어 있나…. 구조를 알면 머릿속에서 이미지를 만들기 쉽고, 형태를 파악하기 쉬워집니다.

POINT 2

주름이 생기는 구조를 파악하자

실제 옷 주름을 보이는 그대로 그리게 되면 그 옷은 잔뜩 구겨진 것처럼 보일 확률이 높습니다. 「여기를 당기면 이런 주름이 생긴다」는 주름의 원리와 구조를 알면, 일러스트가 가장 돋보이는 필요 최소한의 주름만으로 옷을 그릴 수 있게 됩니다.

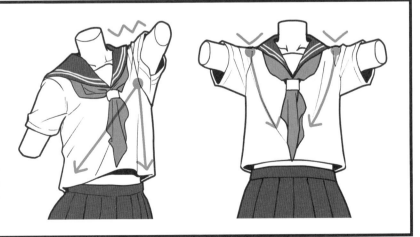

이런 「구조」를 알게 되면, 캐릭터가 움직이거나 카메라 앵글을 바꿔도 머릿속에서 옷의 모양을 상상할 수 있게 됩니다. 그리고 아래에서 소개할 포인트를 알아두면 다양한 각도나 움직임에 맞는 옷의 형태를 자유자재로 그릴 수 있게 됩니다.

POINT 3

블록으로 바꿔 본다

옷의 세세한 디테일만을 추구하면, 머릿속이 혼란스러워져 그리기 어려워집니다. 우선은 큰 덩어리 모양(블록)으로 간략화시켜 그립니다. 그걸 보고 전체적인 모양을 파악한 다음 세부 묘사로 들어가는 것이 옷을 그릴 때의 요령입니다.

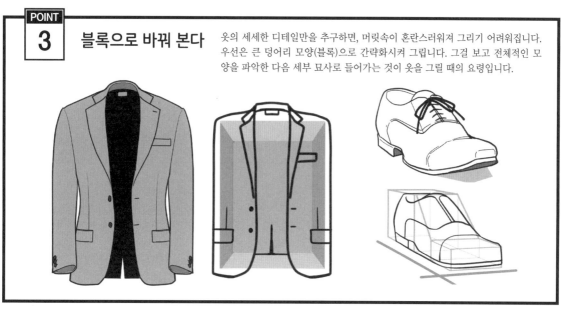

POINT 4

옷의 흐름을 파악하자

옷은 입는 사람의 몸의 굴곡에 따라가거나, 천이 남거나, 움직임 때문에 확 펼쳐지는 등 「흐름」이 발생합니다. 특히 움직임이 있는 포즈를 그릴 때는 이러한 흐름을 잘 파악해서 그려야 하며, 그것이 약동감을 표현하는 비결입니다.

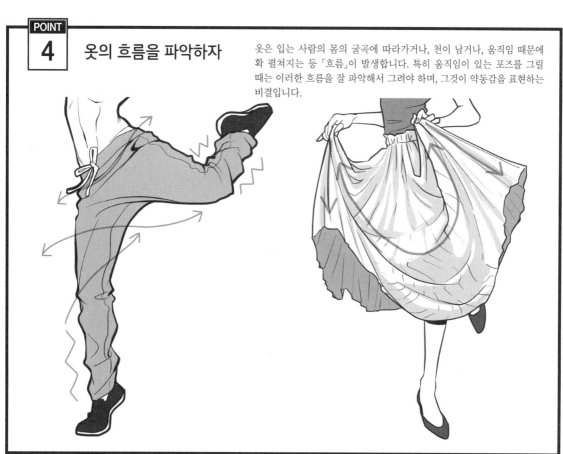

CONTENTS

CHAPTER

......................

1

기본
캐주얼 웨어

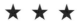

커트 앤드 소운이나 바지 등, 일상적인 장면에서 활약하는 다양한 옷들. 소재나 사이즈에 따라 입었을 때의 실루엣과 생기는 주름이 달라집니다. 각각의 특징을 파악해 구별해 그려 봅시다. 그 아이템을 즐겨 입는 캐릭터의 개성과 센스를 보는 사람에게도 전달할 수 있게 됩니다.

커트 앤드 소운(Cut and sewn, 티셔츠)

캐주얼 패션의 기본이라고도 할 수 있는 커트 앤드 소운(Cut and sewn, * 편물로 짠 천을 재단하여 봉제한 것의 총칭. 니트, 셔츠, 티셔츠 등이 해당된다). 곡선을 중심으로 한 주름 묘사로 부드러운 천의 질감을 표현합니다.

〉 기본 형태와 주름

◎ 앞쪽

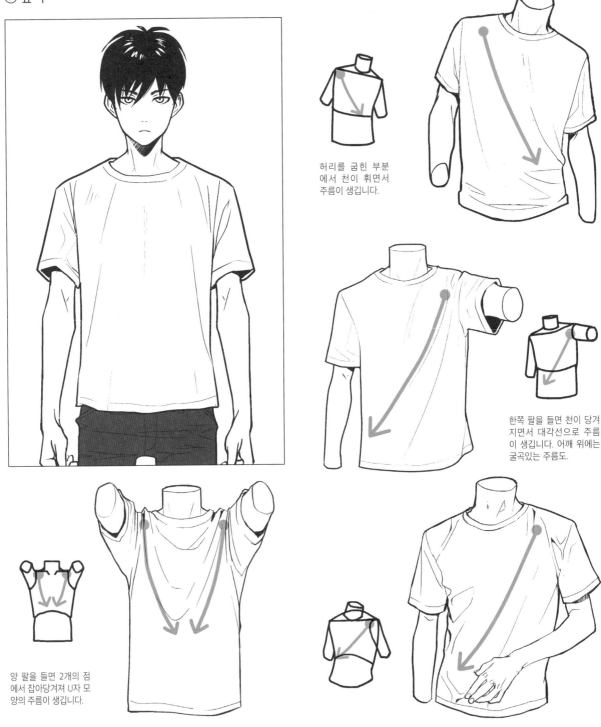

허리를 굽힌 부분에서 천이 휘면서 주름이 생깁니다.

한쪽 팔을 들면 천이 당겨지면서 대각선으로 주름이 생깁니다. 어깨 위에는 굴곡있는 주름도.

양 팔을 들면 2개의 점에서 잡아당겨져 U자 모양의 주름이 생깁니다.

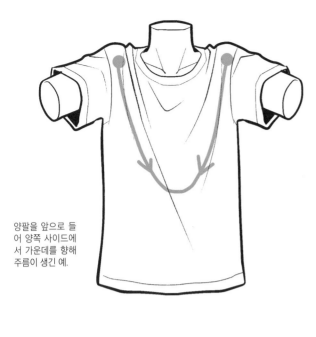

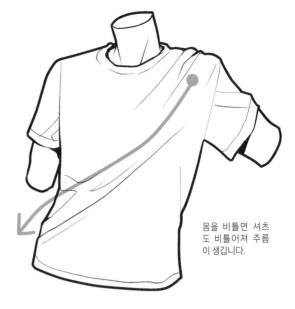

양팔을 앞으로 들
어 양쪽 사이드에
서 가운데를 향해
주름이 생긴 예.

몸을 비틀면 셔츠
도 비틀어져 주름
이 생깁니다.

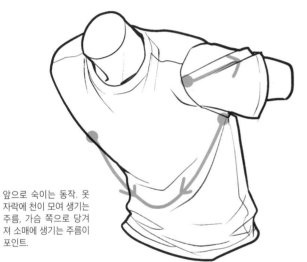

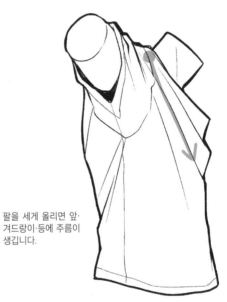

앞으로 숙이는 동작. 옷
자락에 천이 모여 생기는
주름, 가슴 쪽으로 당겨
져 소매에 생기는 주름이
포인트.

팔을 세게 올리면 앞·
겨드랑이·등에 주름이
생깁니다.

헐렁한
셔츠

헐렁한 셔츠는 중력에 의해 아래로 처지며,
늘어진 옷자락에 주름이 생기기 쉬워집니다.

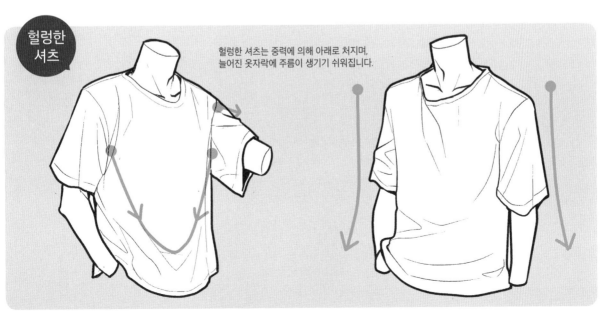

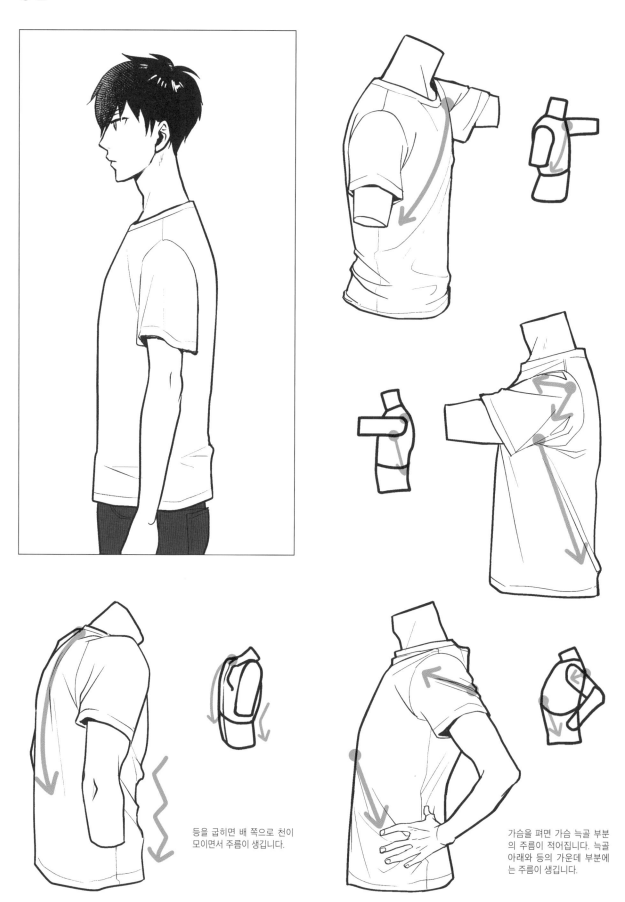

등을 굽히면 배 쪽으로 천이
모이면서 주름이 생깁니다.

가슴을 펴면 가슴 늑골 부분
의 주름이 적어집니다. 늑골
아래와 등의 가운데 부분에
는 주름이 생깁니다.

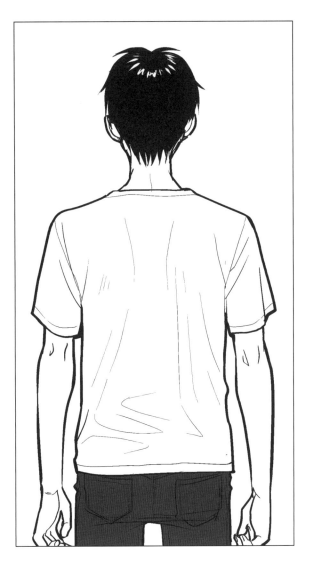

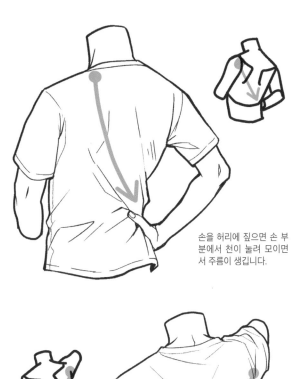

손을 허리에 짚으면 손 부분에서 천이 눌려 모이면서 주름이 생깁니다.

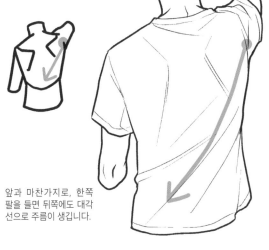

앞과 마찬가지로, 한쪽 팔을 들면 뒤쪽에도 대각선으로 주름이 생깁니다.

양 팔을 들면 2개의 점에서 잡아당겨져 주름이 생깁니다.

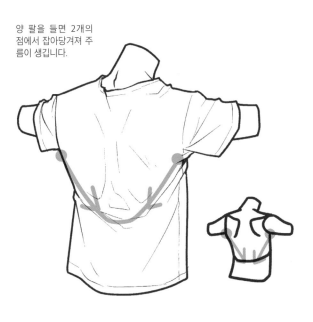

헐렁한 셔츠

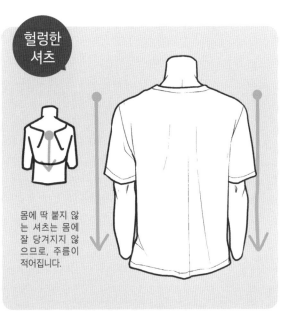

몸에 딱 붙지 않는 셔츠는 몸에 잘 당겨지지 않으므로, 주름이 적어집니다.

> 여성의 경우

여성은 가슴 부분에서 셔츠 천이 퍼지며, 그 주위에 주름이 생깁니다. 여성에게만 있는 이 주름 패턴을 잘 알아두면, 남녀를 구별해 그릴 때 도움이 됩니다.

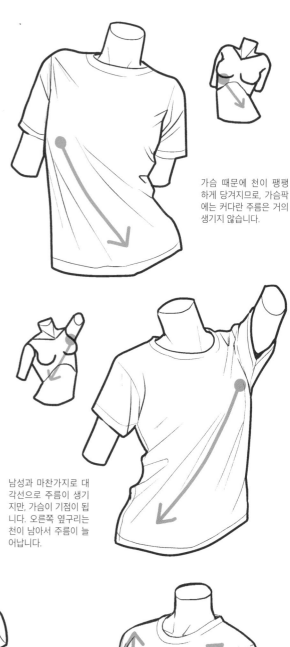

가슴 때문에 천이 팽팽하게 당겨지므로, 가슴팍에는 커다란 주름은 거의 생기지 않습니다.

남성과 마찬가지로 대각선으로 주름이 생기지만, 가슴이 기점이 됩니다. 오른쪽 옆구리는 천이 남아서 주름이 늘어납니다.

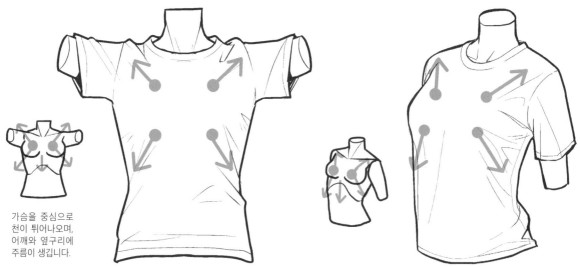

가슴을 중심으로 천이 튀어나오며, 어깨와 옆구리에 주름이 생깁니다.

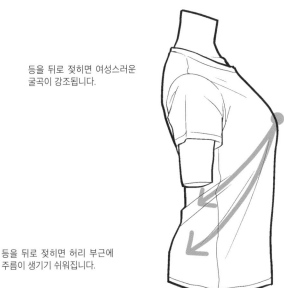

등을 뒤로 젖히면 여성스러운
굴곡이 강조됩니다.

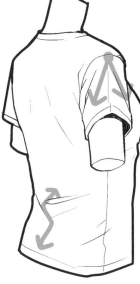

뒤쪽도 허리에 주름이
생깁니다. 팔을 내렸을
때의 어깨는 둥글게 하
면 여성스러움이 증가
합니다.

등을 뒤로 젖히면 허리 부근에
주름이 생기기 쉬워집니다.

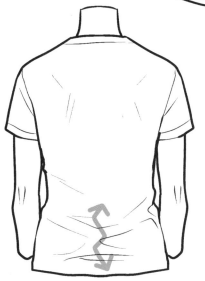

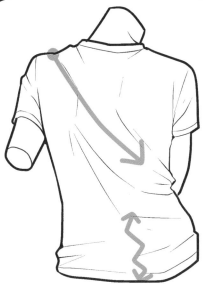

등 쪽의 천은 가슴에 당겨지지 않으
므로, 어깨부터 대각선으로 주름이
생깁니다.

헐렁한
셔츠

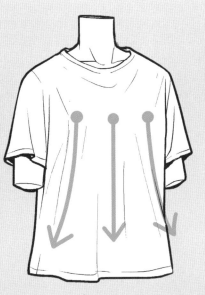

헐렁한 셔츠는 몸의
라인의 잘 드러나지
않고, 천이 중력 때문
에 툭 떨어져 주름은
적은 편.

셔츠가 헐렁하면 가슴의
모양이 잘 보이지 않게
되지만, 가슴이 있는 것
같은 부분에서 떨어트리
듯 주름을 그리면 여성스
럽게 보입니다.

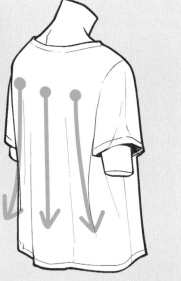

> 베리에이션 표현

사이즈나 천의 두께 차이에 의해 셔츠의 실루엣과 주름이 생기는 방식이 달라집니다. 비교해 봅시다.

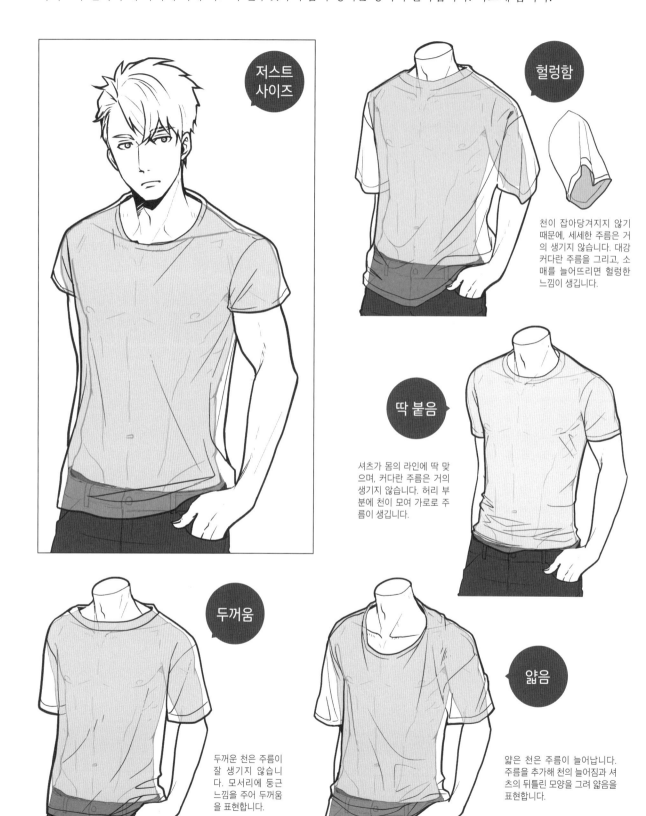

저스트 사이즈

헐렁함

천이 잡아당겨지지 않기 때문에, 세세한 주름은 거의 생기지 않습니다. 대강 커다란 주름을 그리고, 소매를 늘어뜨리면 헐렁한 느낌이 생깁니다.

딱 붙음

셔츠가 몸의 라인에 딱 맞으며, 커다란 주름은 거의 생기지 않습니다. 허리 부분에 천이 모여 가로로 주름이 생깁니다.

두꺼움

두꺼운 천은 주름이 잘 생기지 않습니다. 모서리에 둥근 느낌을 주어 두꺼움을 표현합니다.

얇음

얇은 천은 주름이 늘어납니다. 주름을 추가해 천의 늘어짐과 셔츠의 뒤틀린 모양을 그려 얇음을 표현합니다.

> 체형별 묘사

가슴이 큰 여성은 가슴 쪽의 천이 강하게 당겨지며, 작은 여성이나 마른 남성은 천이 거의 당겨지지 않고 툭 떨어집니다. 각각 형태는 어떠한지, 주름은 어떠한지 살펴 보도록 합시다.

보통 체형의 여성

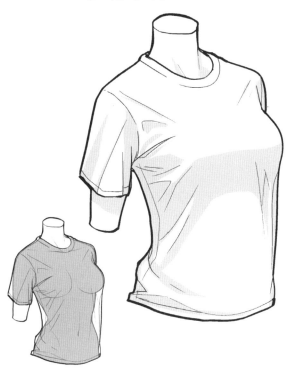

가슴이 큰 편인 여성

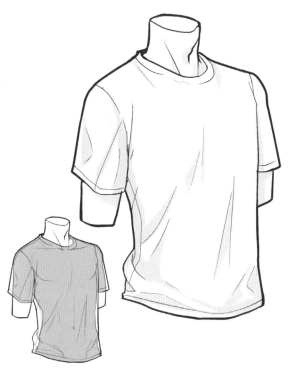

가슴이 작은 편인 여성

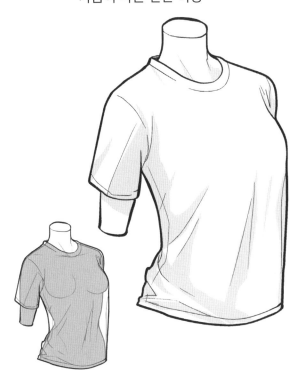

마른 남성

CHAPTER 1-2

옷깃이 있는 셔츠

보는 사람에게 스포티한 인상을 주는 옷깃이 있는 셔츠. 그 중에서도 옷깃이나 소맷부리가 리브 니트(rib knit, *갈빗대처럼 골이 파인 줄무늬가 있는 소재) 천으로 된 폴로셔츠는, 원래 폴로라는 경기에 쓰이던 움직이기 편한 옷입니다. 그릴 때는 옷깃의 구조를 파악해두는 것이 요령입니다.

> 옷깃 주변의 형태

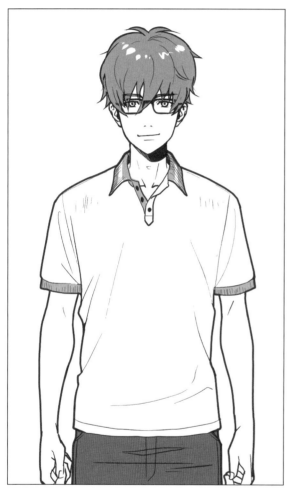

여기서는 옷깃 띠(P17 참조)가 없는 타입을 게재했습니다. 밑그림을 그릴 때, 목에 가려져 보이지 않는 뒤쪽 부분도 그려두면 형태를 잡기 쉬워집니다.

앞을 열어두지 않은 경우

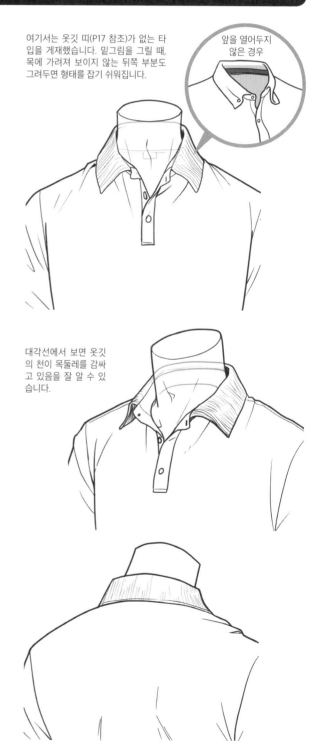

대각선에서 보면 옷깃의 천이 목둘레를 감싸고 있음을 잘 알 수 있습니다.

옆에서 보면 첫 번째 단추 부분이 앞으로 튀어나와 보입니다.

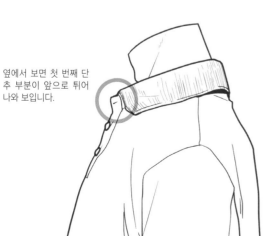

> 옷깃 띠 있음·없음의 비교

옷깃이 있는 셔츠는 「옷깃 띠(*옷깃의 토대가 되는 목둘레를 감싸는 띠 모양 부분)」라 불리는 부분이 있는 것과 없는 것이 있습니다. 폴로셔츠는 옷깃 띠가 없으며, 옷깃이나 소맷부리가 리브 니트로 만들어진 것이 주류입니다. 보는 사람이 받게 되는 인상과 그리는 방법에 차이가 있으므로 체크해 둡시다.

옷깃을 세웠을 때

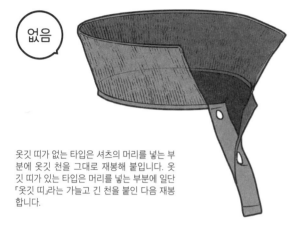

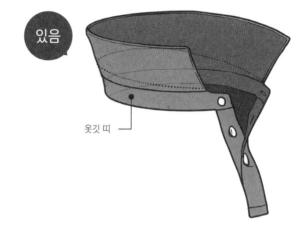

옷깃 띠

옷깃 띠가 없는 타입은 셔츠의 머리를 넣는 부분에 옷깃 천을 그대로 재봉해 붙입니다. 옷깃 띠가 있는 타입은 머리를 넣는 부분에 일단 「옷깃 띠」라는 가늘고 긴 천을 붙인 다음 재봉합니다.

옷깃을 접었을 때

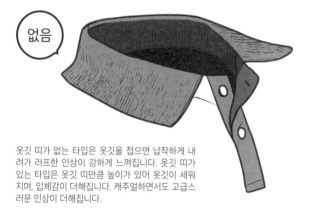

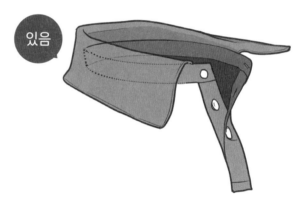

옷깃 띠가 없는 타입은 옷깃을 접으면 납작하게 내려가 러프한 인상이 강하게 느껴집니다. 옷깃 띠가 있는 타입은 옷깃 띠만큼 높이가 있어 옷깃이 세워지며, 입체감이 더해집니다. 캐주얼하면서도 고급스러운 인상이 더해집니다.

세부 구조

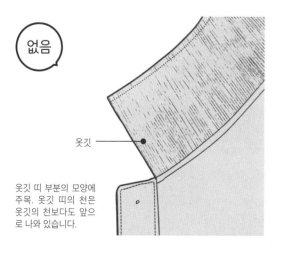

옷깃

옷깃 띠 부분의 모양에 주목. 옷깃 띠의 천은 옷깃의 천보다도 앞으로 나와 있습니다.

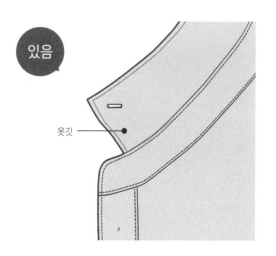

옷깃

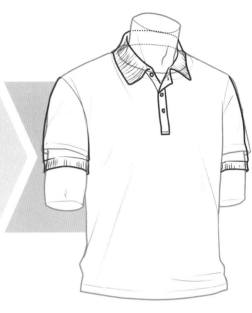

티셔츠에 옷깃을 둥글게 말아 준다는 이미지로 그려봅시다. 목 뒤쪽으로 도는 옷깃 부분도 밑그림에서 형태를 잡아두면 위화감이 없는 옷깃을 그릴 수 있게 됩니다.

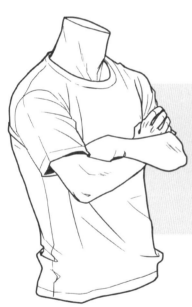

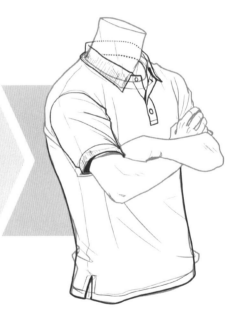

옷깃이 있는 셔츠 중에서도 폴로셔츠는 소매가 리브로 된 것이 주류입니다. 소맷부리의 통 모양 부분을 아주 약간 작게 그리면 폴로셔츠 느낌이 강조됩니다.

COLUMN 최근에는 비즈니스 용 폴로셔츠도 보급

옷깃 띠

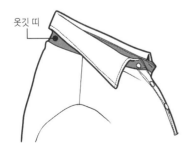

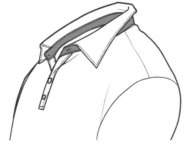

최근에는 쿨비즈(cool-biz, * 여름에 시원하게 보내기 위한 편안한 근무복장)로 통기성이 좋은 폴로셔츠를 입는 회사원도 늘어났습니다. 비즈니스 용 폴로셔츠는 비즈폴로라고 부릅니다. 넥타이도 맬 수 있는 옷깃 띠가 있는 것들이 주류입니다.

캐릭터의 포즈나 각도에 맞게 그리는 것은 물론이고, 성격에 맞는 옷깃 표현을 생각하는 것도 즐겁습니다. 옷깃을 크게 풀어 젖히거나, 옷깃을 세우는 등으로 캐릭터의 개성을 강조할 수 있습니다.

그 외의 상의

여기서는 롱 슬리브 셔츠나 트레이너 등 긴소매 아이템에 대해 해설합니다. 천이 두껍고 커짐에 따라, 실루엣을 따르는 보조선이 크고 완만해지게 됩니다.

❯ 롱 슬리브 셔츠

비교적 얇은 천이 많으며, 캐릭터의 체격이 겉으로 드러나기 쉬운 아이템입니다. 소매와 옷자락에 천이 모여 생기는 주름을 그리면 리얼함이 증가합니다.

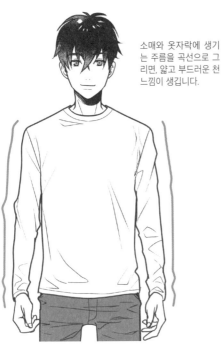

소매와 옷자락에 생기는 주름을 곡선으로 그리면, 얇고 부드러운 천 느낌이 생깁니다.

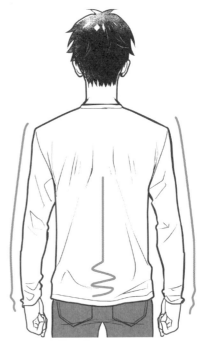

견갑골 주변에 희미하게 주름을 그리면 평면적인 인상이 아니라 등 같은 느낌이 살아납니다.

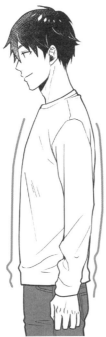

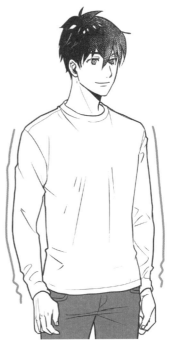

가슴 근육이 있는 캐릭터는 가슴이 배보다 앞으로 나오기 때문에, 가슴에서 떨어지는 주름을 그리면 탄탄한 근육을 어필할 수 있습니다.

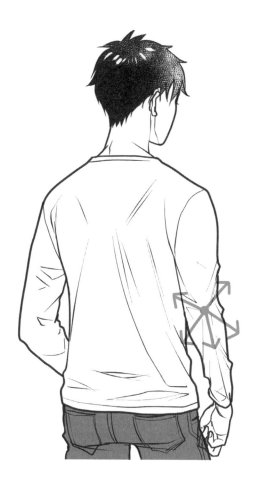

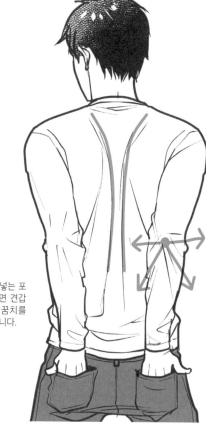

뒷주머니에 손을 집어넣는 포
즈. 어깨를 뒤로 당기면 견갑
골이 가까워지고, 팔꿈치를
기점으로 주름이 생깁니다.

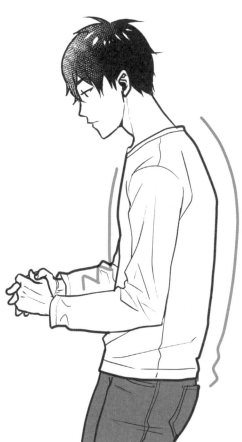

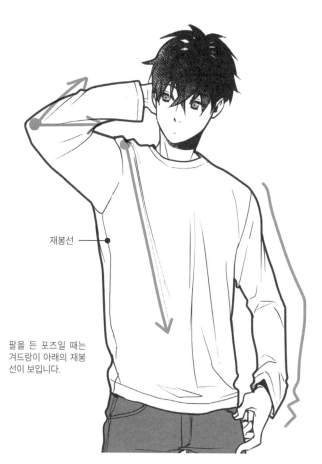

재봉선

팔을 든 포즈일 때는
겨드랑이 아래의 재봉
선이 보입니다.

021

트레이너

스웨트 소재로 만들어진 셔츠로, 스포츠웨어나 룸 웨어로 쓰이는 인기 아이템. 사이즈를 조금 넉넉하게, 주름을 조금 적게 그리면 롱 슬리브 셔츠와 구별해 그릴 수 있습니다.

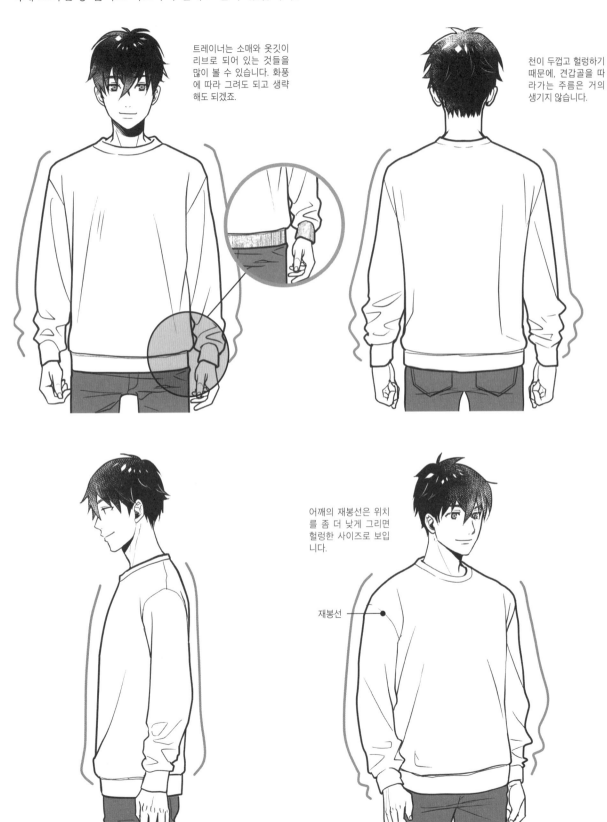

트레이너는 소매와 옷깃이 리브로 되어 있는 것들을 많이 볼 수 있습니다. 화풍에 따라 그려도 되고 생략해도 되겠죠.

천이 두껍고 헐렁하기 때문에, 견갑골을 따라가는 주름은 거의 생기지 않습니다.

어깨의 재봉선은 위치를 좀 더 낮게 그리면 헐렁한 사이즈로 보입니다.

재봉선

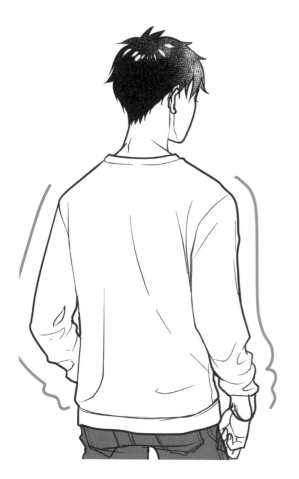

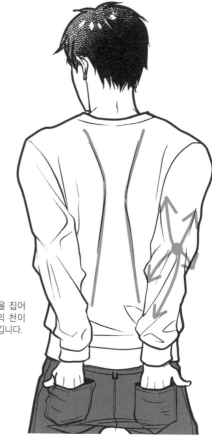

뒷주머니에 손을 집어
넣는 포즈. 등의 천이
모여 주름이 생깁니다.

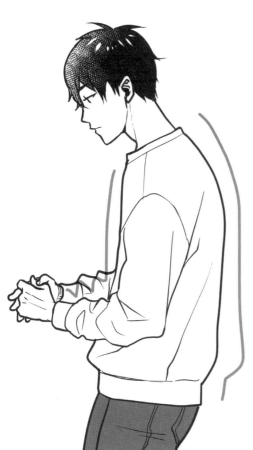

팔을 들면 어깨에 당겨
져 주름이 생기며, 목둘
레선이 약간 한쪽으로
치우치게 됩니다.

> 트레이너(빅 실루엣)

몸통 부분의 폭이 넓고, 편안한 인상이 강하게 나타나는 아이템. 어깨의 재봉선을 과하게 아래쪽에 그리면 늘어진 느낌을 표현할 수 있습니다.

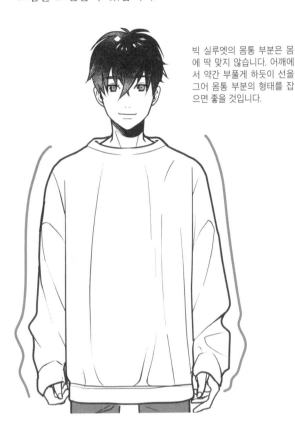

빅 실루엣의 몸통 부분은 몸에 딱 맞지 않습니다. 어깨에서 약간 부풀게 하듯이 선을 그어 몸통 부분의 형태를 잡으면 좋을 것입니다.

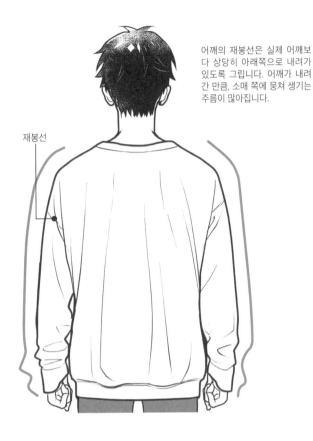

어깨의 재봉선은 실제 어깨보다 상당히 아래쪽으로 내려가 있도록 그립니다. 어깨가 내려간 만큼, 소매 쪽에 뭉쳐 생기는 주름이 많아집니다.

재봉선

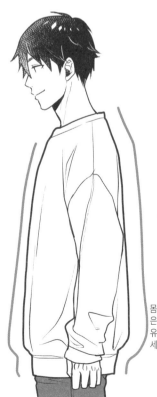

몸에 붙어 생기는 주름은 거의 없으며, 천에 여유가 있기에 몸통 부분에 세로 주름이 생깁니다.

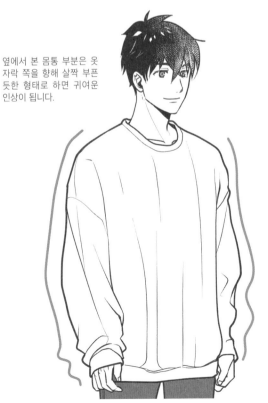

옆에서 본 몸통 부분은 옷자락 쪽을 향해 살짝 부푼 듯한 형태로 하면 귀여운 인상이 됩니다.

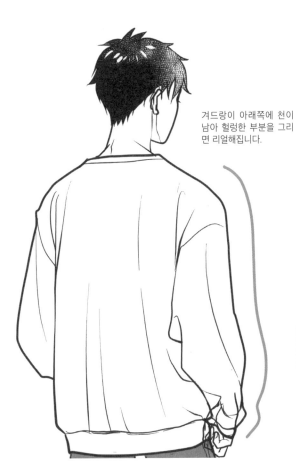

겨드랑이 아래쪽에 천이 남아 헐렁한 부분을 그리면 리얼해집니다.

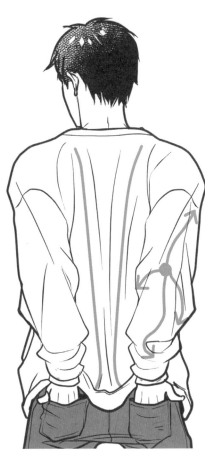

뒷주머니에 손을 넣으면 너무 큰 몸통 부분의 천이 모여 세로 주름이 생깁니다.

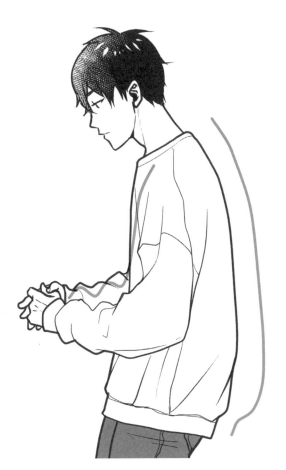

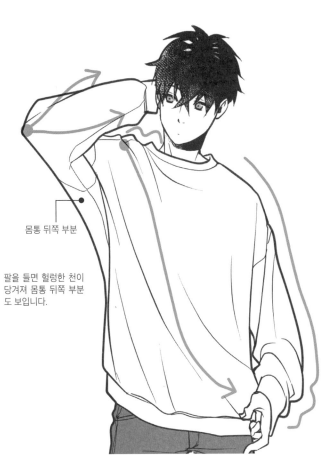

몸통 뒤쪽 부분

팔을 들면 헐렁한 천이 당겨져 몸통 뒤쪽 부분도 보입니다.

파카(PARKA)

후디(Hoody)라고도 불리는 후드(모자)가 달린 캐주얼웨어. 파카 일러스트를 잘 그리는 요령은, 입는 방식이나 장면에 따라 변화하는 후드의 모양을 파악하는 것입니다.

❯ 후드의 모양 파악하기

⊙ 기본 형태

일반적인 후드는 2장의 천을 재봉해 만듭니다. 형태를 파악하기 어려울 때는 재봉한 천을 펼친 상태를 상상하며 그리면 좋을 것입니다. 이것은 안쪽에 메시(격자) 가이드 선을 넣어 천의 형태를 파악하기 쉽게 한 것입니다.

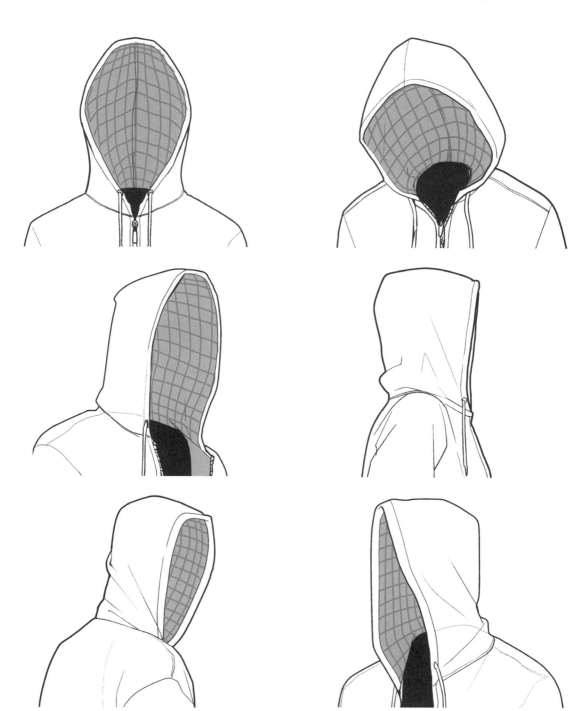

⟩ 인물과 조합한 그림

인물의 머리를 상자로 간주하고, 거기에 후드를 씌우는 이미지로 그리면 입체감을 표현하기 쉽습니다.

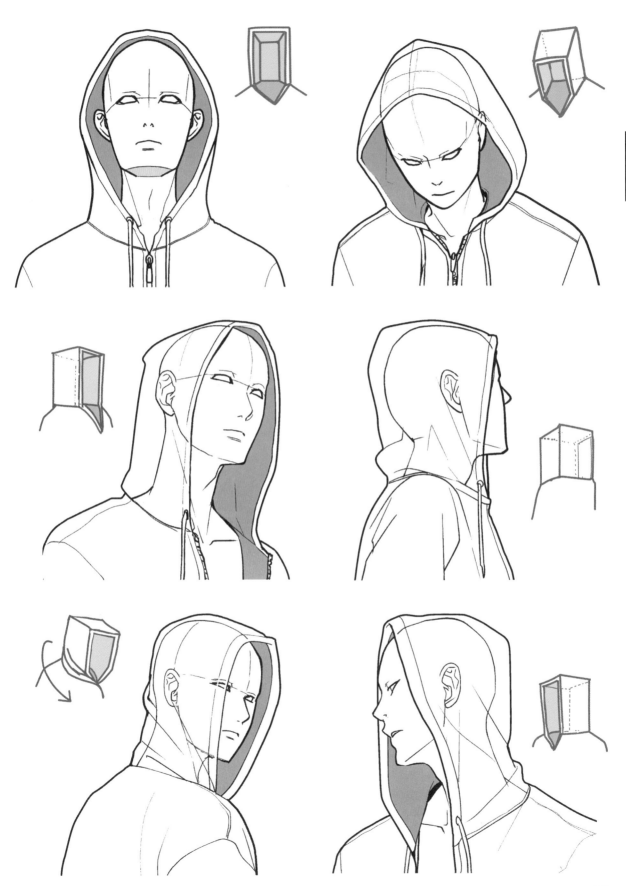

⊙ 후드의 변형

후드를 그릴 때 가장 「어렵다!」고 느껴지는 부분은, 쓰거나 벗었을 때 일어나는 변형입니다. 천의 변화를 파악하기 위해, 보이지 않는 부분도 묘사한 투시도를 보도록 합시다. 벗어서 뒤쪽으로 젖혀둔 상태에서도 전혀 납작해지지 않는 다는 것을 알 수 있습니다.

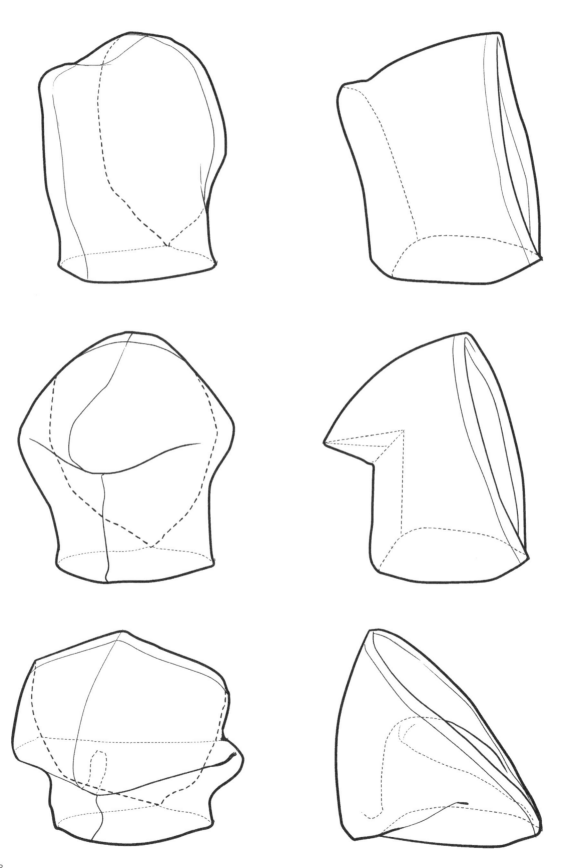

상자의 윤곽선을 그리고, 거기에 후드를 집어넣는 이미지로 그려 봅시다. 납작해지지 않고, 천의 두께가 느껴지는 후드가 됩니다

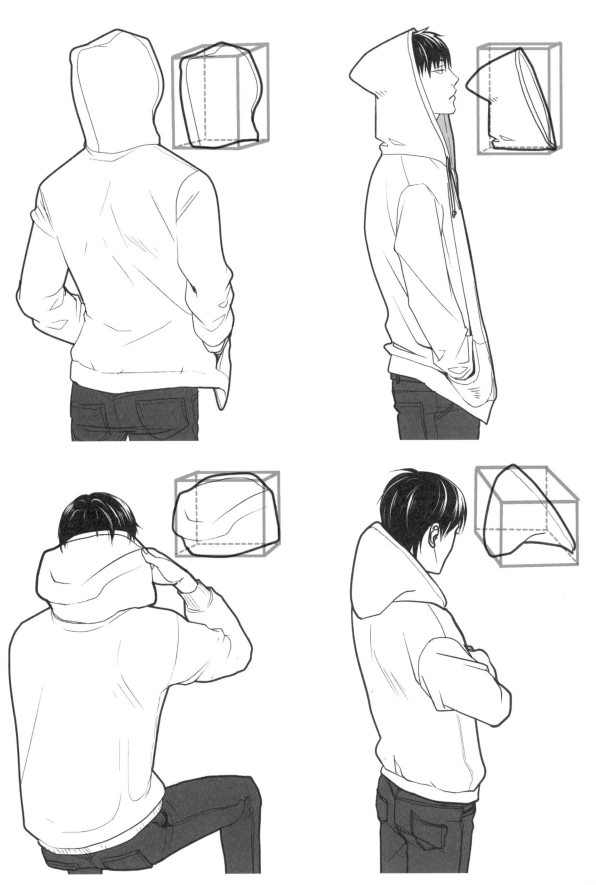

⊙ **풀오버 파카**　머리에서 뒤집어쓰듯 입는 타입으로, 캐주얼한 인상이 강한 아이템. 루즈한 평상복 같은 느낌을 강조하고 싶을 때는, 어깨의 재봉선을 약간 아래에 그리는 것이 요령입니다.

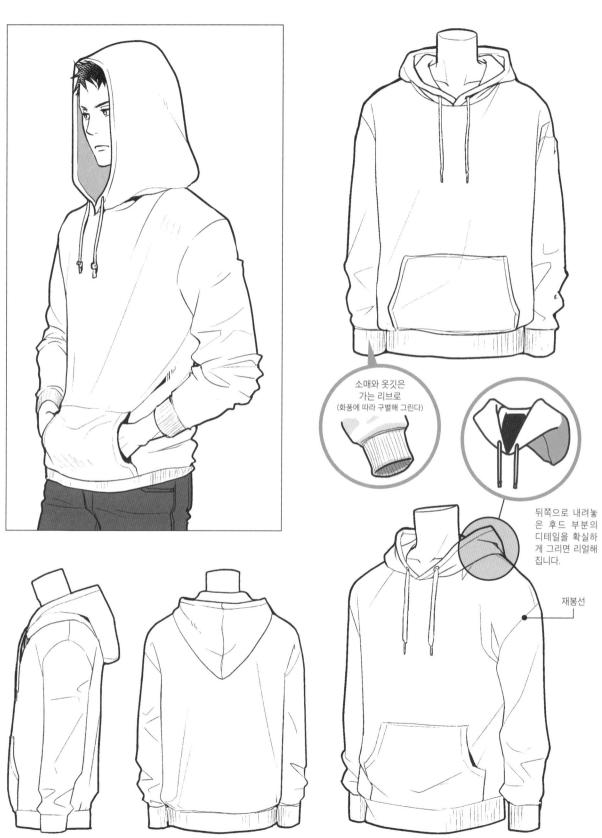

소매와 옷깃은
가는 리브로
(화풍에 따라 구별해 그린다)

뒤쪽으로 내려놓은 후드 부분의 디테일을 확실하게 그리면 리얼해집니다.

재봉선

⊙ 집 업

지퍼(또는 파스너Fastener)가 달린 파카. 지퍼를 여느냐 닫느냐에 따라 코디네이트의 폭이 넓어집니다. 저스트 사이즈일 때는 어깨가 너무 내려가지 않도록 그리면 고급스럽고 캐주얼한 인상이 됩니다.

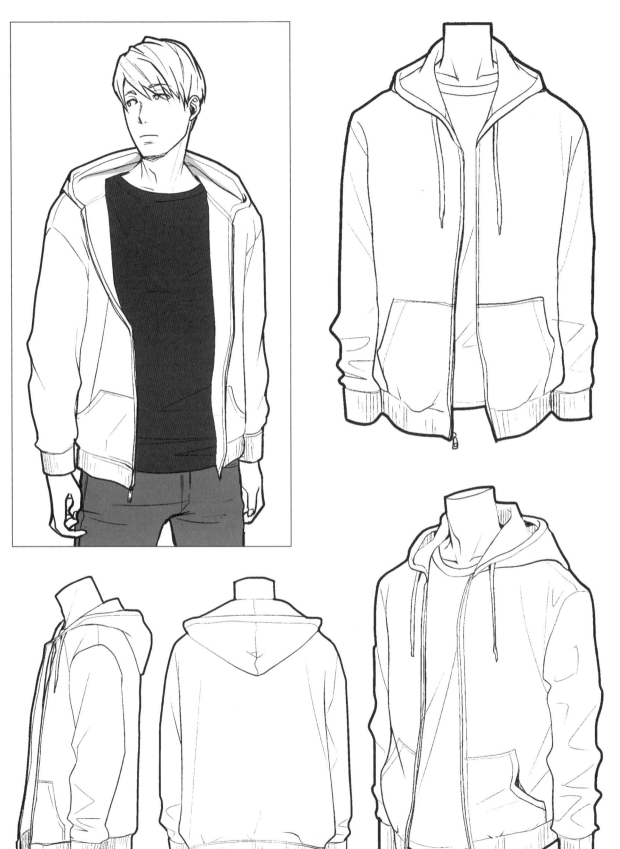

⊙ 볼륨 넥 파카

옷깃 주변이 커서 머플러처럼 방한성이 있으며, 디자인상의 액센트입니다. 옷깃이 벌어지지 않기 때문에, 뒤쪽의 후드는 작게 보입니다.

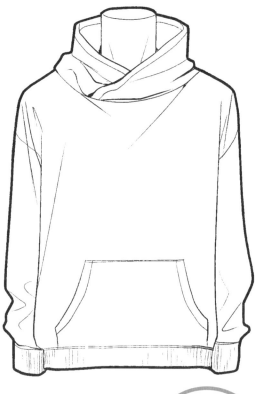

POINT

옷깃 주변의 천이 많은 만큼, 후드에 늘어지는 주름이 생깁니다. ○ 부분을 풀오버와 비교해 봅시다.

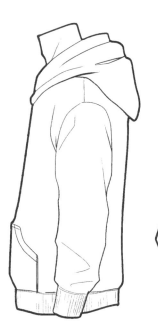

후드 부분은 풀오버에 비해 작은 편. 삼각형을 의식해 그리는 것도 좋습니다.

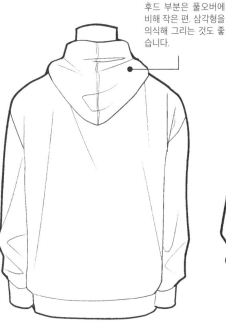

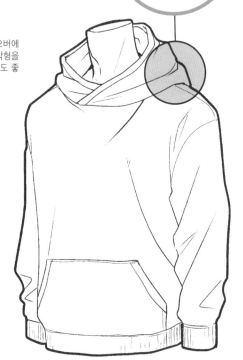

⊙ 마운틴 파카

등산 등 아웃도어 활동에 적합하게 만들어진 파카. 방수성과 방한성이 우수합니다. 보통 파카보다 두꺼운 것이 많으며, 주름이 생기는 방식도 다릅니다.

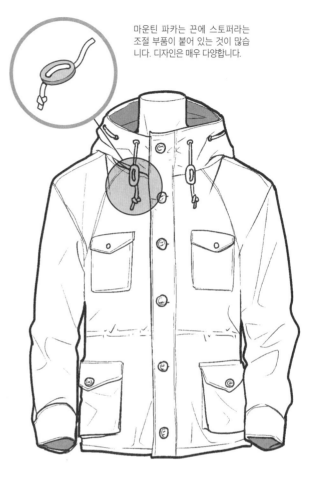

마운틴 파카는 끈에 스토퍼라는 조절 부품이 붙어 있는 것이 많습니다. 디자인은 매우 다양합니다.

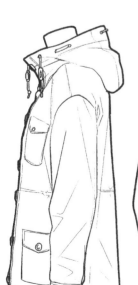

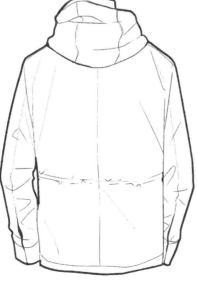

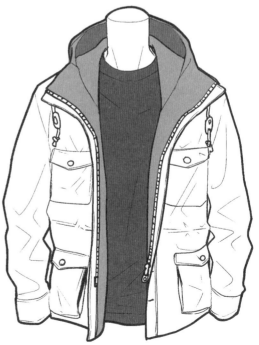

앞쪽 지퍼와 단추를 제일 위까지 잠그면, 후드는 작게 보입니다.

그림은 지퍼의 금속부분이 좌우 양쪽 모두 천 안쪽에 달려 있는 파카의 예. 한쪽이 천 바깥쪽에 달려 있는 것도 있습니다.

집 업 파카는 옷깃 주변이 높은 하이넥이 자주 보입니다. 형태의 차이를 확인해 봅시다.

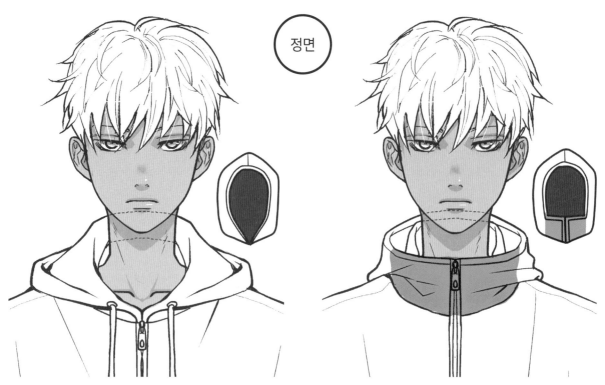

정면

보통 타입은 지퍼를 위쪽 끝까지 올려도 목 주변이 잘 보입니다.

하이넥 타입은 지퍼를 위쪽 끝까지 올리면 목 주변이 살짝 가려지는 느낌이 됩니다. 까다로운 듯한 인상이 강해집니다.

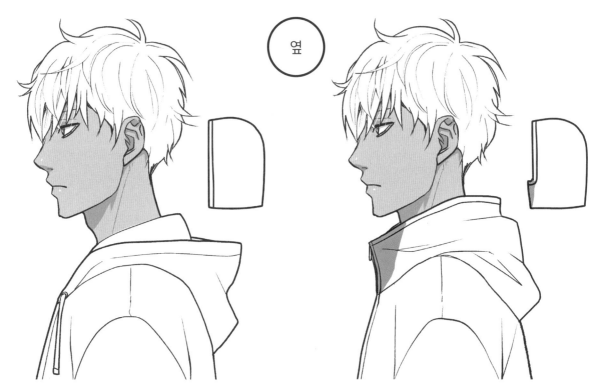

옆

보통 타입은 가슴팍부터 후드에 걸쳐 완만한 곡선 형태가 됩니다.

하이넥 타입은 턱 아래에 모서리가 튀어나와 보입니다.

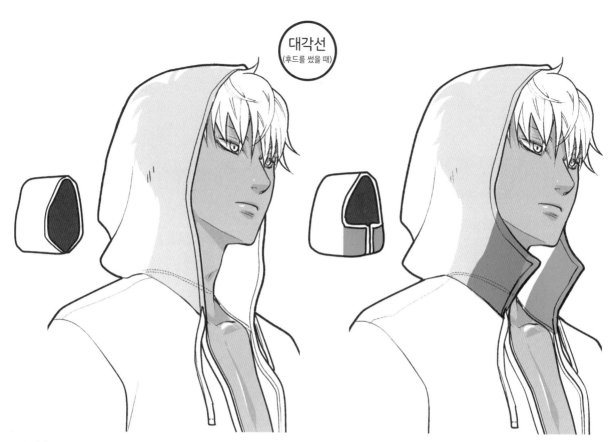

대각선
(후드를 썼을 때)

보통 타입은 목 뒤쪽은 가려지지만 앞은 보입니다.

하이넥 타입은 옷깃 부분이 목을 가립니다.

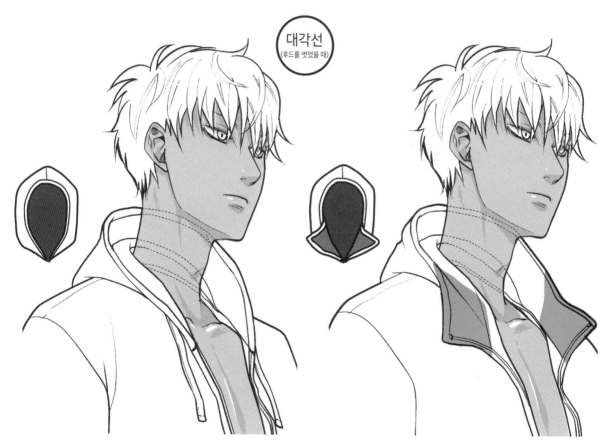

대각선
(후드를 벗었을 때)

목 주위와 가슴팍이 완만한 라인으로 덮입니다.

하이넥 타입은 후드 끝이 좌우로 벌어집니다.

CHAPTER 1

파카

후드를 벗은 상태를 다양한 각도에서 확인해 봅시다. 그냥 보기에는 구겨져서 다 비슷해 보이지만, 보통 타입과 하이넥 타입은 모양이 다릅니다.

보통 타입

하이넥 타입

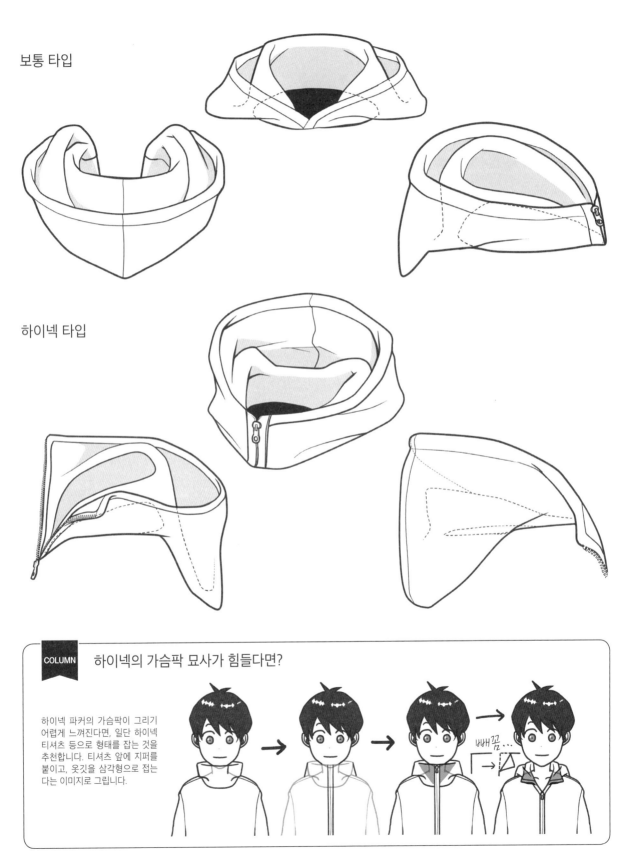

COLUMN	하이넥의 가슴팍 묘사가 힘들다면?

하이넥 파커의 가슴팍이 그리기 어렵게 느껴진다면, 일단 하이넥 티셔츠 등으로 형태를 잡는 것을 추천합니다. 티셔츠 앞에 지퍼를 붙이고, 옷깃을 삼각형으로 접는 다는 이미지로 그립니다.

빼꿈...

후드를 보고 캐릭터를 상상해 일러스트를 그린 예. 상자를
상상해 후드의 모양을 입체적으로 잡아두면, 캐릭터가 바라
보는 방향이나 앵글에 맞추기 쉬워집니다.

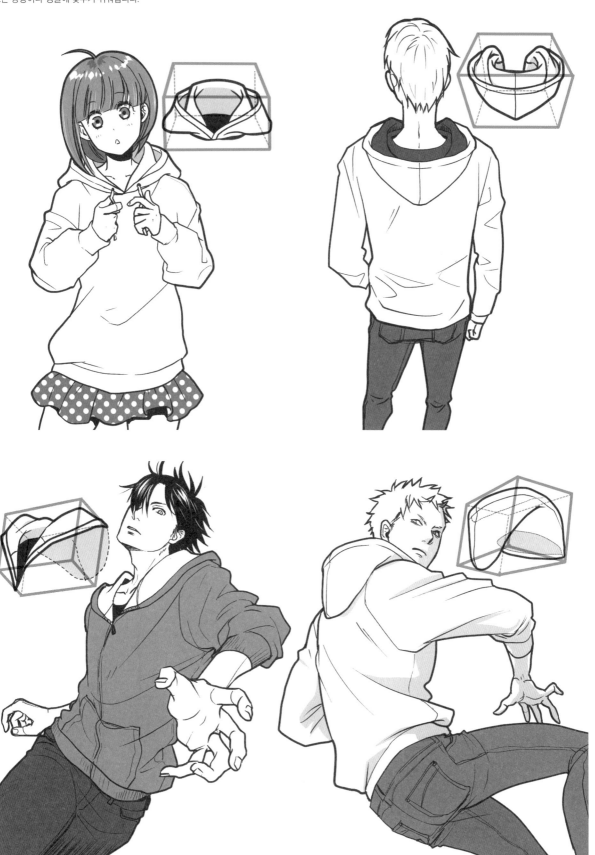

바지에는 다양한 스타일이 있습니다. 기본이 되는 「소재」와 「모양」을 기억해 두면, 캐릭터의 개성에 맞춰 능숙하게 구별해 그릴 수 있게 됩니다.

❯ 기본 소재

바지의 소재는 면, 폴리에스테르, 저지 등 매우 다양하며, 소재에 따라 주름이 생기는 방식이 달라집니다. 하지만 일러스트에서 그릴 때는 아래 3종류만 파악해 두면 충분합니다. 각각의 모양과 조합해 다양한 바지를 표현할 수 있습니다.

⊙두꺼움 데님(진)으로 대표되는 단단하고 뻣뻣한 소재. 세세한 주름은 거의 생기지 않습니다. 두꺼운 천을 재봉한 선을 추가하면 좀 더 그럴듯해집니다.

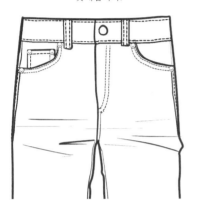 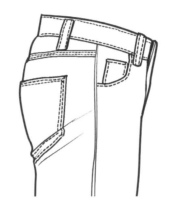

⊙보통 가장 오소독스한 면 소재. 슬림하게 그리면 고급 캐주얼, 크게 그리면 작업복이 되기도 합니다.

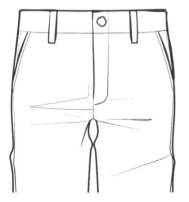 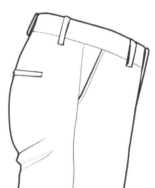 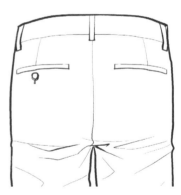

⊙연함 저지나 스웨트 팬츠 등으로 대표되는 부드럽고 연한 소재. 직선적인 주름, 가로 주름을 줄여 그려 부드러움을 표현합니다.

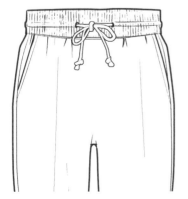 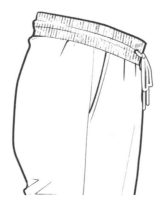 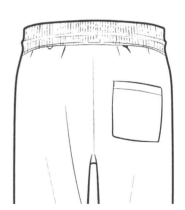

> 기본 형태

바지는 모양별로 굉장히 이름이 많아 다 알기에는 너무 복잡하지만, 일러스트를 그릴 때는 아래의 4종류를 기본으로 기억해 두면 편리합니다.

스트레이트(Straight)

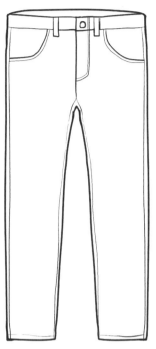

허리부터 발목까지 일직선처럼 보이는 실루엣.
유행에 구애받지 않으며, 기본 중의 기본입니다.

슬림(Slim)

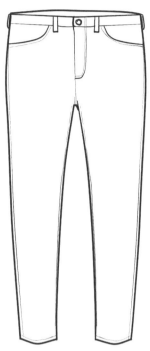

다리에 딱 붙는 날씬한 실루엣.
보는 사람에게 스마트함과 스타일리시한 인상을 줍니다.

와이드(Wide)

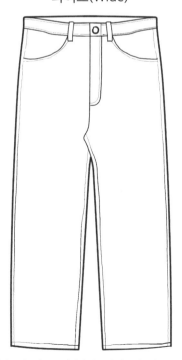

슬림과는 대조적으로, 다리에 딱 붙지 않는 여유가 있는 실루엣.
차분함이나 릴랙스한 분위기를 느끼게 합니다.

숏(Short)

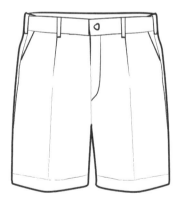

다리가 드러나기 때문에 시원한 인상을 주며, 여름에 입고 싶은 바지.
남성의 경우에는 상급 멋쟁이 용 아이템일지도…?

복장을 좀 더 신경 쓰고 싶거나, 개성을 표현하고 싶은 경우에는 아래와 같은 베리에이션을 써보는 것도 좋을 겁니다.

사루엘 팬츠
(sarouel pants/배기 팬츠 Baggy pants)

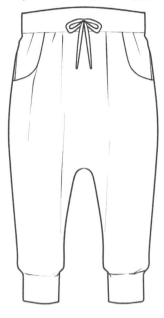

민족의상이 기원인 민족적인 바지.
가랑이의 위치가 보통 바지보다 상당히 아래쪽에 있는 것이 특징.

카고 팬츠(Cargo pants)

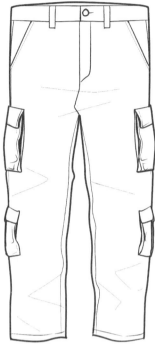

원래는 화물(카고) 작업자들이 입던 바지.
주머니가 많은 것이 특징인 와일드한 분위기.

테이퍼드 팬츠(Tapered pants)

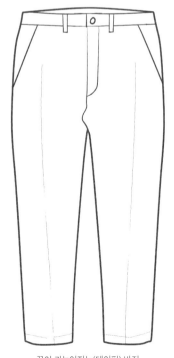

끝이 가늘어지는(테이퍼) 바지.
슬림과는 다르게 허벅지 부분은 딱 붙지 않습니다.

크롭트 팬츠(Cropped pants)

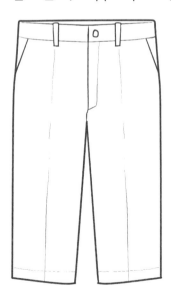

바짓단을 잘라낸(크롭) 길이가 짧은 바지. 길이가 긴 바지에 비해 경쾌한 인상.
남성의 경우에는 숏 팬츠보다 코디네이트하기 쉬울 수도.

P38의 소재와 P39~40의 모양을 조합하면 캐릭터에 맞춰 다양한 디자인의 바지를 그릴 수 있습니다.

ex. 1 부드러운 소재+숏=스웨트 숏 팬츠

캐릭터의 평상복이나 러프한 차림에 어울림. 티셔츠나 샌들과 상성이 좋다.

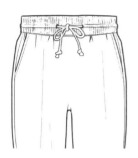 + 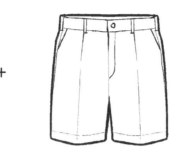 =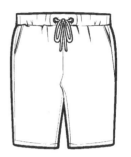

ex. 2 와이드+테이퍼드=페그탑 팬츠

허벅지 부분은 여유가 있고, 발목은 좁은 바지. 일러스트에 그리면 허리 부분의 볼륨이 눈에 띄므로, 개성적인 캐릭터에 잘 어울릴 듯.

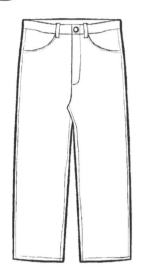 + 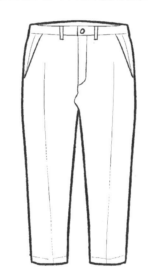 =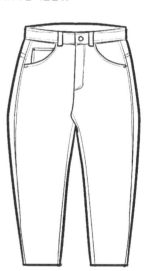

ex. 3 크롭트+카고=7부 카고 팬츠

경쾌한 크롭트에 카고의 주머니가 더해진 바지. 격식을 차리지 않는 캐주얼웨어에 액센트를 주고 싶을 때.

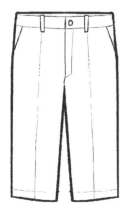 + 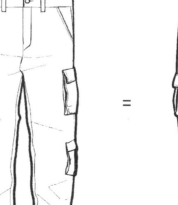 =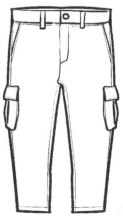

⊙주름이 생기는 구조와 그리는 법

바지는 천이 통 모양으로 되어 있으며, 남은 천이 늘어져 파도처럼 되면서 주름이 생깁니다. 파도 모양이 된 외부 모양을 잡은 다음, 안쪽의 주름 디테일을 그리면 요령을 파악하기 쉬울 겁니다.

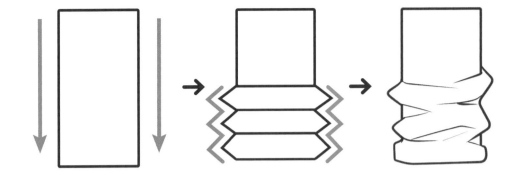

테이프를 ×자 모양으로 붙인 간략도를 그린 다음 디테일을 그려 넣는 방법도 있습니다. 마름모 비슷한 모양의 굴곡을 베이스로, 마름모 모양을 랜덤하게 부수듯이 하면 자연스러운 인상이 됩니다.

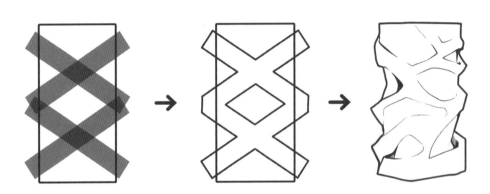

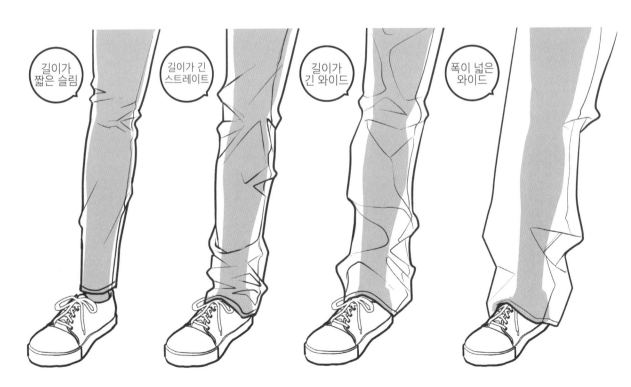

바지 안쪽의 다리를 투시한 그림. 다리에 딱 맞고 밑단이 짧은 슬림 팬츠는 주름이 거의 생기지 않습니다. 폭에 여유가 있고 길이가 긴 바지일수록 천에 여유가 있어 주름이 생깁니다. 특히 폭이 넓으면 다리에 영향을 잘 받지 않기 때문에 세세한 주름은 적어지고, 크고 울퉁불퉁한 주름이 나타납니다.

⟩ 소재별 주름의 차이

단단하고 탄력이 있는 소재는 울퉁불퉁하고 큰 주름이 생깁니다. 반대로 얇은 소재는 세세한 주름이 생깁니다. 두꺼운 천은 쉽게 울퉁불퉁해지지 않으며, 주름도 희미해집니다.

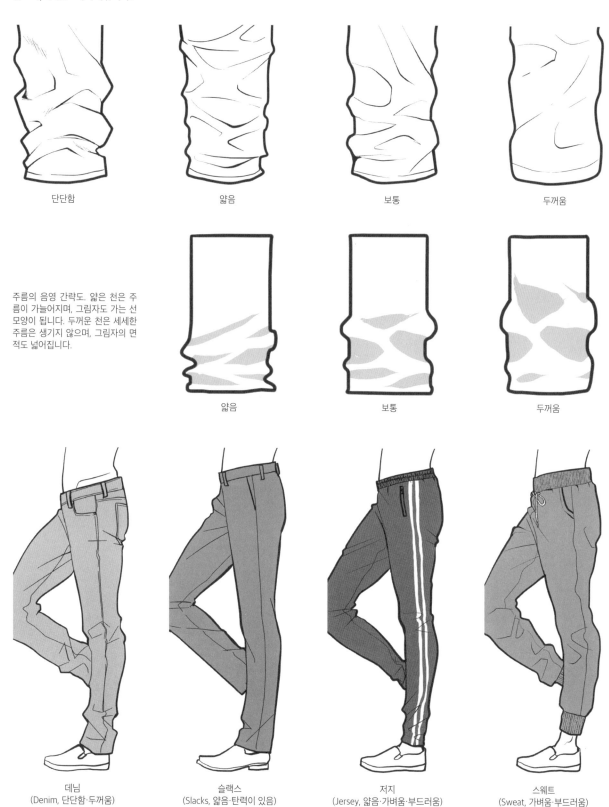

단단함

얇음

보통

두꺼움

주름의 음영 간략도. 얇은 천은 주름이 가늘어지며, 그림자도 가는 선 모양이 됩니다. 두꺼운 천은 세세한 주름은 생기지 않으며, 그림자의 면적도 넓어집니다.

얇음

보통

두꺼움

데님
(Denim, 단단함·두꺼움)

슬랙스
(Slacks, 얇음·탄력이 있음)

저지
(Jersey, 얇음·가벼움·부드러움)

스웨트
(Sweat, 가벼움·부드러움)

소재가 다른 바지를 나열한 그림. 같은 포즈라도 확실히 다른 소재처럼 보이죠. 세부 디테일만이 아니라 주름도 구별해 그리면, 다양한 종류의 바지를 표현할 수 있게 됩니다.

⊙ 천의 여유와 주름의 관계

바지의 천이 몸에 딱 붙지 않고 여유가
있는 경우, 남은 천이 접혀도 주름이
생깁니다.

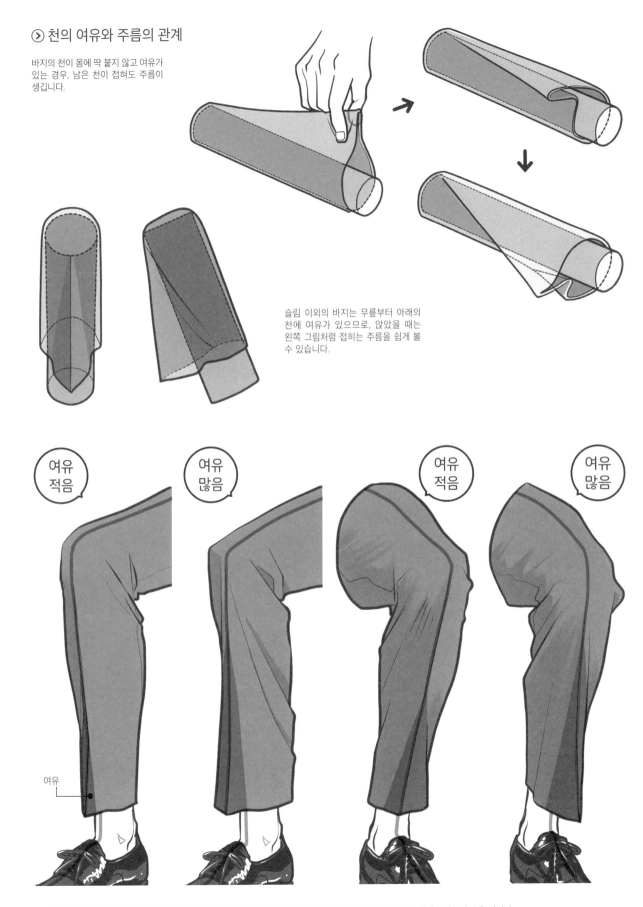

슬림 이외의 바지는 무릎부터 아래의
천에 여유가 있으므로, 앉았을 때는
왼쪽 그림처럼 접히는 주름을 쉽게 볼
수 있습니다.

여유
적음

여유
많음

여유
적음

여유
많음

여유

의자에 앉았을 때의 발목 부분 예. 정강이 쪽 천에 여유가 생기며, 주름도 나타납니다. 발의 중심선을 기준으로 형태를 잡으면 좋을 겁니다.

⟩ 허리 주변의 주름

허리 주변은 앉거나 걸을 때 주름이 생기기 쉬운 부분. 부드러운 소재일수록 변형과 주름이 많이 생깁니다.

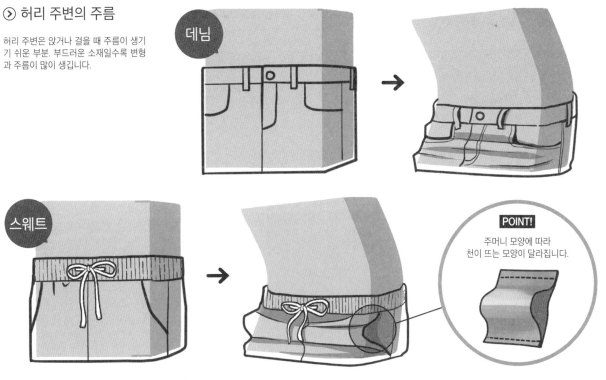

데님

스웨트

POINT!
주머니 모양에 따라
천이 뜨는 모양이 달라집니다.

딱 붙는 바지는 관절 부분 이외의 주름을 적게 해 밀착감을 표현합니다. 헐렁한 바지는 천의 늘어짐과 주름의 흐름을 크게 하고, 천의 「여유」를 표현하면 그럴듯하게 보입니다.

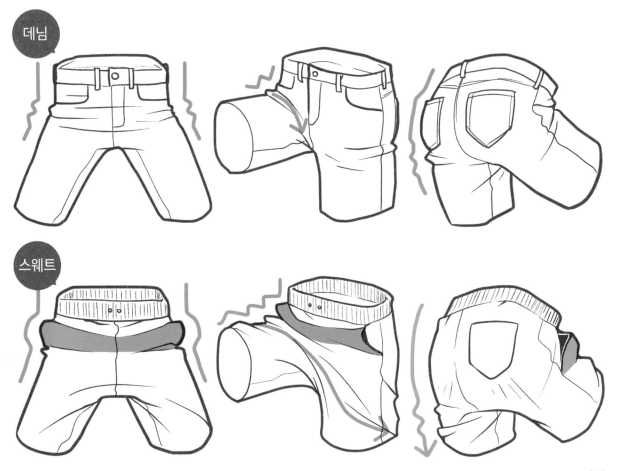

데님

스웨트

원래는 작업복으로 만들어져 인기 패션이 된 데님(진). 현대를 무대로 한 만화나 일러스트에서 자주 등장하므로, 「데님처럼 보이게 그리는 법」을 마스터해 둡시다.

⊙ 데님의 특징 파악하기

데님은 원래 작업복이므로, 튼튼하게 만들어져 있습니다. 두꺼운 천을 튼튼하게 재봉한 스티치(*stitch, 자수), 총 5개인 주머니(파이브 포켓)를 그리면 데님처럼 보입니다.

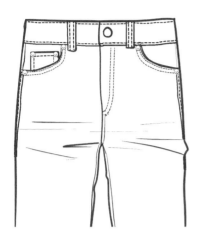
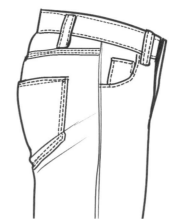
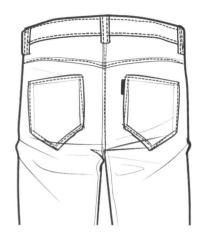

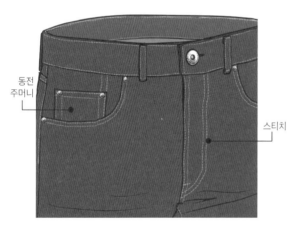

동전
주머니

스티치

플라이(앞부분)와 주머니에도 스티치가 있으며, 오른쪽 주머니 안쪽에는 작은 동전 주머니가 있습니다.

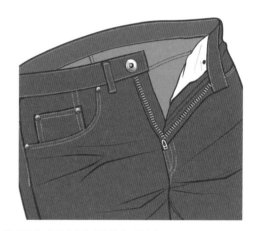

지퍼를 열었을 때. 주머니의 안쪽 천이 보입니다.

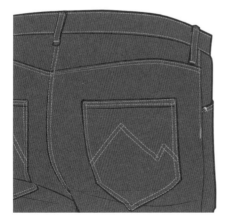

엉덩이 주머니도 튼튼하게 바느질되어 있습니다. 주머니의 스티치는 브랜드에 따라 특징적인 디자인을 사용합니다.

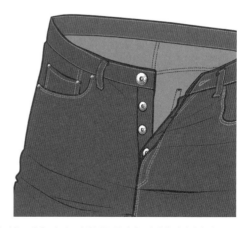

이건 단추로 앞을 잠그는 타입(버튼 플라이). 빈티지 데님에서 자주 볼 수 있는 디테일입니다.

◉ 슬림~와이드 구별해 그리기

슬림 팬츠는 몸에 딱 붙기 때문에, 허벅지나 발목 쪽에는 주름이 거의 생기지 않습니다. 반대로 와이드 팬츠는 허벅지와 발목 쪽에 여유가 있어 주름이 쉽게 생깁니다. 울퉁불퉁 단단한 주름을 그리면 데님처럼 보입니다.

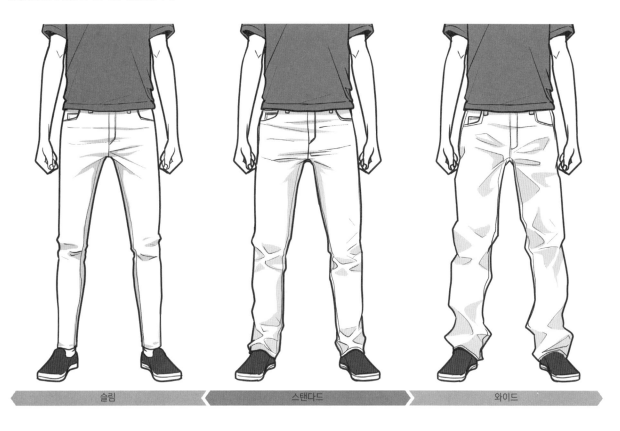

| 슬림 | 스탠다드 | 와이드 |

슬림 팬츠는 무릎 뒤쪽에도 주름이 적습니다. 와이드 팬츠는 허리 부근에 여유가 있으므로 엉덩이에도 주름이 생깁니다.

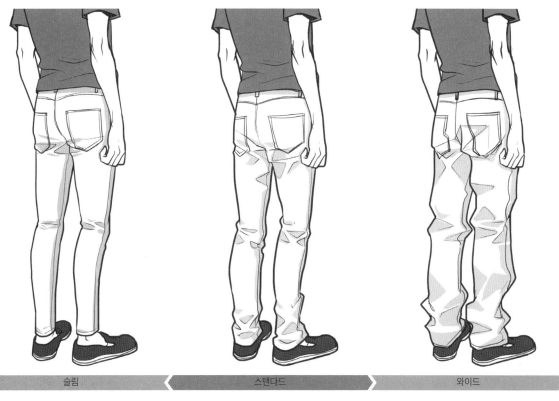

| 슬림 | 스탠다드 | 와이드 |

> 스웨트·저지 그리기

스포츠 웨어나 룸 웨어로 익숙한 스웨트·저지. 양쪽 다 부드러운 편직물 천을 사용하는데, t 같은 재질로 되어 있는 것이 특징입니다.

> 천의 특징 파악하기

스웨트와 저지의 천은 다르지만, 일러스트로 그릴 때는 거의 구별할 수 없습니다. 양쪽 다 부드러운 소재라 가로 주름은 쉽게 생기지 않으며, 아래로 툭 떨어지는 이미지입니다.

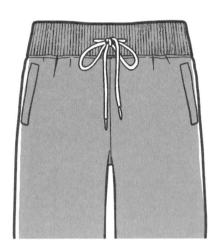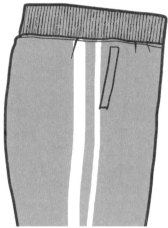

> 허리 부분의 종류

스웨트나 저지는 끈으로 허리를 조절하는 종류를 많이 볼 수 있습니다. 끈이 들어가는 부분은 리브로 되어 있는 것, 개더(Gather, *잔주름)로 되어 있는 것 등 종류가 다양합니다.

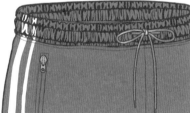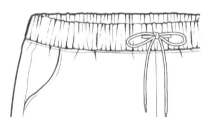

> 발목 부분의 형태

룸 웨어 용 아이템은 넉넉한 길이의 것들이 많습니다. 스포츠 용 저지는 발목 부분이 리브로 되어 있는 것도 있습니다.

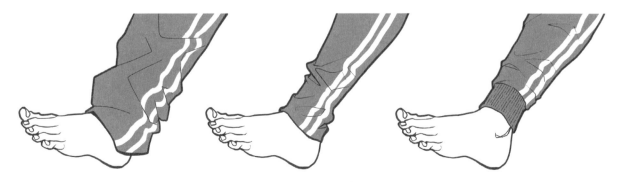

⊙ 헐렁한 스트레이트

부드러운 소재이므로, 허벅지 부근에는 주름이 생기지 않고 툭 떨어지는 이미지입니다. 길이가 길면 발목 부분에 겹치면서 주름이 생깁니다. 엉덩이는 가로 주름을 그리지 않는 편이 더 헐렁한 느낌을 줍니다.

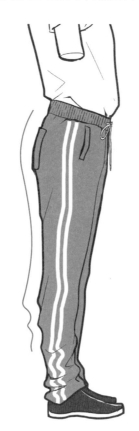
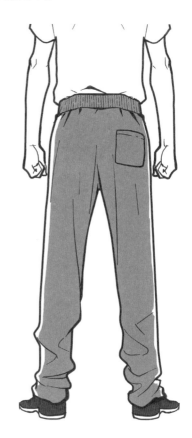

⊙ 슬림한 조깅 팬츠

발목 부분이 리브로 되어 있는 조깅 팬츠(Jogging pants) 등은 주름이 생기는 모양이 달라집니다. 관절에 주름이 겹친 다는 이미지로 모양을 잡습니다. 엉덩이에 가로 주름을 추가하면 슬림한 느낌이 증가합니다.

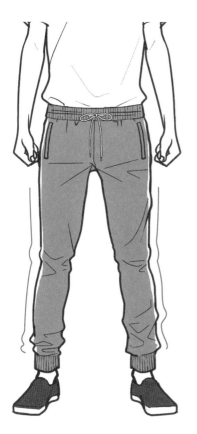
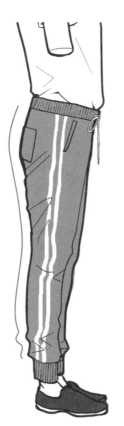
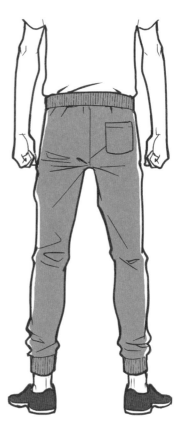

와이드 팬츠 그리기

와이드 팬츠는 작업복 같은 러프한 차림에도, 고급 캐주얼 코디네이트에도 쓰이는 아이템입니다. 소재에 따라 분위기가 크게 달라지므로 잘 구별해 그리는 것이 중요합니다.

카고 팬츠

캐주얼도가 높은 카고 팬츠는 각을 크게 그린 천의 울퉁불퉁한 느낌, 튼튼한 느낌을 표현합니다. 엉덩이는 딱 붙지 않으므로 주름은 적게 그립니다.

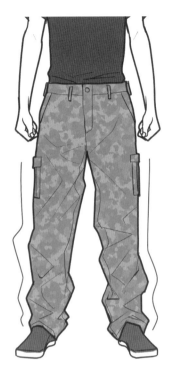 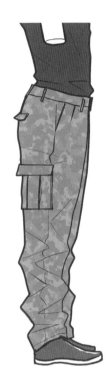 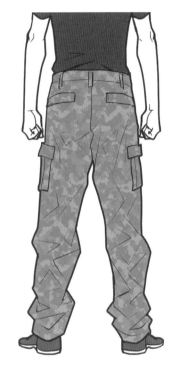

크롭트 와이드

와이드 팬츠 중에서도 길이가 짧은 크롭트 타입. 폴리에스테르나 레이온(Rayon) 등 얇은 천으로 만든 것은 고급 캐주얼 아이템으로 남녀 모두에게 인기가 좋습니다. 주름이 잘 생기지 않는 천이므로, 전체적으로 주름 묘사는 적게.

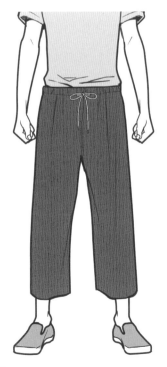 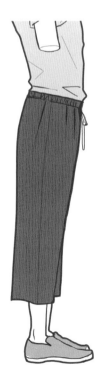 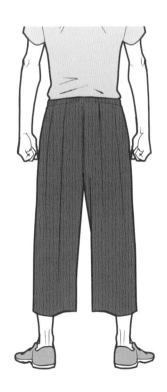

> 기타 바지 그리기

⊙ 사루엘 팬츠

민속적인 인상을 주는 개성파 바지. 가랑이 아랫부분이 상당히 낮은 위치에 있습니다. 허리 부분의 천에 여유가 있으므로, 세로 주름이 많은 편입니다.

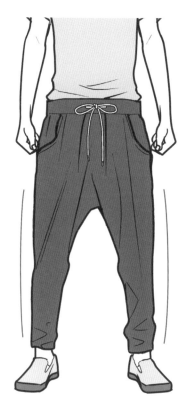
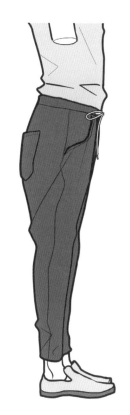
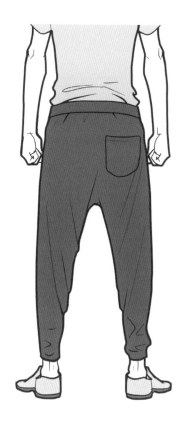

⊙ 숏 팬츠(카고)

눈에 띄는 주머니 등 직선 형태의 디테일이 많지만, 엉덩이도 직선형으로 그리면 눌린 것처럼 보이기 쉽습니다. 엉덩이 부분은 둥글게 그리는 것을 의식하면서 디테일을 추가하는 것이 요령.

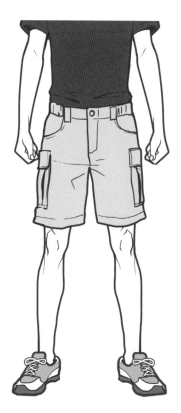

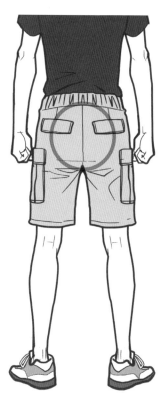

> 남녀의 바지 구별해 그리기

⊙ 허리 부근의 남녀 차이 파악하기

딱 붙는 바지의 경우, 남녀의 체형 차이가 바지 외견에도 드러납니다. 남성에 비해 둥근 느낌을 주는 허리 부분의 윤곽선을 잡아준 다음 바지를 그리면 여성스러움을 표현할 수 있습니다.

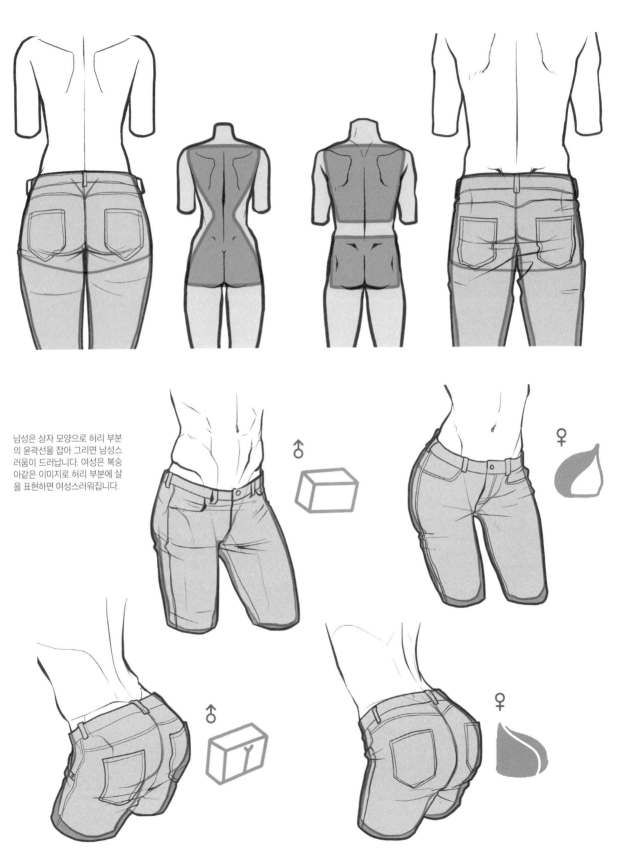

남성은 상자 모양으로 허리 부분의 윤곽선을 잡아 그리면 남성스러움이 드러납니다. 여성은 복숭아같은 이미지로 허리 부분에 살을 표현하면 여성스러워집니다.

⊘ 여성의 팬츠 룩과 포징

허리의 잘록함과 튀어나온 엉덩이, 장딴지의 기복을 완만한 곡선으로 그려 여성스러움을 강조합니다. 곡선에 리듬을 주어, 봤을 때 아름답다고 느껴지는 포징에 집착하는 것이 아름다운 다리를 그리는 요령입니다.

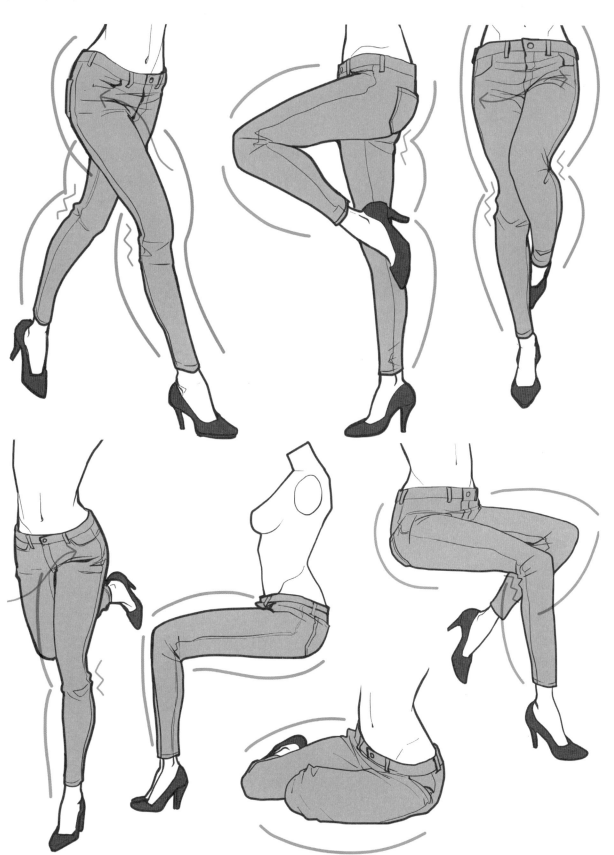

⊙ 딱 붙는 바지(스키니 팬츠 Skinny pants)

주름을 필요 이상으로 그려 넣으면 옷이 구겨진 것처럼 보이므로, 관절 등 중요한 부분에만 주름을 살짝 추가하는 것이 요령.

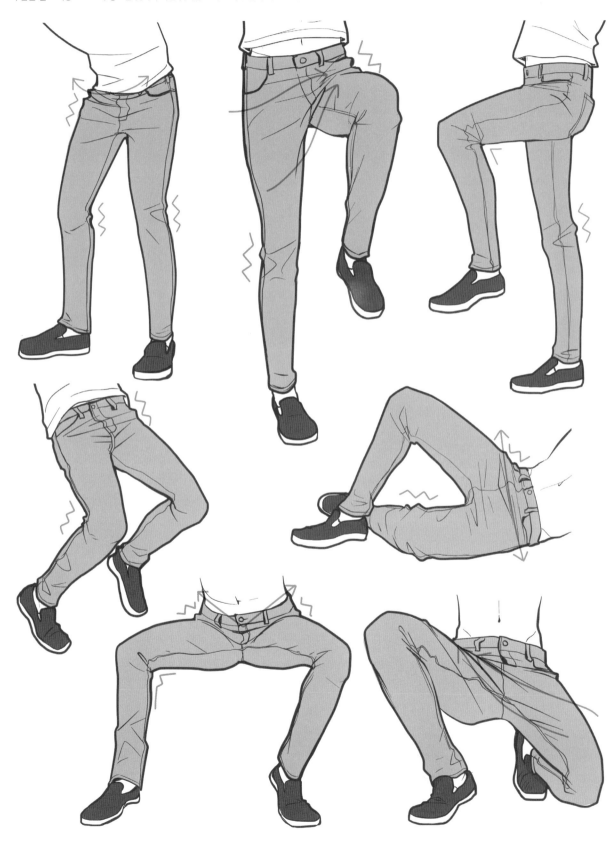

⊙ 헐렁한 바지

딱 붙는 바지보다는 주름이 쉽게 나타나지만, 이쪽도 주름을 필요 이상으로 그려 넣지 않는 것이 요령. 천에 여유가 많은 만큼, 주름의 흐름을 크게 해 헐렁한 느낌을 표현합니다.

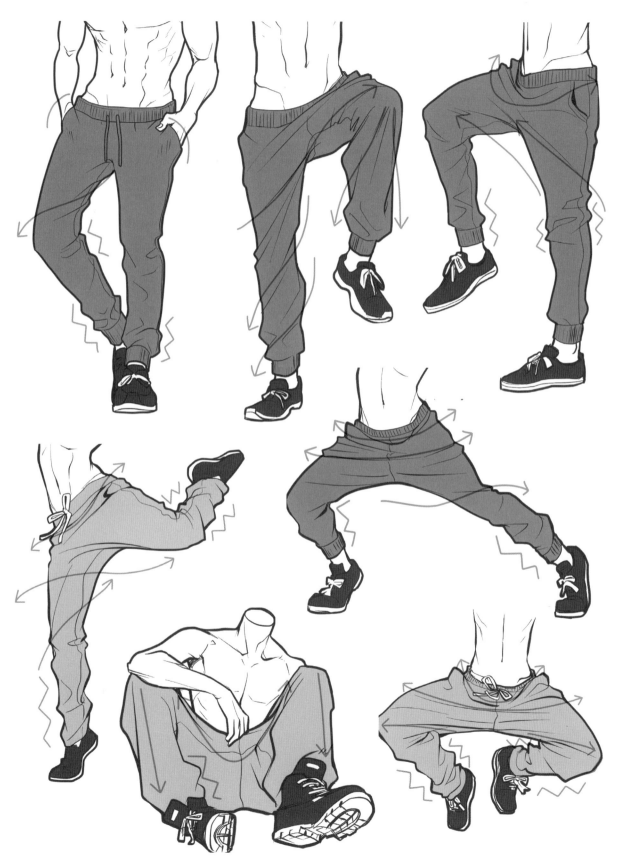

여성들이 멋을 부릴 때 필수 아이템이라고도 할 수 있는 스커트. 개더나 플레어, 플리츠 등 스커트의 독자적인 디테일은 어떻게 만들어져 있는지, 구조를 알면 그리기 쉬워집니다.

기본적인 스커트의 모양

스커트는 다양한 디자인이 있지만, 전부 알아두는 건 무척 어려운 일입니다. 만화나 일러스트의 캐릭터에 사용할 때는, 우선 아래의 4종류 모양을 기억해 두면 편리할 겁니다.

타이트(tight) 계열

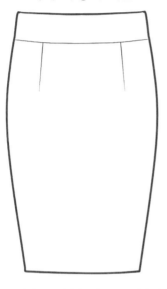

허리부터 다리에 걸쳐 딱 붙는 형태의 스커트. 주로 성인 여성이 입는다는 이미지가 있으며, 섹시한 캐릭터에 잘 어울립니다.

플레어(flare) 계열

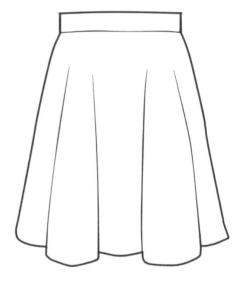

옷자락이 넓게 펼쳐지며, 천이 물결 모양인 스커트. 청초한 이미지가 있으며, 소녀부터 차분한 분위기의 여성까지 폭넓은 연령대의 사랑을 받고 있습니다.

플리츠(pleats) 계열

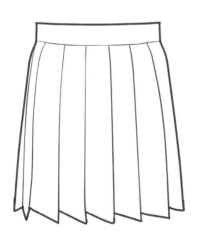

교복으로 익숙한 주름무늬(플리츠)가 있는 스커트. 주름 모양은 몇 가지 종류가 있습니다.

티어드(tiered) 계열

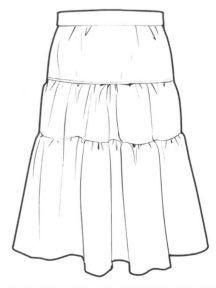

천이 몇 단의 층이 되도록 재봉된 스커트. 디자인에 따라 귀여운 계열부터 성숙한 것까지 다양한 종류가 있습니다.

기본 스커트의 모양과 약간 다른 구조나 실루엣을 지닌 스커트의 예. 구조의 차이가 어떤 모양의 차이로 드러나는지, 하나하나 확인해 봅시다.

스트레이트

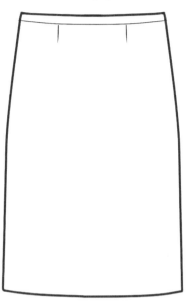

타이트스커트와는 다르게, 딱 붙지 않는 타입의 스커트. 치맛자락도 오므라지지 않은 모양입니다.

턱 플레어·개더 플레어

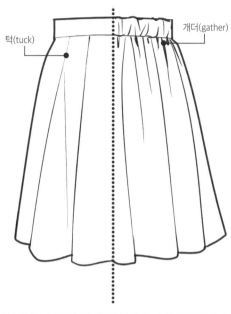

턱(tuck)

개더(gather)

천을 접어 재봉한 부분(턱)이 있는 플레어스커트는, 보통 플레어와 다르게 허리 부분에 턱 선이 또렷이 드러납니다. 허리 부분에 천이 모여 잔주름(개더)이 있는 스커트도 허리 부분 묘사가 달라집니다.

박스 플리츠(box pleats)

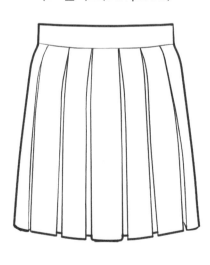

얼핏 보기엔 왼쪽 페이지의 플리츠와 같아 보이지만, 잘 보면 주름 무늬의 형태가 다릅니다. 상자 모양으로 튀어나온 형태입니다.

그 외의 티어드

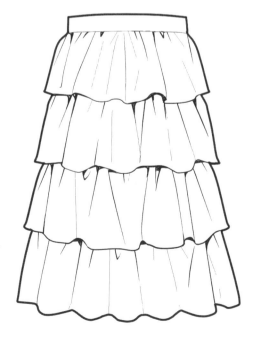

아이돌의 의상에서 자주 볼 수 있는 프릴을 잔뜩 겹친 스커트. 이것도 천이 여러 단으로 재봉되어 있으므로 티어드의 일종입니다.

CHAPTER
1
스커트

> 스커트의 주름 생각하는 법

⟩ 커다란 천으로 생각하기

타이트스커트 이외의 스커트는 몸에 밀착하지 않는 부분에 주름이 생기기 쉽습니다. 커다란 천으로 바꿔 생각해 보면 어떤 포즈일 때 어떤 주름이 생기는지 이미지를 잡기 쉬워집니다.

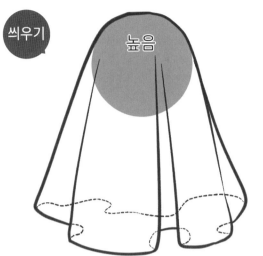

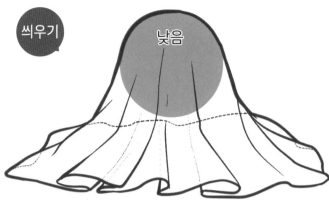

지면보다 높은 위치인 경우. 중력으로 천이 툭 떨어지며, 남은 천이 늘어지면서 세로 방향으로 주름이 생깁니다. 서 있을 때의 이미지.

지면보다 낮은 위치인 경우. 지면에 닿는 부분에 천이 접혀 주름이 생깁니다. 앉았을 때의 이미지.

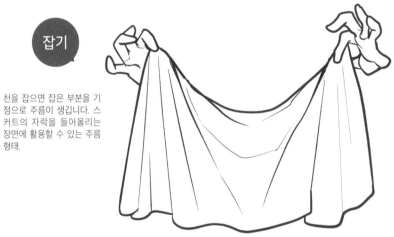

천을 잡으면 잡은 부분을 기점으로 주름이 생깁니다. 스커트의 자락을 들어올리는 장면에 활용할 수 있는 주름 형태.

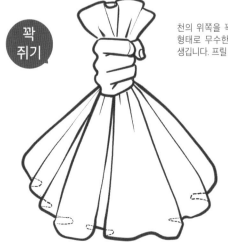

천의 위쪽을 꽉 잡으면 방사선 형태로 무수한 잔주름(개더)이 생깁니다. 프릴 스커트의 이미지.

안쪽에서 천을 팽팽하게 늘이면, 늘이는 부분 사이에 튀어나오는 듯한 주름이 생깁니다. 타이트스커트에 자주 나타나는 주름 형태.

⊙다각도로 파악하기

다양한 각도에서 봤을 때. 허리 부분을 중심으로 방사선 모양으로 주름이 생기며, 치맛자락으로 갈수록 천이 처지게 됩니다.

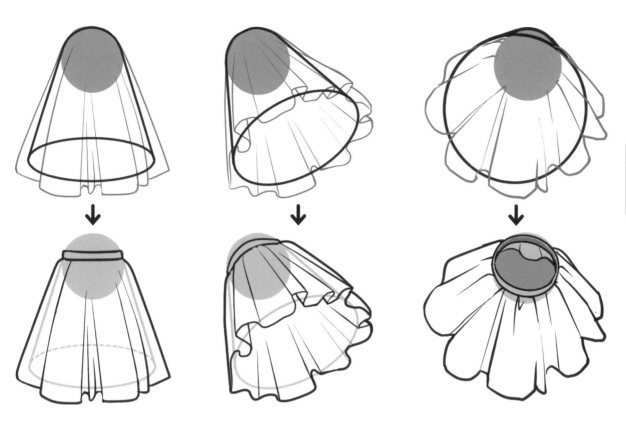

⊙단순화해 생각하기

그리기 어렵다고 느껴질 때는 단순화해 생각해보는 것도 좋은 방법입니다. 먼저 푸딩 모양 등으로 모양을 단순화시켜 그린 다음 주름 등을 그려 넣으면 작업이 훨씬 수월해집니다.

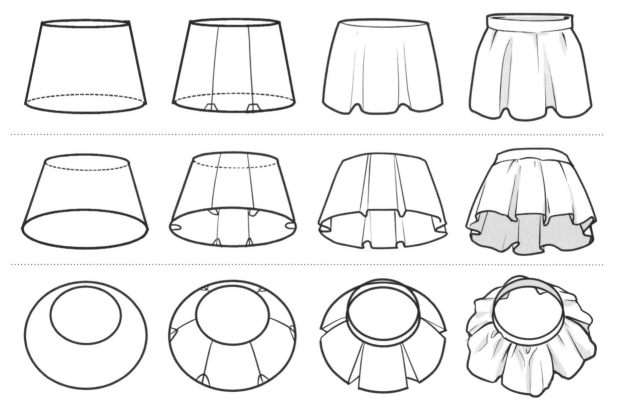

⊙천의 흐름 파악하기

바람이나 동작으로 인해 스커트가 흔들리는 경우도, 일단 간략화해 그려 천의 흐름을 파악하는 것이 좋습니다. 주름의 방향은 천의 흐름을 따르지만, 군데군데 변화를 주면 자연스러운 표현이 됩니다.

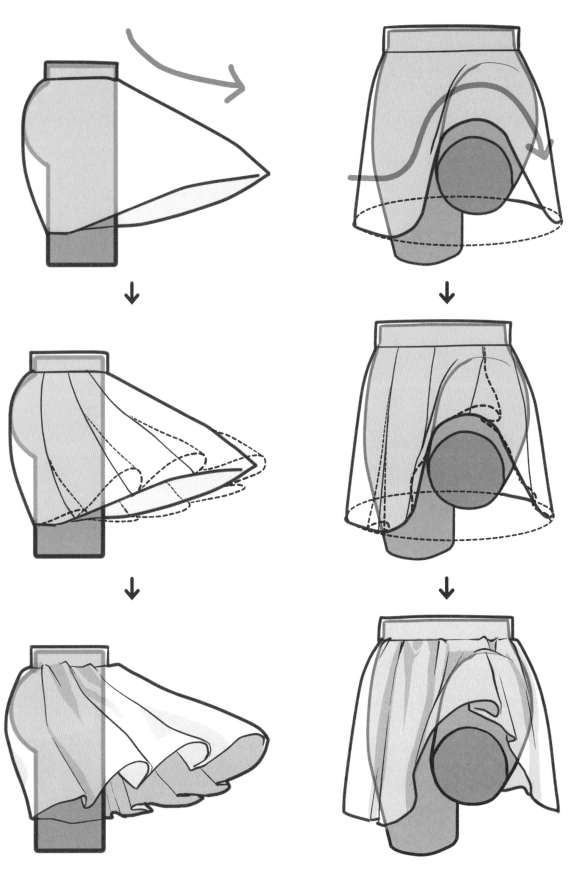

개더·프릴·플레어·드레이프의 차이

스커트의 주름 등의 기초가 되는 디테일에는 다양한 종류가 있습니다. 각각 어떤 구조로 주름이 생기고, 외견은 어떻게 변하는지 비교해 봅시다.

개더와 프릴

천을 통과한 실을 잡아당겨 세세한 주름살을 만든 부분(또는 그런 재봉 방법)을 개더라 부릅니다. 개더의 아래 천 부분은 물결 무늬의 주름살이 생기며, 이것을 프릴이라 부릅니다.

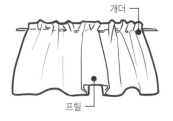

개더

프릴

플레어와 드레이프

치맛자락이 넓게 펼쳐져 물결치는 형태의 스커트를 플레어스커트라고 부릅니다. 플레어스커트의 물결 부분을 드레이프(drape)라 부릅니다. 스커트의 볼륨에 따라 드레이프가 줄어들기도 하고 늘어나기도 합니다.

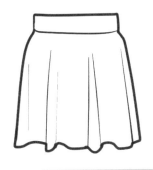
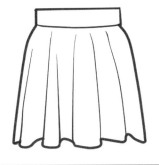
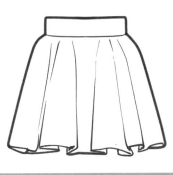

적음　　　　　　　　보통　　　　　　　　볼륨

개더가 있고 없을 때의 차이

개더가 없으면 드레이프의 시작부분이 완만하고 청초한 이미지입니다. 개더가 있으면 허리에 가까운 부분부터 주름살 무늬가 생기기에 고급스러운 이미지를 줍니다.

없음
있음

그리는 요령

주름살 무늬의 요철을 그릴 때는 길이를 고려해 커다란 주름살 무늬의 길이를 일정하게 그리면 자연스러워 보입니다.

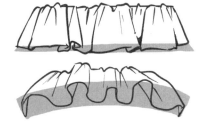
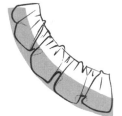
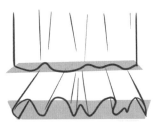
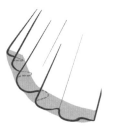

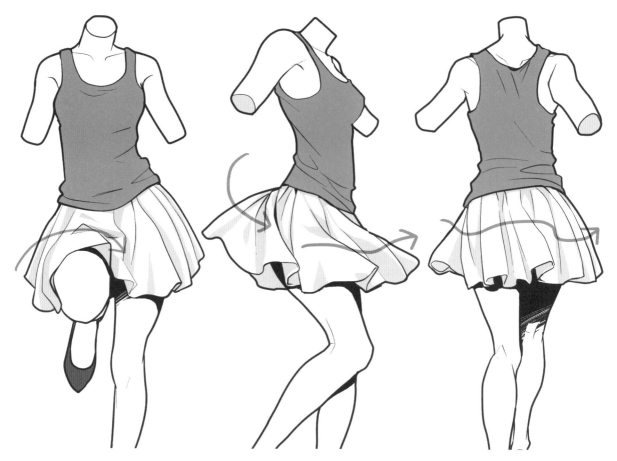

캐릭터가 움직이면 스커트 자락은 크게 흔들리며 움직입니다. 걸을 때 흔들리거나, 다리를 들어 올렸을 때 천이 그 위를 덮는 등 동작에 맞도록 스커트의 모양을 변형시키면 그림에 약동감이 생깁니다.

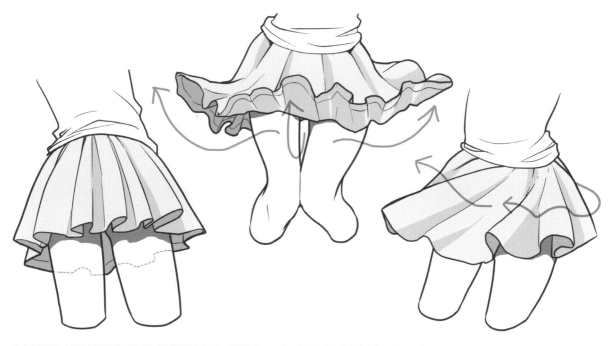

갑자기 앉으면 스커트 자락이 젖혀집니다. 갑자기 뒤돌아보는 동작일 때는 스커트가 뒤틀리듯 움직입니다. 스커트 묘사로 「캐릭터가 어떤 움직임을 취했는가」를 표현할 수도 있는 겁니다.

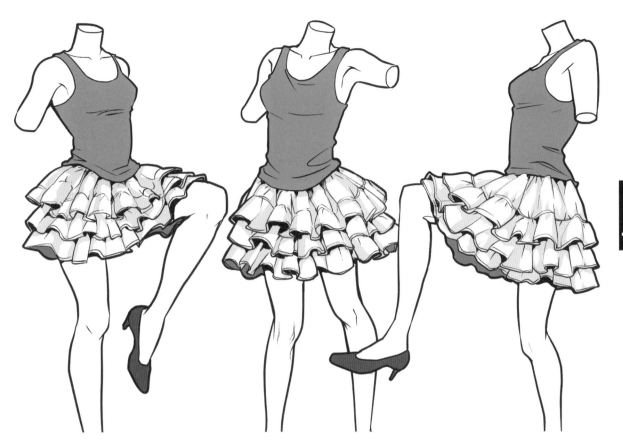

프릴이 잔뜩 들어간 스커트의 예. 다리를 들어 올리는 동작은 천이 넓게 퍼지면서 주름의 요철이 완만해집니다.

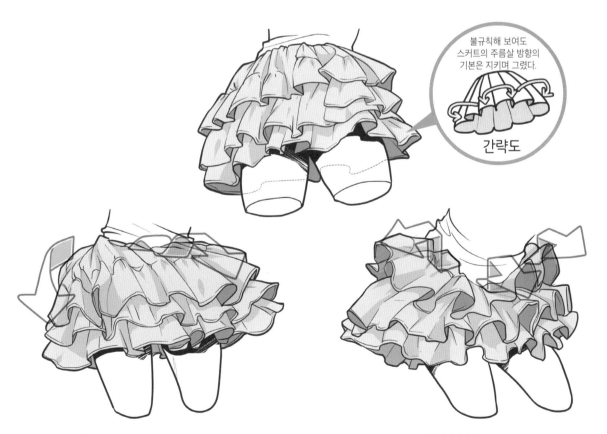

불규칙해 보여도 스커트의 주름살 방향의 기본은 지키며 그렸다.

간략도

프릴이 잔뜩 달린 스커트는 그리기 어렵게 느껴지지만, 간략화한 그림으로 주름살 무늬의 방향을 확인해 두면 형태를 잡기 쉬워집니다.

롱스커트의 예. 미니스커트에 비해 주름의 흐름이 길고 완만합니다. 무릎을 굽히거나 천을 잡으면 그곳을 기점으로 새로운 흐름이 생깁니다.

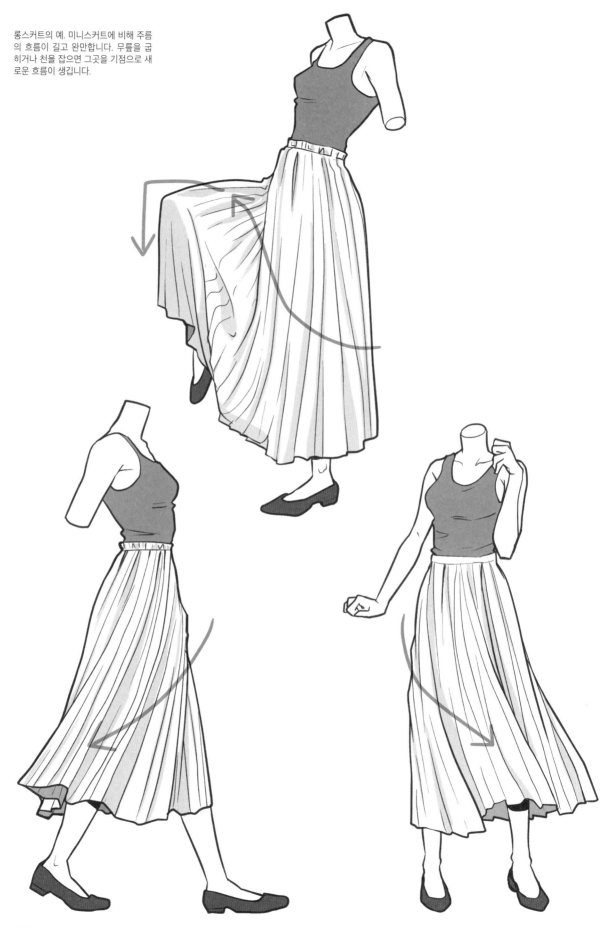

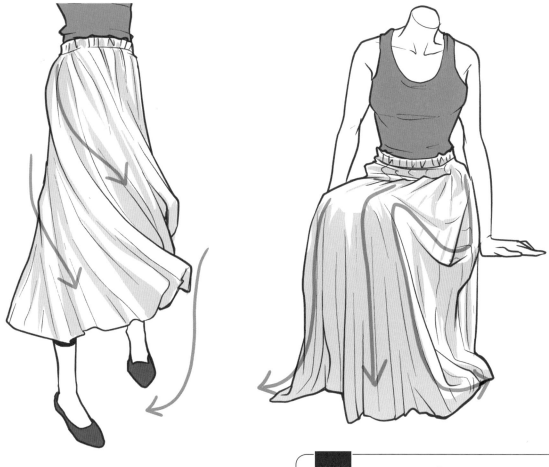

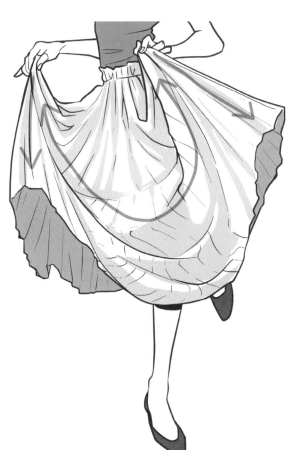

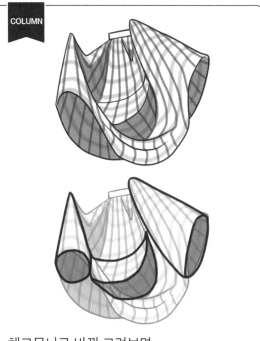

체크무늬로 바꿔 그려보면
입체감을 파악할 수 있다

왼쪽 그림의 스커트는 천을 잡는 동작이 추가되어 있으므로, 천의 흐름이 더 복잡하게 느껴질지도 모릅니다. 그럴 때는 일단 체크무늬로 바꿔서 천의 흐름을 파악해보는 것도 좋겠죠. 안쪽에 생기는 공간을 블록으로 표시해보는 것도 입체감을 파악하는데 도움이 됩니다.

스커트를 그릴 수 있게 되면, 원피스도 같은 요령으로 그릴 수 있게 됩니다. 다양한 포즈에 따라 천이 어떻게 변화하는지, 화살표 가이드를 따라 익혀 보도록 합시다.

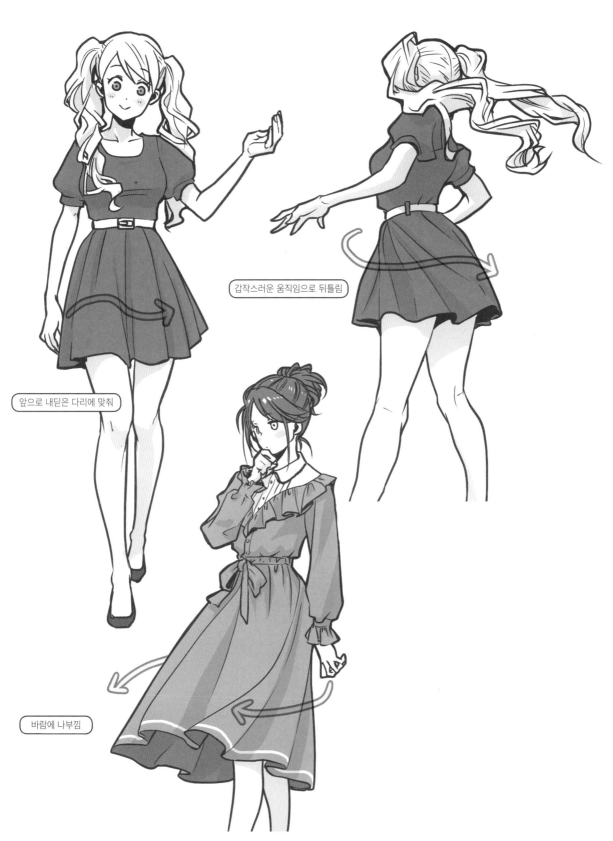

갑작스러운 움직임으로 뒤틀림

앞으로 내딛은 다리에 맞춰

바람에 나부낌

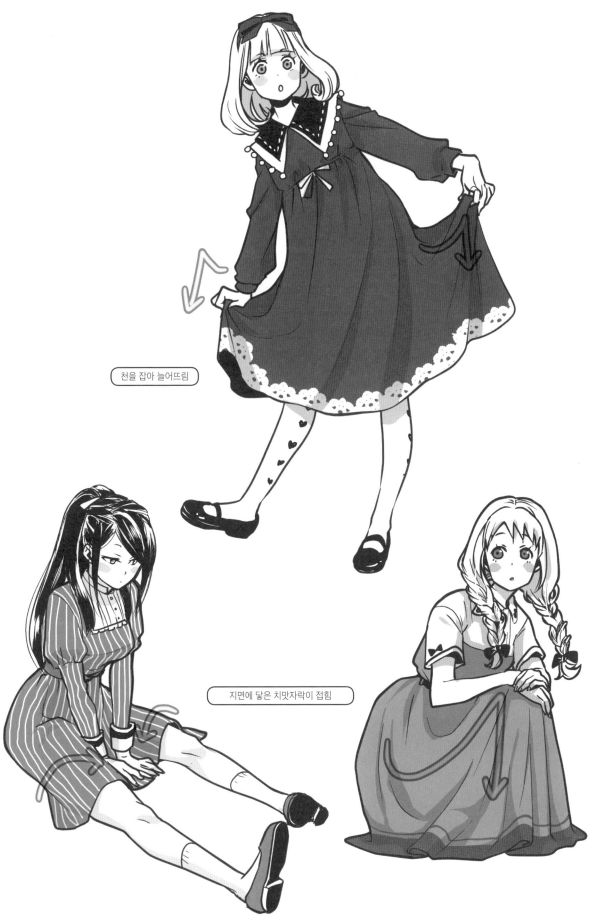

천을 잡아 늘어뜨림

지면에 닿은 치맛자락이 접힘

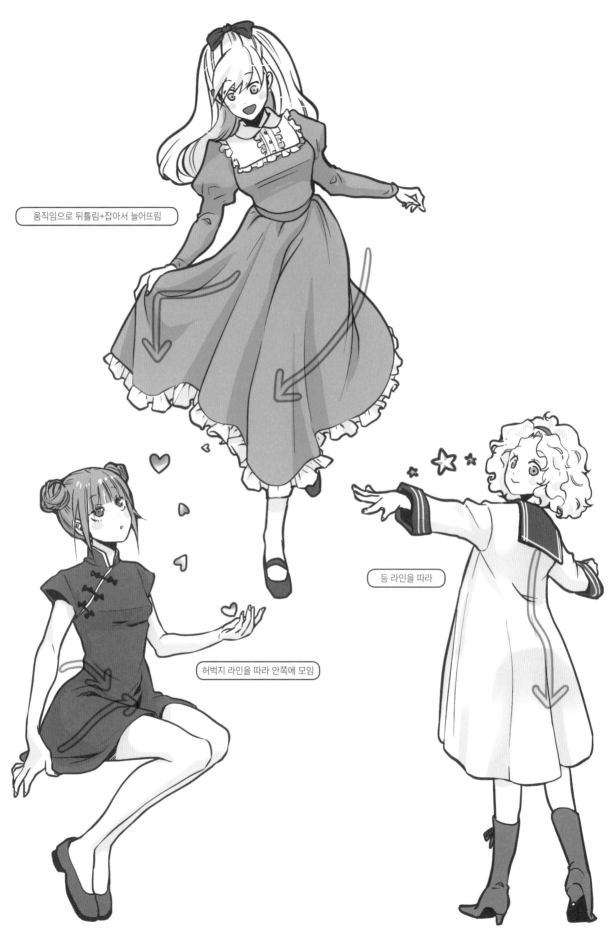

움직임으로 뒤틀림+잡아서 늘어뜨림

등 라인을 따라

허벅지 라인을 따라 안쪽에 모임

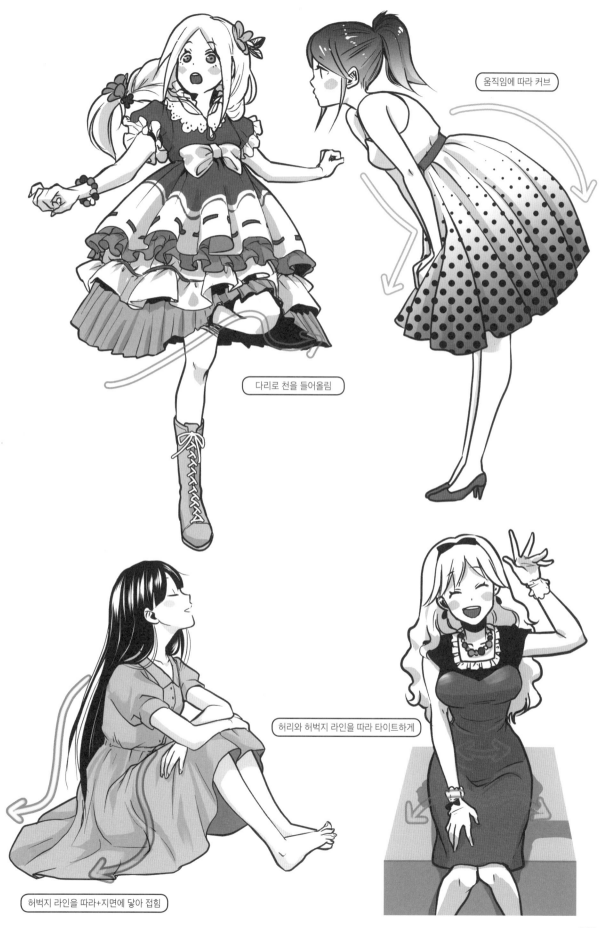

움직임에 따라 커브

다리로 천을 들어올림

허리와 허벅지 라인을 따라 타이트하게

허벅지 라인을 따라+지면에 닿아 접힘

스니커

발의 패션 아이템으로 남녀를 불문하고 애용하는 스니커. 돌아다닐 때 신는 것부터 스포츠용까지 폭이 넓으며, 아이템 선택에 캐릭터의 개성과 센스가 드러납니다.

❯ 스니커의 종류

스니커는 편하게 걸어 다니기 위한 것부터, 스포츠에 적합한 고성능 제품까지 다양합니다. 대표적인 것들을 알아봅시다.

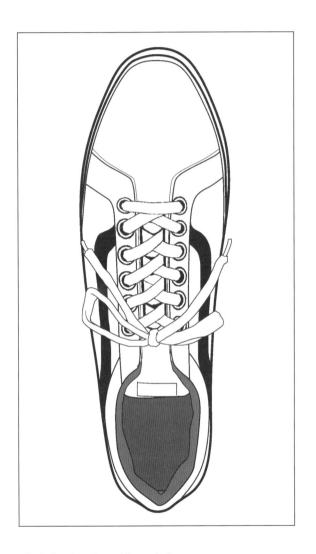

슬립 온(Slip-on) 타입

스니커 중에서도 신발 끈이 없는 슬립 온(발이 쉽게 미끄러져 들어가 신는 신발) 타입의 스니커.

로 컷(lowcuts)

복사뼈가 보이는 길이의 스니커. 가장 기본적인 스니커입니다.

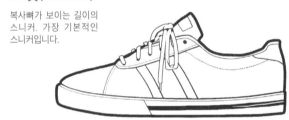

미드 컷(midcuts)

복사뼈가 가려지는 길이. 로 컷보다 외견에 존재감이 있습니다. 농구화에도 많은 형태입니다.

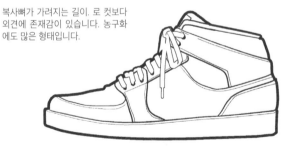

하이테크(Hightech) 스니커

스포츠나 러닝 등을 더욱 쾌적하게 할 수 있도록 다양한 기능이 담긴 스니커. 솔(sole, 신발 바닥)의 모양이 특징적인 것들이 많습니다.

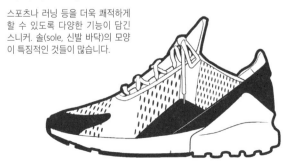

하이컷(highcuts)

발목 전체를 덮을 정도의 길이. 미드 컷보다 존재감이 더 큽니다. 마찬가지로 농구화에서 자주 볼 수 있는 형태입니다.

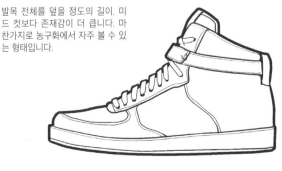

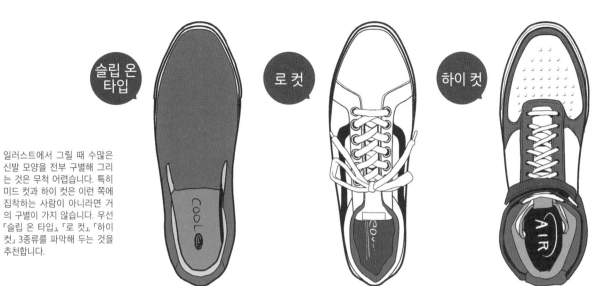

슬립 온 타입

로 컷

하이 컷

일러스트에서 그릴 때 수많은 신발 모양을 전부 구별해 그리는 것은 무척 어렵습니다. 특히 미드 컷과 하이 컷은 이런 쪽에 집착하는 사람이 아니라면 거의 구별이 가지 않습니다. 우선 「슬립 온 타입」, 「로 컷」, 「하이 컷」 3종류를 파악해 두는 것을 추천합니다.

옆에서 본 그림

1 신발을 그리기 전에 우선 발을 그립니다. 발의 모양에 따라 발끝, 발등, 발꿈치를 3분할합니다. 각각의 블록을 조립하는 이미지로 신발의 형태를 잡아줍니다.

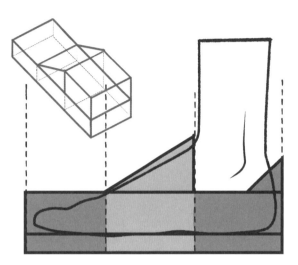

2 솔(신발 바닥)의 두께를 그리고, 발의 모양에 맞도록 블록을 둥그스름하게 만듭니다. 발끝은 약간 뜨게 하면 좀 더 리얼해집니다.

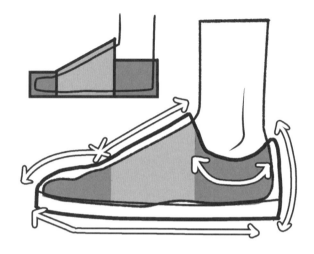

3 2에서 그린 밑그림에 디테일을 추가합니다. 발등을 덮는 텅(tongue, 혀)이라는 부위를 그리고, 고무 부분이나 슈 홀(shoe hole, 신발 끈이 통과하는 부분)을 추가합니다.

텅

고무

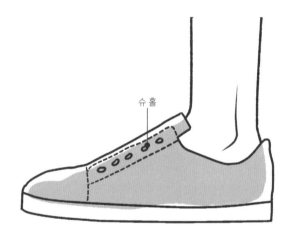

슈 홀

4 그리고 싶은 일러스트의 작풍에 맞도록 디테일을 추가합니다. 좀 더 리얼하게 그리고 싶을 때는 재봉선이나 솔의 디테일을 추가하면 좋을 겁니다.

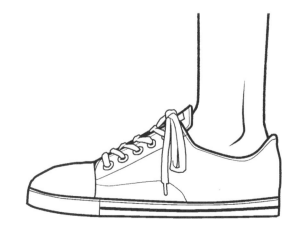

대각선(안쪽·바깥쪽)

1

대각선에서 본 모습을 그릴 때도 발부터 그립니다. 발의 안쪽과 바깥쪽은 윤곽선에 차이가 있으니 주의. 3개의 블록을 조립하듯이 신발의 모양을 잡아줍니다.

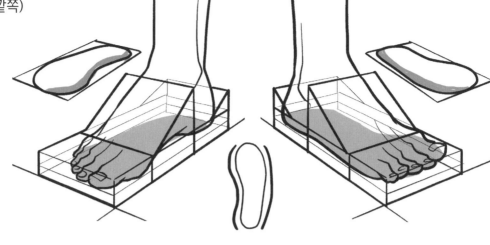

2

발을 감싼 상자를 상상하면서, 블록을 둥그스름하게 만들어 갑니다.

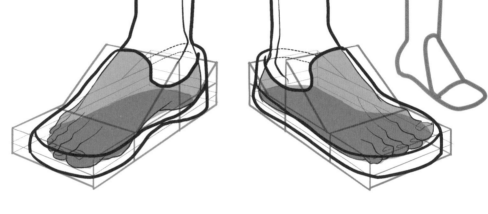

3

솔과 텅 등의 부위를 그리고, 디테일을 추가해 정리합니다.

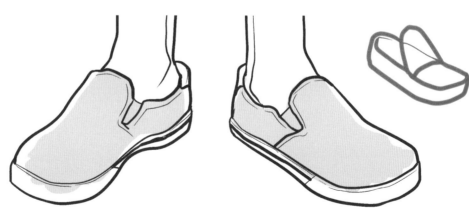

앞·뒤

앞이나 뒤에서 봤을 때도 발부터 그리고 블록으로 모양을 잡는데, 이때 주의해야 할 것은 복사뼈의 위치입니다. 복사뼈는 안쪽이 더 높습니다.

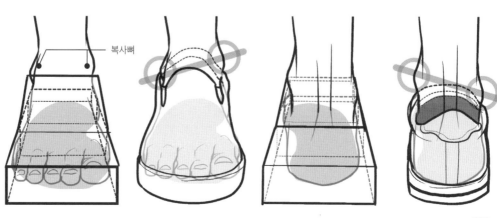

복사뼈

⊙로 컷

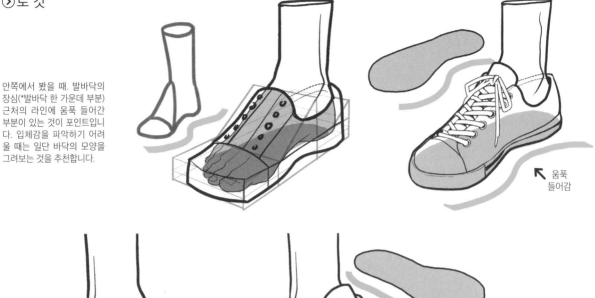

안쪽에서 봤을 때. 발바닥의 장심(*발바닥 한 가운데 부분) 근처의 라인에 움푹 들어간 부분이 있는 것이 포인트입니다. 입체감을 파악하기 어려울 때는 일단 바닥의 모양을 그려보는 것을 추천합니다.

움푹
들어감

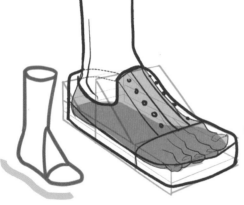

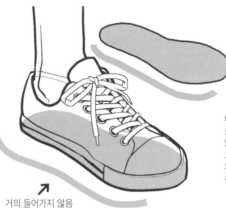

바깥쪽에서 봤을 때. 솔의 라인에 움푹 들어간 부분은 거의 생기지 않습니다. 이쪽도 바닥의 모양을 그려 보이지 않는 부분의 구조를 파악한 다음 그리면 입체감을 표현하기 쉬워집니다.

거의 들어가지 않음

앞쪽과 뒤쪽의 정면은 의외로 어렵습니다. 이때도 확실하게 상자를 그린 다음, 길이가 어떻게 되어 있는지를 상상하면서 그리는 것이 중요합니다.

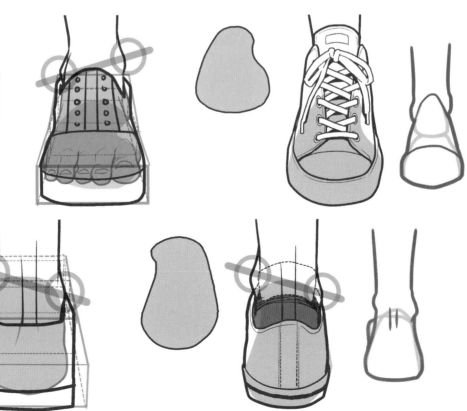

⊙하이 컷

하이 컷의 경우, 발꿈치 부분에 높이가 어느 정도 있는 블록으로 모양을 잡아줍니다. 발등 부분의 블록은 경사가 심해집니다. 두꺼운 소재의
디테일을 추가하면 농구화 느낌이 납니다.

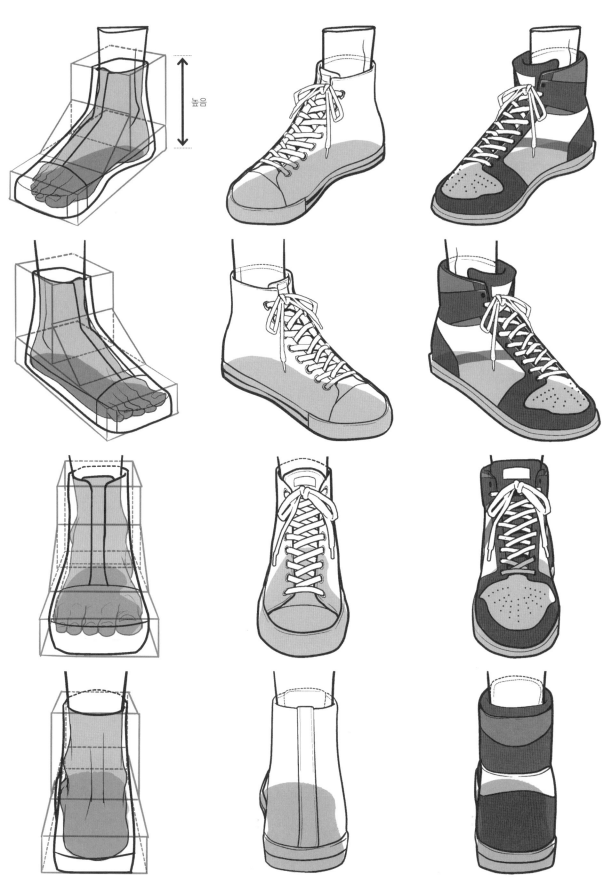

평소에 신는 것, 멋을 부릴 때 신는 것, 스포츠 장면에 어울리는 것 등…. 캐릭터나 장면에 맞는 스니커를 선택해 그리고 싶을 때는, 세부 디테일보다는 실루엣 차이를 파악하는 것이 중요합니다.

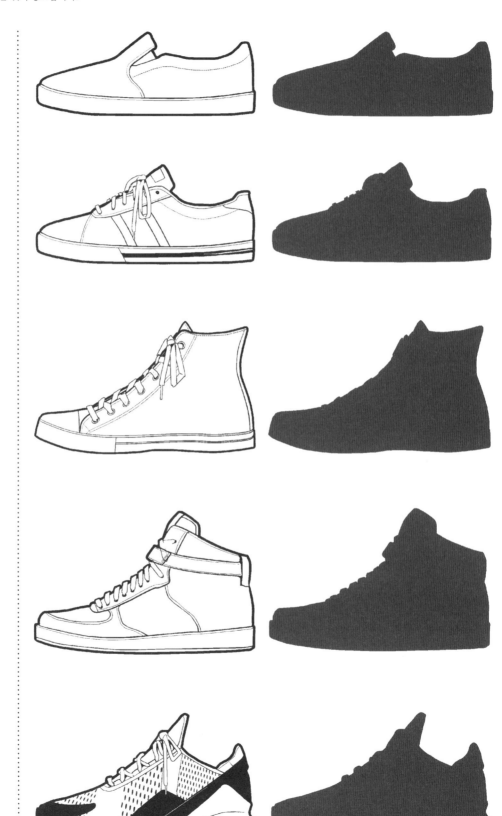

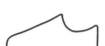

슬립 온이나 로 컷 등, 누구에게나 잘 어울리는 기본적인 슈즈의 실루엣.

캔버스(Canvas) 천을 사용한 스니커는 발등 쪽이 얇아 앞뒤가 반대로 된 듯한 실루엣입니다.

농구화는 쿠션 성능이 좋은 소재이기 때문에, 통통한 실루엣입니다.

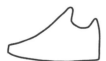

하이테크 스니커는 다양한 형태가 있지만, 통통한 실루엣 앞쪽을 가늘게 하면 하이테크 스니커처럼 보입니다.

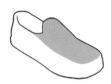

대각선에서 봤을 때. 슬립 온, 로 컷 모두 기본 타입은 천이 얇은 편입니다. 발끝이 둥글게 되어 있는 것이 많이 보입니다.

스포츠 타입인 경우

같은 하이 컷이라도 캔버스 재질로 된 것은 발등이 얇습니다. 스포츠 타입은 발등을 높게 해 두께를 표현하면 구별해 그릴 수 있습니다.

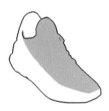

하이테크 스니커는 소재의 쿠션 성능이 좋고 통통한 인상. 발끝은 가늘게, 솔은 살짝 휘어지게 그리면 그럴 듯해집니다.

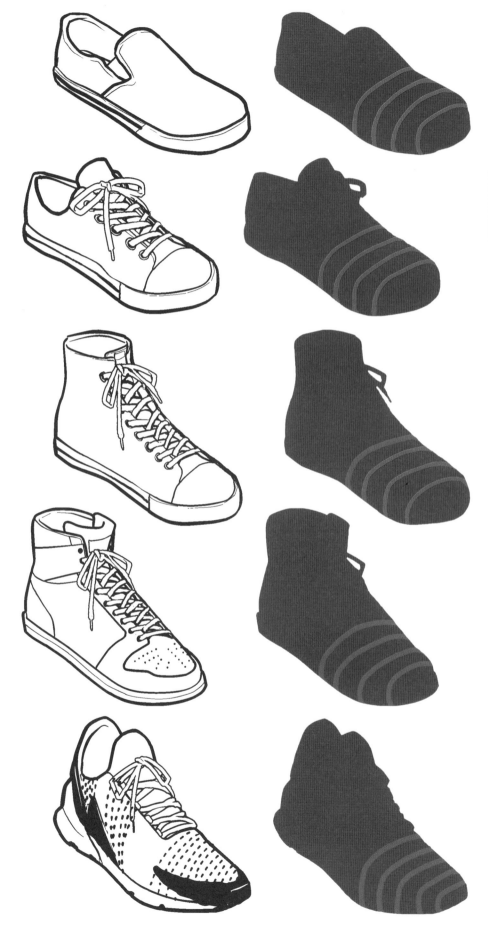

만화의 컷 등에 신발이 작게 등장하는 장면일 때, 신발을 너무 디테일하게 그리면 화면에 정보가 지나치게 많아지기 일쑤입니다. 조연으로 은근슬쩍 보여주는, 간략적인 신발 묘사를 알아봅시다.

간략도 약함

주로 재봉선 등을 생략. 어느 정도 확대해도 버틸 수 있습니다.

간략도 보통

슈 홀이나 솔 등의 디테일도 생략.

간략도 강함

세부는 최대한 그리지 않고, 모양과 디자인만을 따온 것.

실루엣(P76~77 참조)이 머릿속에 확실하게 들어 있다면, 디테일까지 간략화해 그려도 확실하게 스니커처럼 보입니다.

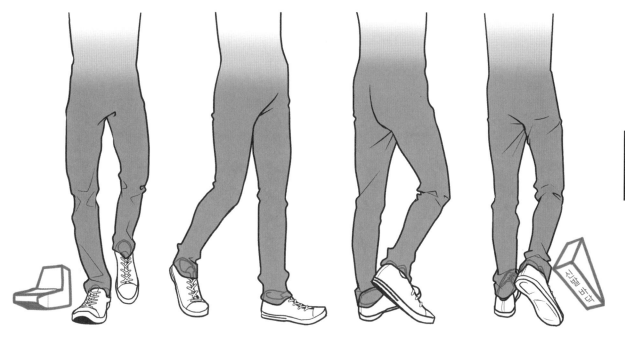

움직임이 있는 포즈는 우선 솔이 어떤 모양으로 변화하는지 그 실루엣을 파악해두는 것이 중요합니다. 그것만 되어 있다면 디테일은 대략적으로 그려도 자연스럽게 보입니다.

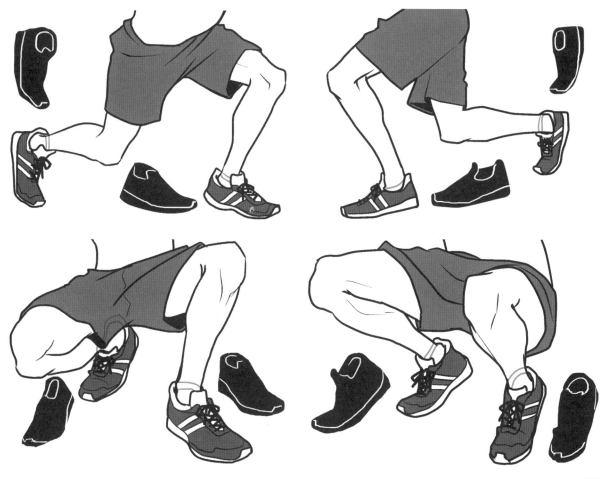

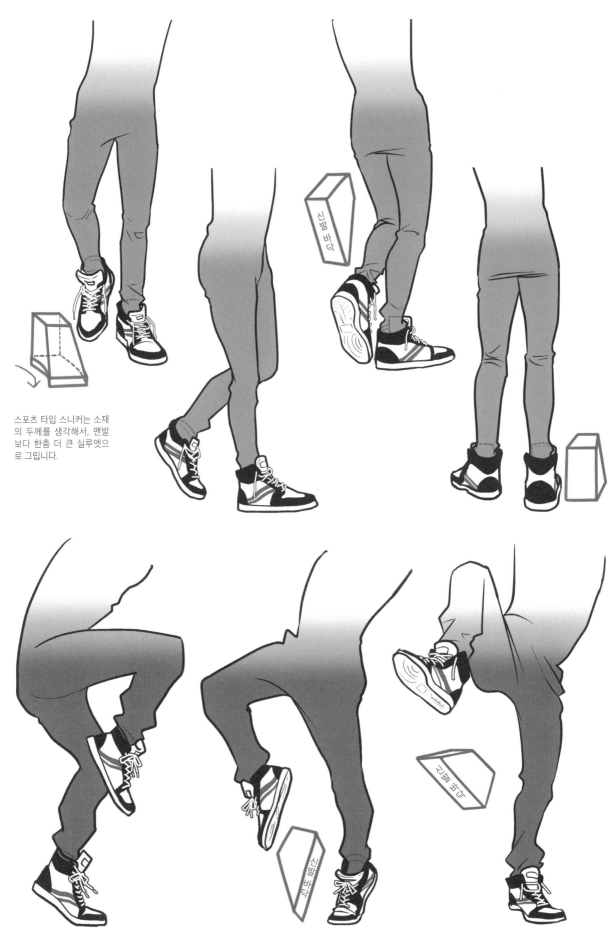

스포츠 타입 스니커는 소재의 두께를 생각해서, 맨발보다 한층 더 큰 실루엣으로 그립니다.

신발바닥

신발바닥

신발바닥

> 신발 끈 그리는 법

신발 끈의 종류

신발 끈에는 몇 가지 종류가 있습니다. 쉽게 풀리지 않는 평끈, 강도가 강한 둥근 끈, 양쪽의 장점을 모두 지닌 환평끈 등. 일러스트에서 그릴 때는 평끈과 둥근 끈을 기본으로 기억해 두면 좋을 겁니다.

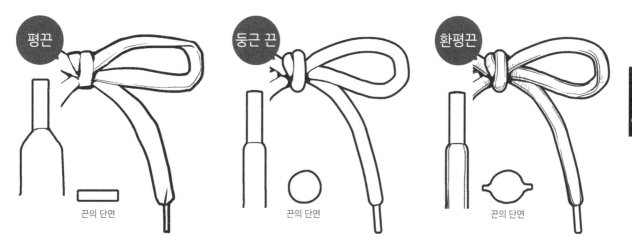

평끈 / 끈의 단면 / 둥근 끈 / 끈의 단면 / 환평끈 / 끈의 단면

끈 매는 방식의 차이

신발 끈을 매는 방식도 다양한 종류가 있는데, 우선 기본인 오버 랩과 언더 랩을 알아 둡시다. 구멍 위에서 끈을 통과시켜 나가는 것이 오버 랩이며, 구멍 아래부터 끈을 통과시켜 나가는 것이 언더 랩입니다.

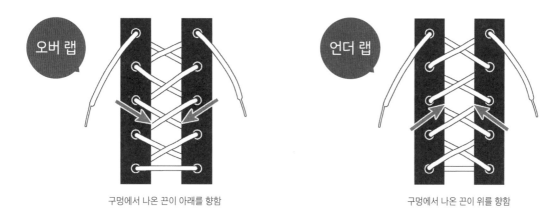

오버 랩 / 언더 랩

구멍에서 나온 끈이 아래를 향함 구멍에서 나온 끈이 위를 향함

아날로그일 때 그리는 법

×자를 겹치듯이 그리고, 교차점에서 아래쪽에 오는 끈을 수정액으로 지우면 잘 정리된 예쁜 신발 끈으로 완성됩니다.

교차점이 중앙에 모여 있지 않으면 흔들리는 것처럼 보입니다.

레이어 1 레이어 2

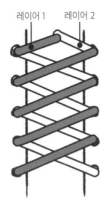

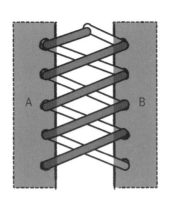

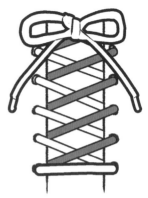

1 신발 등의 날개 부분을 그리고, 끈을 통과시킬 구멍을 균등하게 그립니다.

2 여기서는 끈이 구멍 위에 걸치는 오버 랩을 그렸습니다. 끈의 레이어를 2개로 나눠 그리는 것이 요령. 구멍에서 대각선 위를 향해 선을 그립니다.

3 날개 아래에 숨겨지는 끈을 지웁니다. 레이어 1의 A 부분을 「선택 범위」 툴로 선택해 삭제합니다. 레이어 2의 B 부분도 마찬가지로 삭제합니다.

4 새로운 레이어를 만들고, 가장 아래쪽의 가로로 된 끈과 가장 위쪽의 매듭을 그려 완성합니다.

『CLIP STUDIO PAINT』의 「경계 효과」 등, 테두리 강조 기능이 있는 소프트를 사용하면 신발 끈을 쉽게 그릴 수 있습니다. 레이어를 하나 겹치고, 레이어 프로퍼티에서 「경계 효과: 테두리」를 선택합니다. 왼쪽 구멍에서 오른쪽 대각선 아래로 선을 그으면, 경계 효과로 테두리가 생겨 끈 모양으로 그릴 수 있습니다. 레이어를 하나 더 겹치고, 오른쪽 구멍에서 왼쪽 대각선으로도 선을 그려 완성합니다.

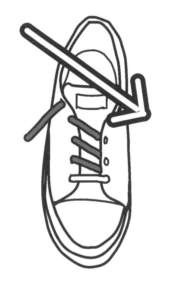
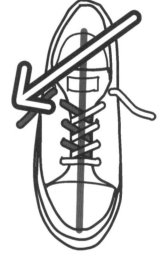

끈이 겹치는 모습을 리얼하게 묘사하지 않아도 되는 경우에는, 레이어 한 장으로 ×표를 겹치듯이 그리면 간단히 그럴듯하게 완성할 수 있습니다.

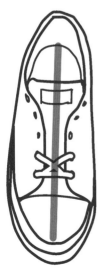
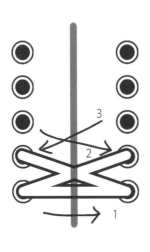
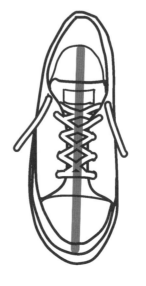
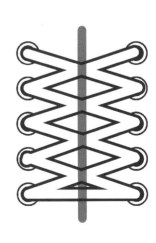

CHAPTER

비즈니스 웨어

오피스에서 활약하는 사람들이 입는 옷. 「남성용 정장 재킷은 가장 아래의 단추를 푼다」 등, 입을 때 비즈니스 매너에 기초한 룰이 정해져 있습니다. 일러스트나 만화에서는 반드시 룰대로 그리지 않아도 되지만, 리얼하게 묘사하고 싶은 경우에는 기본 룰을 알아두면 도움이 될 겁니다.

재킷

슈트의 재킷은 현재 일본에서는 2버튼(단추)이 주류입니다. 캐주얼웨어보다 좀 더 빡빡하게 만들어진 옷이므로, 움직일 때 어깨 부근 모양이나 주름이 생기는 형태 등에도 특징이 있습니다.

＞ 기본 형태와 주름

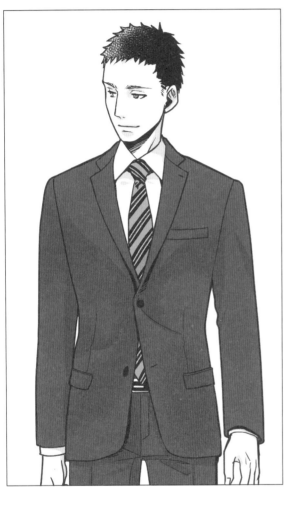

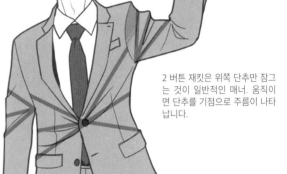

2 버튼 재킷은 위쪽 단추만 잠그는 것이 일반적인 매너. 움직이면 단추를 기점으로 주름이 나타납니다.

재킷의 앞을 풀어헤친 경우에는 단추를 기점으로 한 주름은 사라지며, 움직임에 맞춰 옷자락이 나부낍니다.

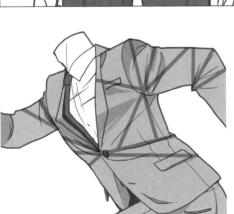

슈트는 비즈니스 상대와 만났을 때 좋은 인상을 주도록 만들어져 있습니다. 그렇기 때문에 평범하게 서 있을 때는 주름이 적지만, 격렬하게 움직이면 주름이 나타납니다.

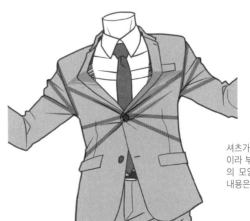

셔츠가 보이는 가슴팍을 V존이라 부릅니다. 움직이면 V존의 모양이 변합니다(자세한 내용은 P90).

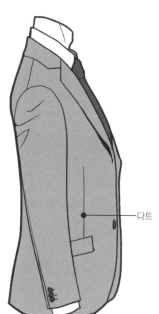

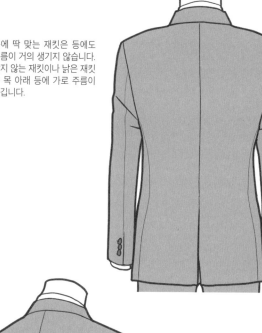

질이 좋은 슈트의 재킷은 팔을 내리고 섰을 때 소매에는 거의 주름이 생기지 않습니다. 몸통의 앞쪽 선은 다트(dart, 허리 라인에 맞게 조이기 위한 재봉선)입니다.

다트

몸에 딱 맞는 재킷은 등에도 주름이 거의 생기지 않습니다. 맞지 않는 재킷이나 낡은 재킷은 목 아래 등에 가로 주름이 생깁니다.

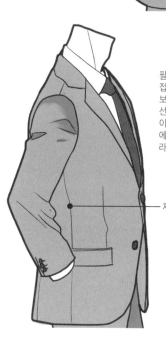

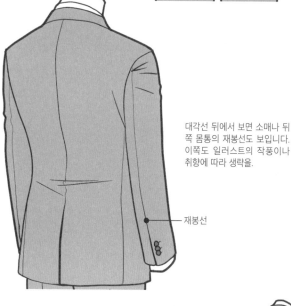

팔을 움직이면 옆구리의 접합선(천을 재봉한 선)이 보입니다. 단, 다트나 재봉선은 멀리 있으면 거의 보이지 않으므로, 일러스트에서 그릴 때는 취향에 따라 생략해도 OK.

재봉선

대각선 뒤에서 보면 소매나 뒤쪽 몸통의 재봉선도 보입니다. 이쪽도 일러스트의 작풍이나 취향에 따라 생략.

재봉선

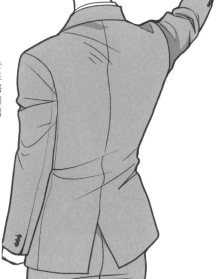

옷자락의 정 중앙에 있는 트임 부분은 센터 벤트(center vent)라고 부릅니다. 평소에는 닫혀 있지만, 크게 움직이면 벌어집니다.

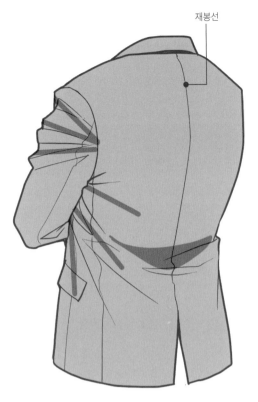

재봉선

등의 중앙에 있는 재봉선이 입은 사람의 몸을 따라 완만한 곡선이 되는 것은 고급 재킷이라는 증거. 팔짱을 끼면 겨드랑이를 기점으로 주름이 생기며, 허리에 가로로 주름이 생깁니다.

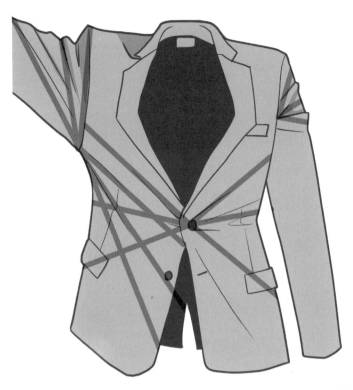

팔을 들면 잠긴 단추를 기점으로 주름이 생깁니다. 겨드랑이를 기점으로 생긴 주름과 들려진 어깨의 디테일에도 주목.

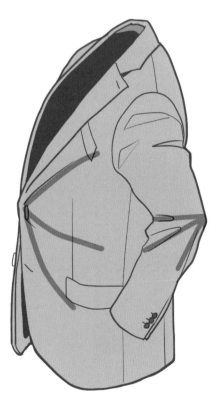

얼핏 보면 불규칙해 보이는 팔의 주름도, 팔꿈치와 겨드랑이가 기점입니다.

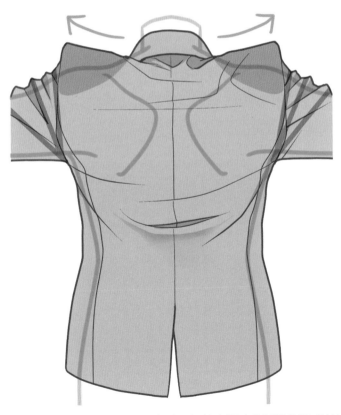

재킷의 어깨 안쪽에는 모양을 잡아주는 패드가 들어 있습니다(들어 있지 않은 경우도 있습니다). 양팔을 들면 패드가 중앙으로 쏠려 단이 높아집니다.

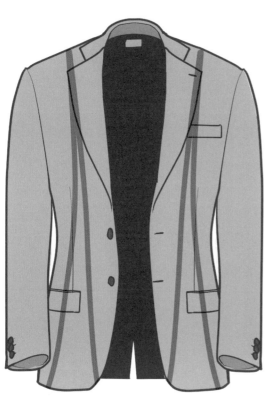

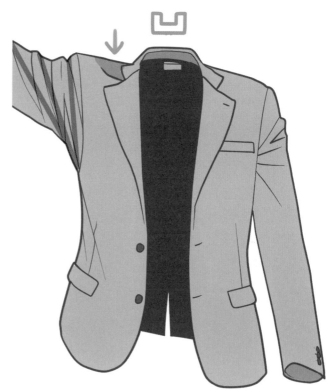

비즈니스 장소 이외 또는 넥타이를 매지 않은 차림일 경우, 앞섶을 잠그지 않는 경우도 있습니다. 이 경우, 주름의 기점이 어깨로 바뀝니다.

팔을 움직였을 때는 겨드랑이를 기점으로 주름이 생기지만, 가슴팍을 기점으로 한 주름은 생기지 않습니다. 옷깃 부근은 살짝 들어갑니다.

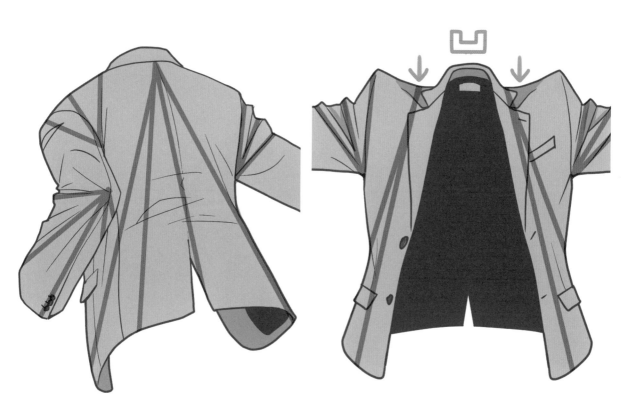

앞쪽 몸통이 단추로 잠겨 있지 않으므로, 뒤쪽 몸통에는 목 아래부터 흘러내리듯 주름이 생깁니다.

양 팔을 들면 몸통 부분이 들려 올라가 팔(八)자 모양이 됩니다.

슈트의 재킷은 키트 앤드 소운 등에 비해 탄탄한 모양입니다. 다양한 각도에서 그리고 싶을 때는, 상자를 그려 상상해 보면 입체감을 파악하기 쉽습니다.

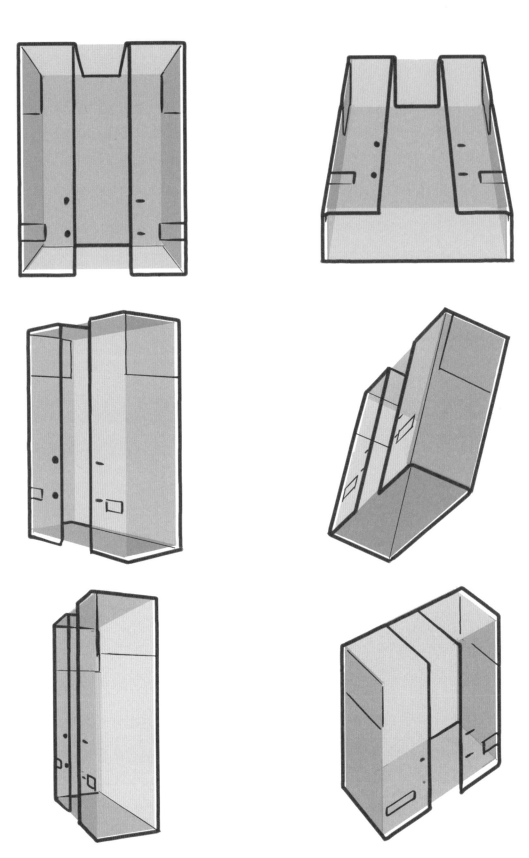

상자를 덮듯이 재킷을 그려봅시다. 각도에 따라 옷깃 쪽이 잘 보이기도 하고 보이지 않기도 하며, 단추 위치가 높게 보이기도 하고 낮게 보이기도 하는 등 다양한 차이가 있음을 알게 됩니다.

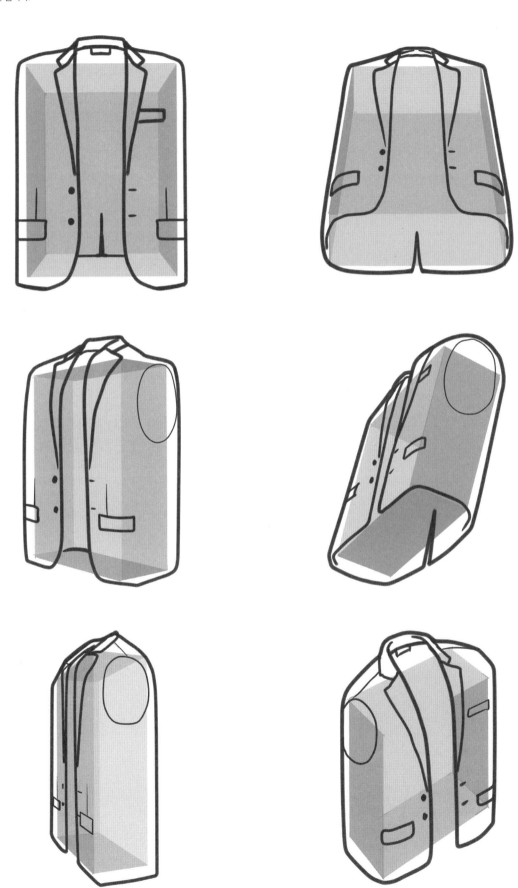

재킷을 입었을 때, 셔츠와 넥타이가 보이는 부분을 「V존」이라 부릅니다. 크게 움직일 때는 독특한 방식으로 형태가 변하므로 그리는 요령을 파악해 두도록 합시다.

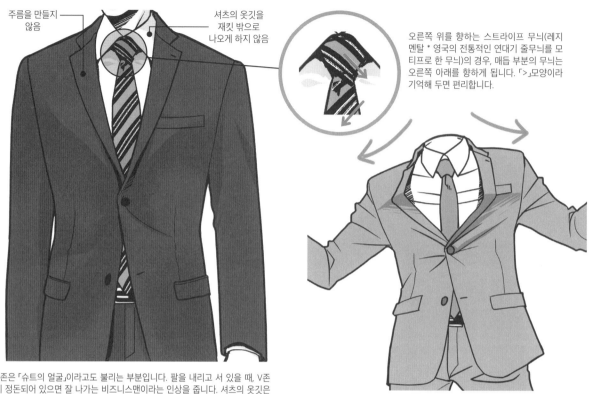

주름을 만들지 않음

셔츠의 옷깃을 재킷 밖으로 나오게 하지 않음

오른쪽 위를 향하는 스트라이프 무늬(레지멘탈 * 영국의 전통적인 연대기 줄무늬를 모티프로 한 무늬)의 경우, 매듭 부분의 무늬는 오른쪽 아래를 향하게 됩니다. 「>」모양이라 기억해 두면 편리합니다.

V존은 「슈트의 얼굴」이라고도 불리는 부분입니다. 팔을 내리고 서 있을 때, V존이 정돈되어 있으면 잘 나가는 비즈니스맨이라는 인상을 줍니다. 셔츠의 옷깃은 재킷 밖으로 나오게 하지 말고, 넥타이는 매듭 아래에 딤플(dimple, 오목하게 들어간 곳)을 만드는 등의 비즈니스 매너가 있습니다.

평소에는 정돈되어 있는 V존도 큰 동작을 하면 변형됩니다. 단추를 기점으로 변형하는 모습이 그리기 어렵다고 느끼는 사람이 많은 모양입니다.

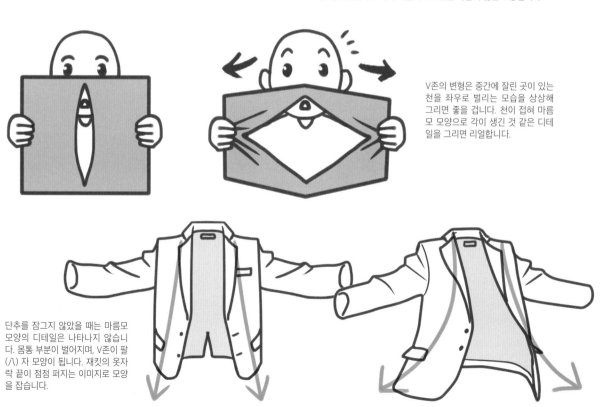

V존의 변형은 중간에 잘린 곳이 있는 천을 좌우로 벌리는 모습을 상상해 그리면 좋을 겁니다. 천이 접혀 마름모 모양으로 각이 생긴 것 같은 디테일을 그리면 리얼합니다.

단추를 잠그지 않았을 때는 마름모 모양의 디테일은 나타나지 않습니다. 몸통 부분이 벌어지며, V존이 팔(八) 자 모양이 됩니다. 재킷의 옷자락 끝이 점점 퍼지는 이미지로 모양을 잡습니다.

> 어깨 부근 파악하기

슈트의 재킷은 어깨 라인을 아름답게 보여주기 위해 안쪽에 패드를 넣는 경우가 있습니다. 안쪽에 패드가 있다고 상상하며 그리면, 슈트 재킷의 어깨 느낌이 나도록 표현할 수 있습니다.

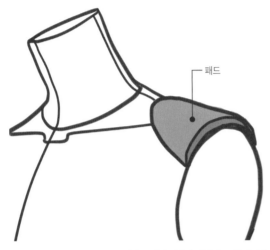

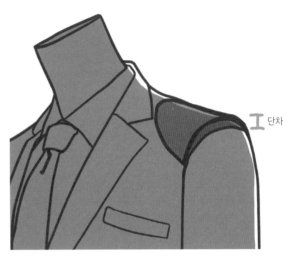

패드가 있으면 어깨가 좁은 사람이라도 각진 어깨가 됩니다. 모든 재킷에 어깨 패드가 들어 있는 것은 아니지만, 「들어 있다」고 생각하고 그려 봅시다.

패드 부분에는 기본적으로 주름이 생기지 않습니다. 움직임에 맞춰 주름이 생기는 것은 패드 두께보다 아래 부분입니다. 안쪽에 숨겨져 있는 패드 모양을 대략적으로 그려 두면 패드의 단차(* 높낮이 차이)를 의식할 수 있습니다.

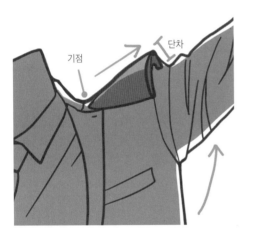

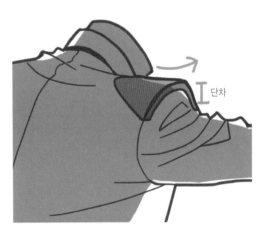

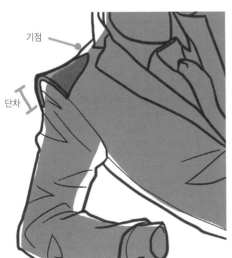

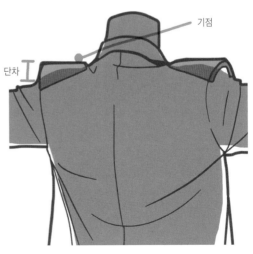

CHAPTER

2

재킷

기점 · 단차 · 단차 · 기점 · 단차

패드

091

슈트의 디자인은 매우 다양하며, 단추 수나 주머니 위치도 제각각입니다. 유행에 따라 달라지지만, 「어느 지점을 기준으로 삼으면 유행에 쉽게 좌우되지 않고 자연스럽게 보이는지」 그 대략적인 위치를 파악해 두면 편리합니다.

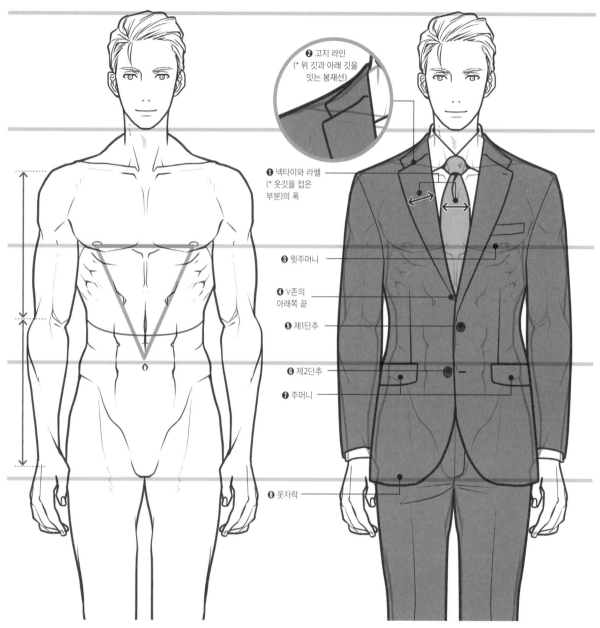

❷ 고지 라인
(* 위 깃과 아래 깃을 잇는 봉재선)

❶ 넥타이와 라펠
(* 옷깃을 접은 부분)의 폭

❸ 윗주머니

❹ V존의 아래쪽 끝

❺ 제1단추

❻ 제2단추

❼ 주머니

❽ 옷자락

그림은 8등신 캐릭터. 보통 머리 2개분 정도의 위치에 가슴이 있으며, 머리 3개분 정도의 위치에 배꼽이 있습니다. 어깨~허리, 허리~가랑이의 거리는 거의 비슷합니다.

현재 일본에서 일반적으로 볼 수 있는 싱글 2버튼 슈트의 예. 비지니스 상황에서 신경써야 할 규칙은 P134 참고.

❶ 넥타이와 라펠(아래쪽 옷깃)의 폭을 서로 비슷하게 잡으면 좀 더 아름답게 느껴집니다. 유행에 따라 달라지기도 하지만, 폭이 좁으면 젊고 스마트한 인상, 폭이 넓으면 관록 있는 인상을 줍니다.

❷ 위쪽 깃과 아래 깃의 봉재선을 고지 라인(gorge line)이라 부릅니다. 유행에 따라 위치가 높아지거나 낮아지는데, 현재는 셔츠의 옷깃 아래쪽 단보다 높은 위치(중간 정도)가 무난합니다.

❸ 윗주머니는 대개 유두와 같은 높이.

❹ V존의 넓이도 디자인이나 유행에 따라 달라지는데, 끝 부분이 명치 부근이면 베이식한 인상을 줍니다.

❺ 2 버튼 슈트인 경우, 첫 번째 단추는 약 머리 2.5개분 정도의 위치.

❻ 제2 단추는 배꼽의 높이나 배꼽보다 살짝 아래가 자연스럽습니다.

❼ 주머니는 제2 단추와 비슷한 높이가 자연스럽습니다.

❽ 옷자락은 엉덩이가 가려지는 정도의 길이가 비지니스 슈트의 기본. 그것보다 짧으면 패셔너블한 인상을 줍니다.

슈트를 입고 액션

영화나 애니메이션에는 슈트 차림으로 멋있는 액션을 보여주는 캐릭터가 등장하곤 합니다. 격렬한 움직임에 맞춰 나부끼는 재킷의 움직임을 따라가 봅시다.

달리기

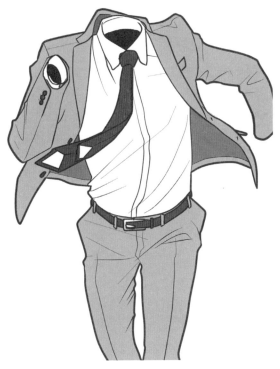

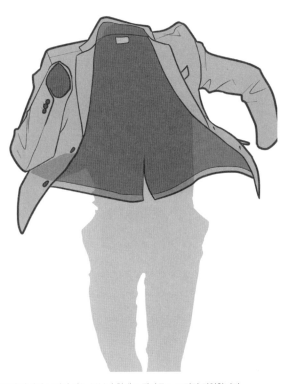

앞 단추를 잠그고 있으면 달릴 때 갑갑하므로, 슈트 차림으로 액티브하게 움직이는 캐릭터는 상당 경우 앞섶을 풀어헤치고 있습니다. 옷자락이 나부끼는 모습이 약동감을 표현하는 포인트.

몸에 가려져 보이지 않는 부분의 형태도 잡아두고 그리면 리얼합니다.

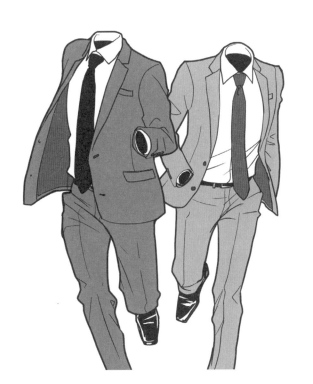

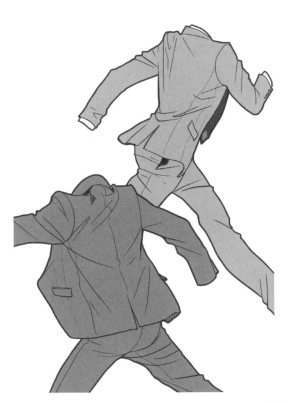

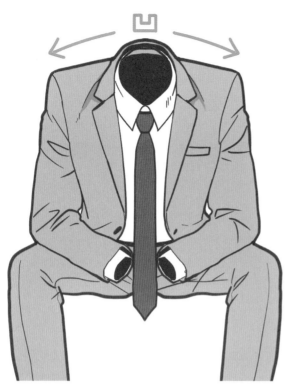

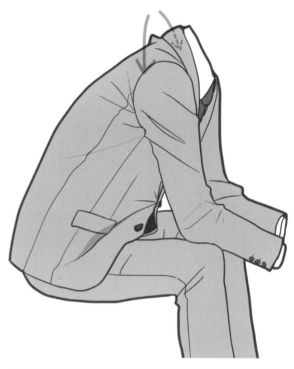

등을 굽히고 앉은 포즈일 때는 옷깃 부근이 안으로 들어가 보입니다.

옆에서 보면 목이 앞으로 나오고 어깨도 앞으로 치우쳐 있음을 알 수 있습니다.

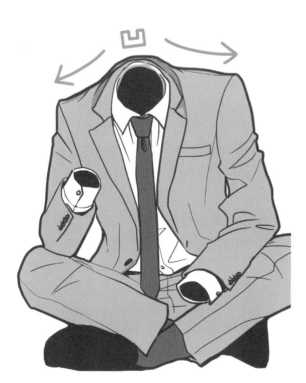

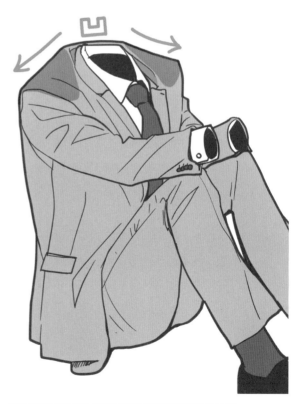

양반다리로 앉았을 때도 등이 굽어지기 쉬우며, 셔츠의 옷깃이 재킷 아래로 가라앉습니다.

벽에 기대고 앉은 포즈. 어깨가 올라가 옷깃이 가라앉아 있습니다.

아크로바틱한 움직임

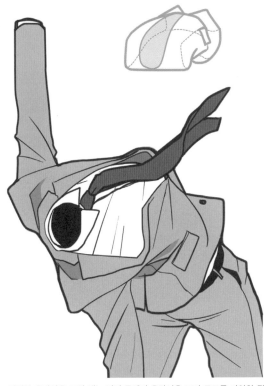

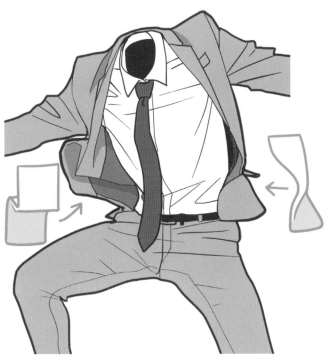

격렬한 움직임을 그릴 때는 먼저 동체의 윤곽선을 그려 구조를 파악한 뒤
팔과 다리를 그리는 것이 좋을 것입니다.

몸의 급격한 움직임에 뒤늦게 따라오는 천의 흐름을, 우선 윤곽선으로 파악한 다음
그려 넣습니다.

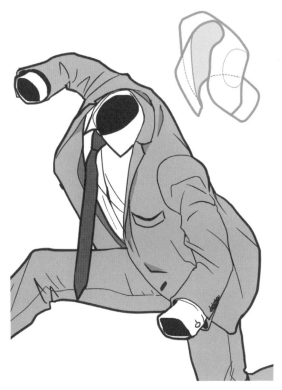

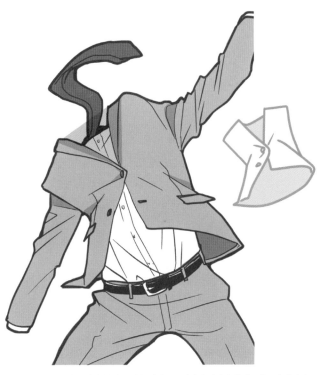

단추를 잠그지 않은 상태일 때는 앞쪽 몸통 부분이 상당히 자유롭게 움직입
니다. 머플러 등 천이 나부끼는 모습을 상상하며 묘사합니다.

단추를 잠근 상태일 때는 단추 아래쪽 옷자락만 벌어지기 때문에 그다지 자유로
이 움직일 수는 없습니다.

와이셔츠

와이셔츠란 슈트 안에 입는 하얀 셔츠를 말합니다. 「화이트 셔츠」를 짧게 줄인 일본식 영어입니다. 특히 옷깃이나 소매의 구조를 잘 모르겠다고 느끼는 사람이 많을 겁니다. 주름이 생기는 방식은 물론, 세세한 디테일 그리는 법도 알아보도록 합시다.

❯ 기본 형태와 주름

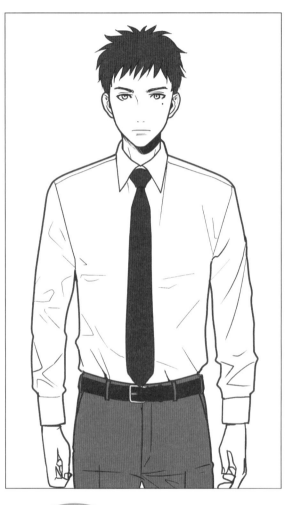

셔츠는 재킷에 비해 주름이 생기기 쉬운 소재입니다. 팔이나 허리의 두께를 고려해 주름을 그려 넣습니다.

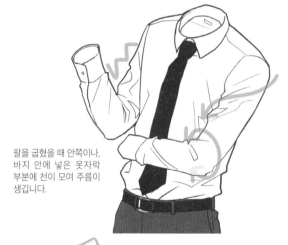

팔을 굽혔을 때 안쪽이나, 바지 안에 넣은 옷자락 부분에 천이 모여 주름이 생깁니다.

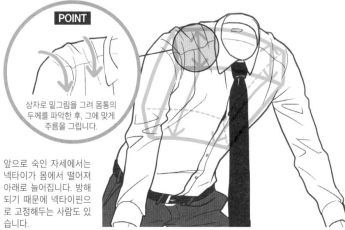

POINT

상자로 밑그림을 그려 몸통의 두께를 파악한 후, 그에 맞게 주름을 그립니다.

앞으로 숙인 자세에서는 넥타이가 몸에서 떨어져 아래로 늘어집니다. 방해되기 때문에 넥타이핀으로 고정해두는 사람도 있습니다.

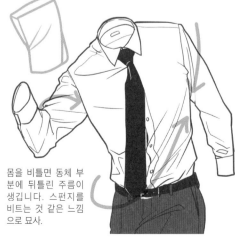

몸을 비틀면 동체 부분에 뒤틀린 주름이 생깁니다. 스펀지를 비트는 것 같은 느낌으로 묘사.

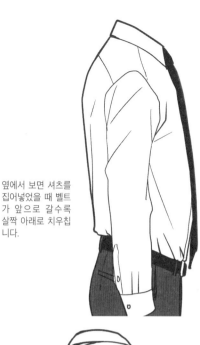

옆에서 보면 셔츠를 집어넣었을 때 벨트가 앞으로 갈수록 살짝 아래로 치우칩니다.

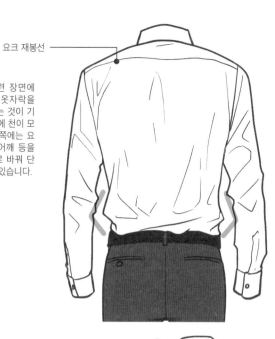

요크 재봉선

비지니스 관련 장면에서는 셔츠의 옷자락을 바지 속에 넣는 것이 기본. 허리 부분에 천이 모입니다. 등 위쪽에는 요크(* 윗옷의 어깨 등을 다른 옷감으로 바꿔 단 것) 재봉선이 있습니다.

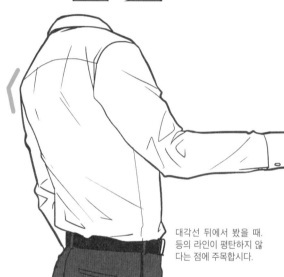

대각선 뒤에서 봤을 때. 등의 라인이 평탄하지 않다는 점에 주목합시다.

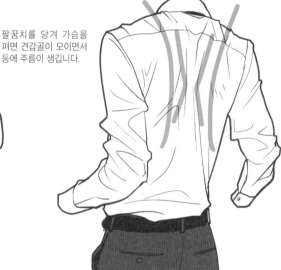

팔꿈치를 당겨 가슴을 펴면 견갑골이 모이면서 등에 주름이 생깁니다.

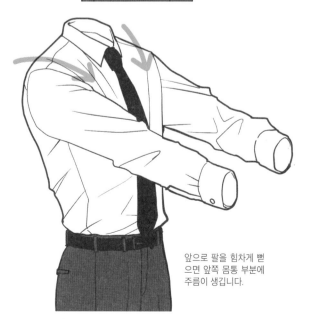

앞으로 팔을 힘차게 뻗으면 앞쪽 몸통 부분에 주름이 생깁니다.

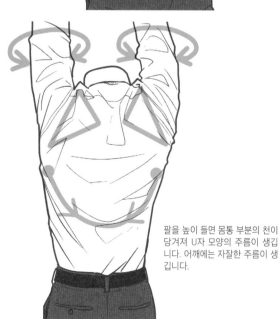

팔을 높이 들면 몸통 부분의 천이 당겨져 U자 모양의 주름이 생깁니다. 어깨에는 자잘한 주름이 생깁니다.

많은 사람들이 「그리기 어렵다」고 느끼는 옷깃 부근. 일단 원기둥을 상상하며 목의 주위 모양을 잡아준 다음, 거기에 옷깃을 추가하는 방식으로 그리면 그리기가 훨씬 수월해집니다.

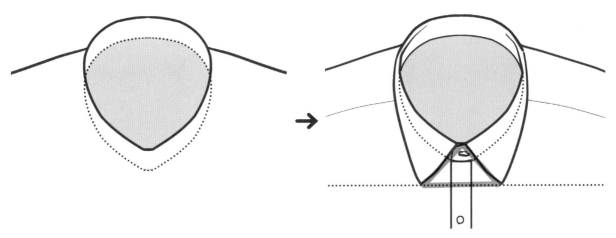

원기둥을 생각하면서 목 주변을 그립니다. 그림은 살짝 하이 앵글(부감. 내려다 보는 각도)이므로, 어깨의 능선은 위쪽에 있습니다.

가운데에 삼각형 모양의 윤곽선을 그리고, 삼각형을 기준으로 삼아 옷깃을 그려 넣습니다.

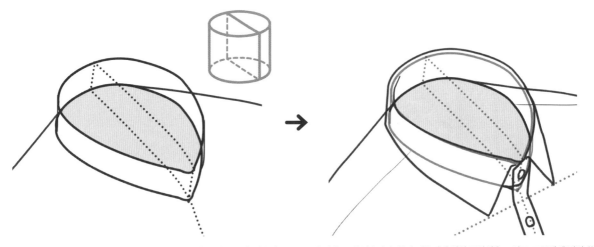

대각선 위에서 본 그림을 그릴 때는, 윤곽선으로 원기둥의 중심을 그려 「가슴의 중심이 어디에 오는가」를 파악합니다.

옷깃을 그려 넣습니다. 몸의 기울기에 맞춰 윤곽선을 그리고, 그곳에 옷깃의 끝부분을 정렬시킵니다.

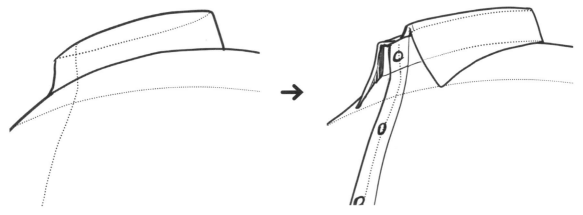

살짝 로 앵글(앙각. 올려다 봄)로 그림을 그릴 경우. 원기둥의 아랫부분은 가슴 판에 가려집니다.

옷깃을 그려 넣습니다. 남성의 셔츠는 왼쪽 앞섶이 위에 옵니다(여성은 반대).

캐릭터의 목을 한 바퀴 도는 윤곽선을 그린 후 그리기 시작하면 입체감이 있는 옷깃이 완성됩니다. 그리는 순서를 상세히 알아봅시다.

보통 옷깃	풀어헤친 상태

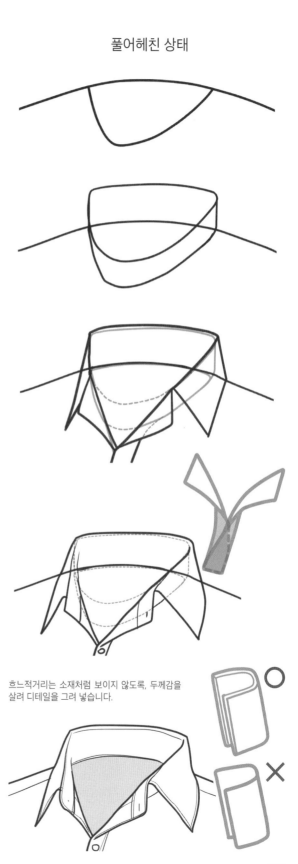

흐느적거리는 소재처럼 보이지 않도록, 두께감을 살려 디테일을 그려 넣습니다.

셔츠 전체

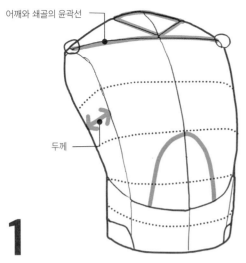

어깨와 쇄골의 윤곽선

두께

1

두께가 있는 몸과 허리 부분의 윤곽선을 그립니다. 어깨 부근은 행거처럼, 산 같이 위로 솟은 형태로 모양을 잡아줍니다.

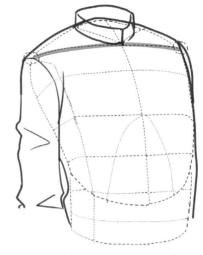

2

목 부분에 원기둥 모양 윤곽선을 그리고, 옷깃 묘사의 토대로 삼습니다. 어깨에 소매를 달아준다는 느낌으로 소매를 그립니다.

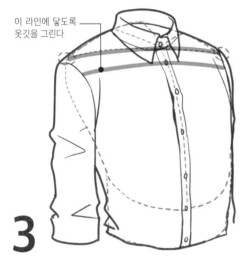

이 라인에 닿도록
옷깃을 그린다

3

옷깃을 그려 넣고, 몸통 앞쪽에 단추집덧단(단추가 세로로 늘어서 있는 부분)을 테이프 모양으로 그립니다. 옷깃의 끝부분은 어깨의 윤곽선과 평행한 라인에 닿도록.

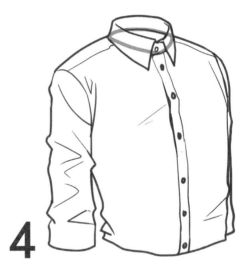

4

윤곽선을 지우고 디테일을 정리합니다.

넥타이를 그릴 경우, 허리 벨트에 넥타이 끝이 걸치는 정도가 딱 좋은 길이입니다.

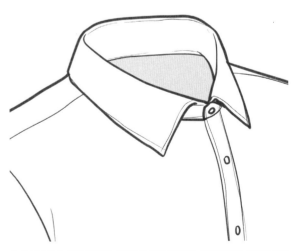

옷깃 부분 확대. 옷깃 뒤쪽은 캐릭터의 목에 가려지는 부분이지만, 형태를 파악하고 그리면 옷깃 부근의 모양이 자연스러워집니다.

❯ 커프스 버튼의 위치

와이셔츠의 소매의 다른 천으로 만들어진 부분을 커프스(cuffs)라 부릅니다. 일러스트에서 그릴 때는 커프스를 잠그는 단추 위치를 착각하기 쉬우므로 자세히 확인해 둡시다.

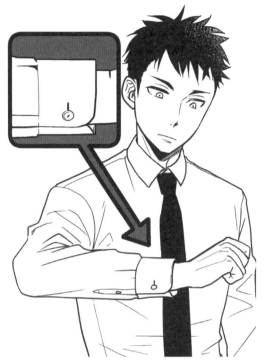

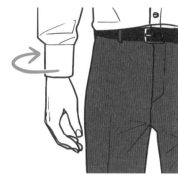

커프스 버튼의 위치는 새끼손가락 쪽. 엄지손가락 쪽에서는 가려져 보이지 않습니다. 옆에서 보면 단추가 보입니다. 「소매 트임(Sleeve placket)」이라 불리는 슬릿이 나 있는 부분의 디테일도 잊지 말고 그립니다.

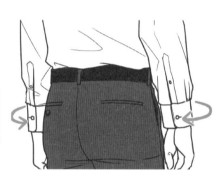

커프스의 천은 팔 안쪽에서 바깥쪽을 향해 겹쳐집니다. 단추를 잠그는 위치는 새끼손가락 쪽이 기준입니다.

천은 팔 안쪽에서 바깥쪽으로 겹칩니다. 양팔이 보이는 구도에서는 착각하지 않도록 주의합시다.

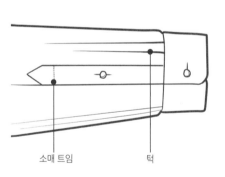

소매 트임 턱

소매 트임 부분의 확대도. 이 부분의 디테일을 확실하게 그리면 와이셔츠다운 느낌이 증가합니다.

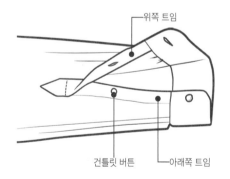

위쪽 트임

건틀릿 버튼 아래쪽 트임

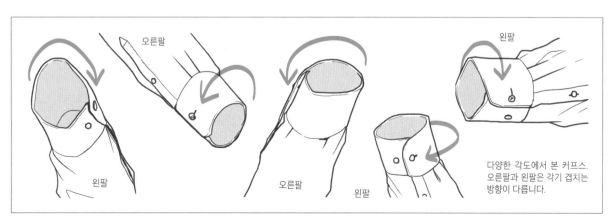

오른팔

왼팔

왼팔 오른팔 왼팔

다양한 각도에서 본 커프스. 오른팔과 왼팔은 각기 겹치는 방향이 다릅니다.

소재에 따른 주름 차이

와이셔츠 소재는 면이나 폴리에스테르 등 얇은 직물입니다. 많이 휘지 않는 샤프한 주름을 그리면 그럴듯해 집니다. 휘어지는 부드러운 인상의 주름은 편물 소재로 만든 니트 셔츠 표현에 어울립니다.

와이셔츠

옷깃이 있는
니트 셔츠

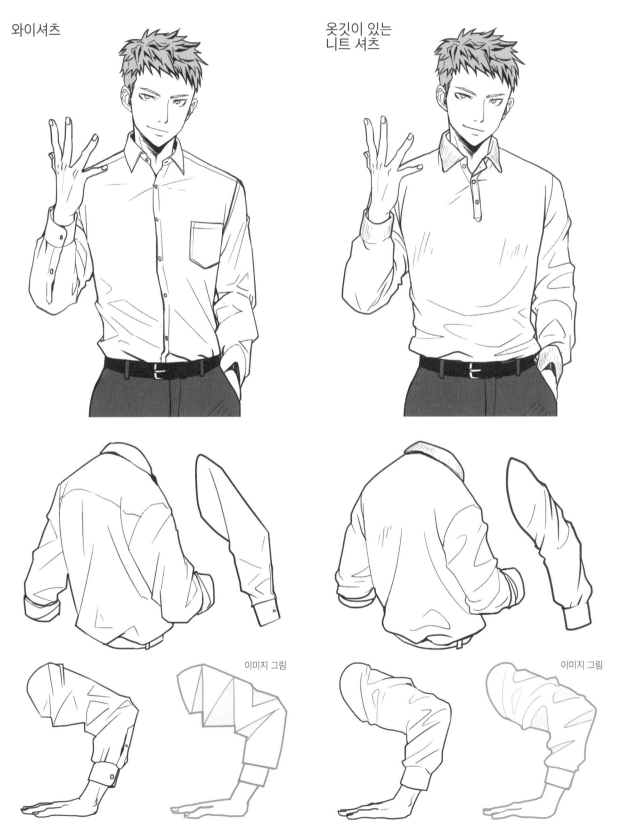

이미지 그림

이미지 그림

▶ 사이즈나 입는 방식에 따른 주름 차이

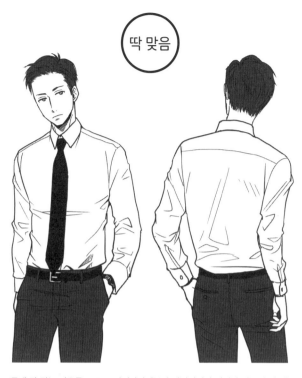

딱 맞음

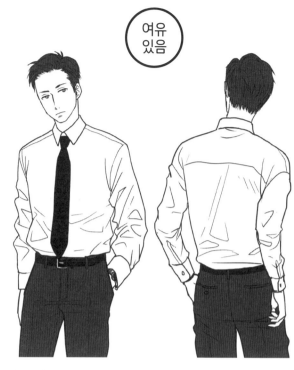

여유 있음

몸에 딱 맞는 셔츠를 고르고, 바짓가랑이부터 허리까지의 길이가 짧은 슬림 팬츠를 조합한 코디네이트. 저스트 사이즈이므로 주름은 적은 편이며, 실루엣도 슬림합니다. 젊음이나 경쾌함이 있는 캐릭터에게 어울리는 스타일.

살짝 넉넉한 느낌의 셔츠를 고르고, 바짓가랑이부터 허리까지의 길이가 긴 바지를 조합한 코디네이트. 사이즈가 크기 때문에 주름이 많아지며, 실루엣이 커집니다. 젊음보다는 당당한 인상을 지닌 캐릭터에게 어울리는 스타일.

COLUMN 요크와 등의 옵션

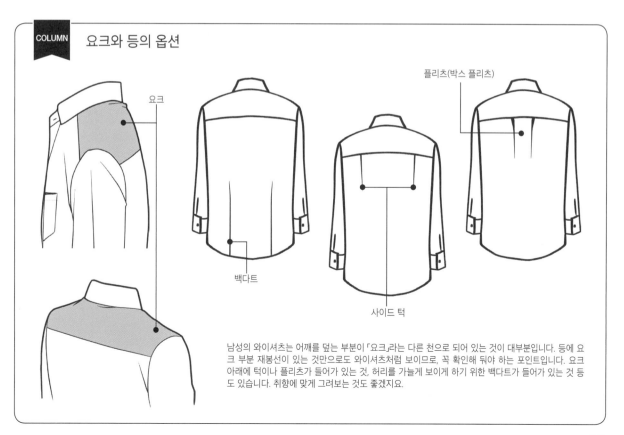

요크

플리츠(박스 플리츠)

백다트

사이드 턱

남성의 와이셔츠는 어깨를 덮는 부분이 「요크」라는 다른 천으로 되어 있는 것이 대부분입니다. 등에 요크 부분 재봉선이 있는 것만으로도 와이셔츠처럼 보이므로, 꼭 확인해 둬야 하는 포인트입니다. 요크 아래에 턱이나 플리츠가 들어가 있는 것, 허리를 가늘게 보이게 하기 위한 백다트가 들어가 있는 것 등도 있습니다. 취향에 맞게 그려보는 것도 좋겠지요.

베스트(웨이스트코트)

같은 천으로 만들어진 재킷·베스트·바지를 세트로 입는 전통적인 슈트 스타일을 3 피스라고 부릅니다. 여기서는 3 피스이기에 볼 수 있는 아이템인 베스트(웨이스트코트, 질레라고도 합니다)에 대해 알아보도록 합시다.

> 기본 형태와 주름

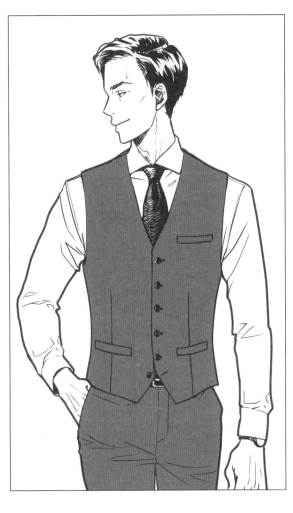

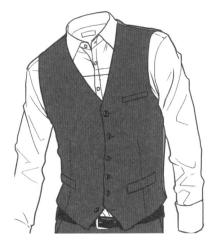

그림은 옷깃이 없는 6단추 5잠금 베스트. 가장 아래 단추는 잠그기 어려운 장소에 달려 있으므로 열어 둡니다. 5단추 5잠금 (P107) 등, 가장 아래 까지 잠그는 디자인 도 있습니다(취향에 따라 잠그지 않아도 OK).

서유럽에서는 와이셔츠는 속옷에 가까운 존재입니다. 베스트를 입는 것이 셔츠만 입은 차림보다 품격이 있는 차림입니다.

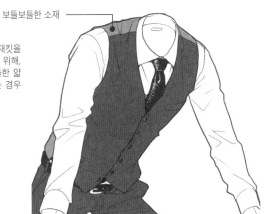

보들보들한 소재

3피스 베스트는 재킷을 쾌적하게 덧입기 위해, 등 쪽은 보들보들한 얇은 소재가 쓰이는 경우가 많습니다.

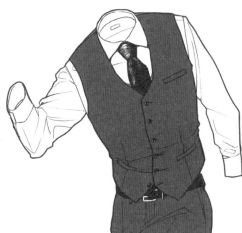

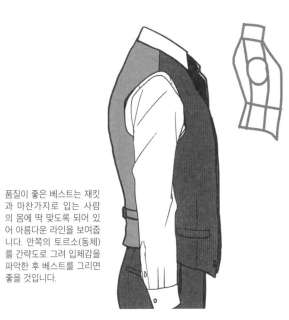
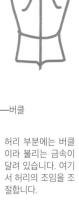
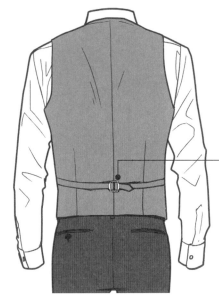

품질이 좋은 베스트는 재킷과 마찬가지로 입는 사람의 몸에 딱 맞도록 되어 있어 아름다운 라인을 보여줍니다. 안쪽의 토르소(동체)를 간략도로 그려 입체감을 파악한 후 베스트를 그리면 좋을 것입니다.

버클

허리 부분에는 버클이라 불리는 금속이 달려 있습니다. 여기서 허리의 조임을 조절합니다.

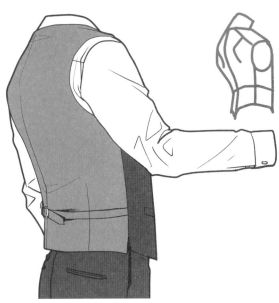

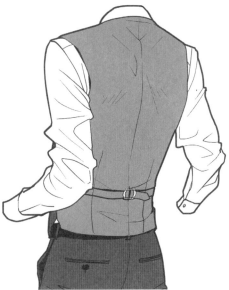

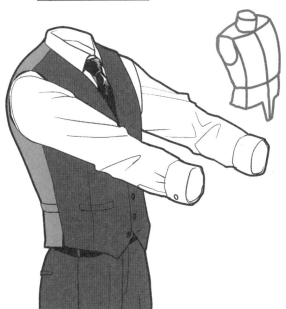

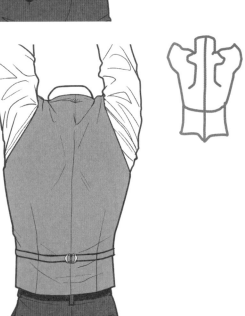

앞 페이지의 베스트 차림과 셔츠만 입었을 때의 모습을 비교해 봅시다. 베스트는 셔츠보다 주름을 적게 그리면 더 폼이 난다는 사실을 알 수 있습니다.

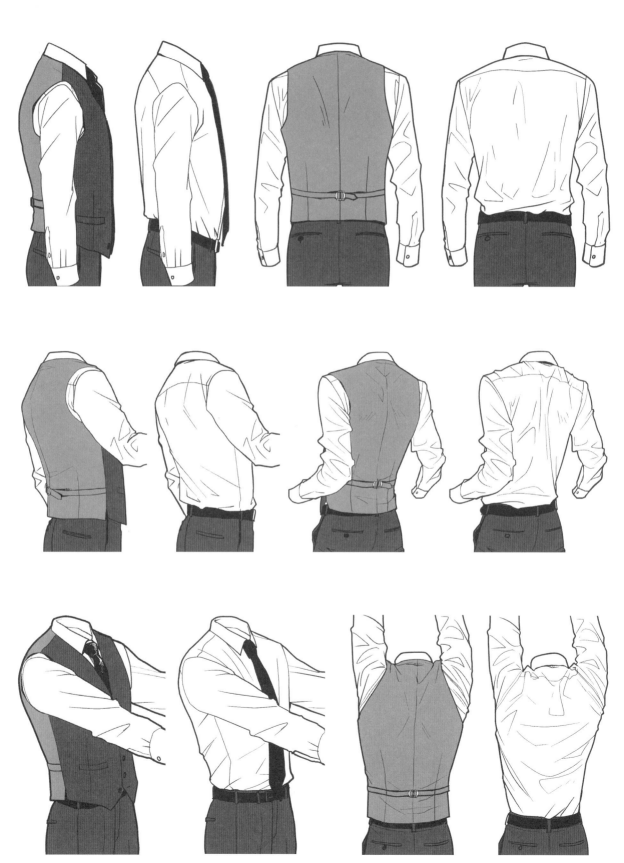

> 각부의 디테일과 위치 기준

베스트는 다양한 디자인이 존재하는데, 기본적인 디테일과 각각의 위치를 파악해 두면 그리기 쉬워집니다. 여기서는 가장 대중적인 옷깃이 없는 싱글 베스트를 이용해 해설합니다.

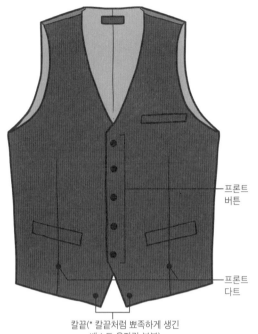

프론트 버튼

프론트 다트

칼끝(* 칼끝처럼 뾰족하게 생긴 베스트 옷자락 부분)

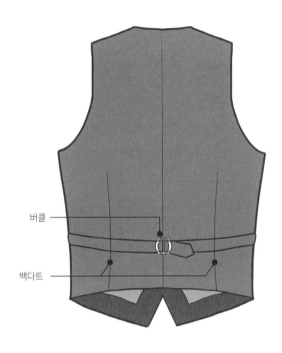

버클

백다트

그림은 5단추 5잠금인 싱글 베스트. 가장 아래 단추까지 잠그고 입습니다(취향 에 따라 풀어도 됩니다).

3피스의 베스트 등 쪽은 재킷의 안감과 마찬가지로 얇은 소재가 자주 쓰입니 다. 버클은 허리 조임을 조절하기 위한 금속 걸쇠로, 이것 역시 다양한 디자인이 존재합니다.

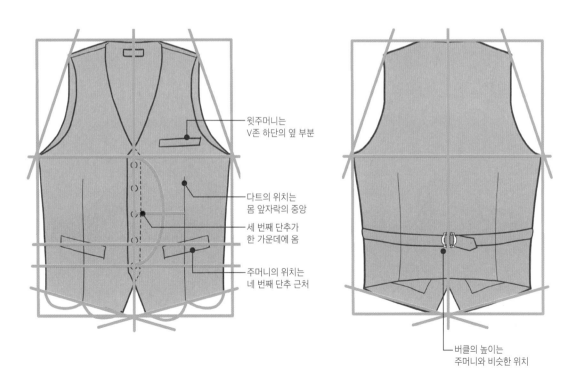

윗주머니는 V존 하단의 옆 부분

다트의 위치는 몸 앞자락의 중앙

세 번째 단추가 한 가운데에 옴

주머니의 위치는 네 번째 단추 근처

버클의 높이는 주머니와 비슷한 위치

실제로는 만드는 방식에 따라 달라지지만, 일러스트나 만화에서 그릴 때는 V존 하단과 암 홀(팔을 빼는 곳)의 아래 단을 거의 같은 높이로 그리면 대중적인 베스트의 실루 엣이 됩니다.

CHAPTER 2

베스트(웨이스트코트)

베스트의 베리에이션

베스트의 디자인은 매우 다양하며, 아이템을 고를 때 입는 사람의 센스가 드러납니다. 캐릭터에 맞도록 코디네이트해 봅시다.

형태가 다른 베스트 비교

옷깃이 없는 싱글

V존 아래에 단추가 일렬로 늘어서는 가장 대중적인 디자인.

옷깃이 없는 더블

V존 아래에 단추가 2열로 늘어서는 디자인. 싱글보다 중후한 느낌이 있습니다.

옷깃이 있는 싱글

재킷의 그것과 비슷한 옷깃이 달려 있는 것. 이쪽도 옷깃이 없는 것보다 중후한 느낌입니다.

옷깃이 있는 더블

가장 중후하며, 클래시컬하고 위엄 있는 분위기. 관록이 있는 남성 캐릭터에 잘 어울립니다.

옷깃이 없는 싱글은 깔끔한 디자인이라 젊은 사람에게도 잘 어울립니다. 옷깃이 있는 베스트는 가슴팍이 좀 두터워지므로, 남자다움이 강조되는 아이템입니다.

POINT

꼼꼼한 넥타이 묘사로 품격 UP

매듭 아래의 딤플(홈)을 만들고, 넥타이를 딱 붙게 하지 말고 살짝 띄우면 입체감이 생겨 가슴팍이 아름다워집니다. 품격 있는 젠틀맨이라는 인상을 줍니다.

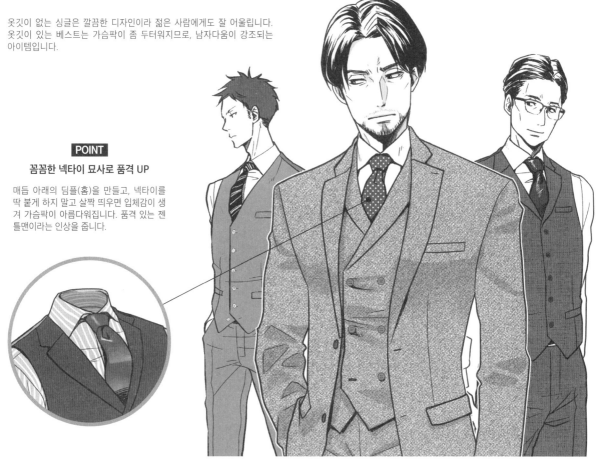

⟩V존과 외견의 인상

기본적으로 단추 수가 적은 베스트는 V존이 깊어지며(넓어지며), 버튼 수가 많은 베스트나 옷깃이 있는 베스트는 V존이 얕아(좁아)집니다. V존이 얕으면 셔츠가 보이는 면적이 좁고, 격식을 차린 인상입니다.

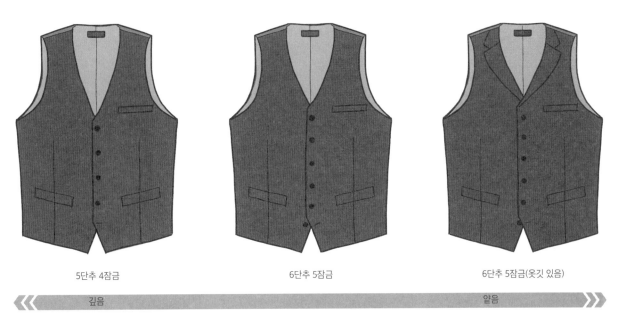

5단추 4잠금 6단추 5잠금 6단추 5잠금(옷깃 있음)

깊음 ◀◀◀ 얕음 ▶▶▶

⟩버클 모양 베리에이션

허리를 조절하는 버클도 다양한 베리에이션이 있습니다. 베스트가 딱 붙는 경우는 조절할 필요가 없으므로, 장식에 가까운 포지션이 됩니다.

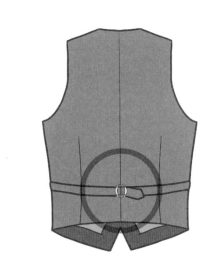

COLUMN 3피스의 정의와 입는 법

3피스라 불리는 슈트 스타일은 재킷·베스트·바지가 같은 소재입니다. 소재가 다른 베스트(오드 베스트)를 입는 코디네이트는 약간 자유분방한 인상이 됩니다. 재킷과 베스트를 맞춰 입는 경우, 재킷의 단추는 모두 풀어두는 것이 기본입니다(직종에 따라서는 잠그는 경우도 있습니다).

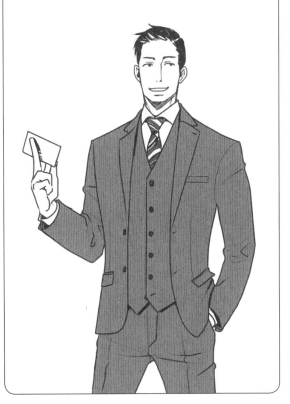

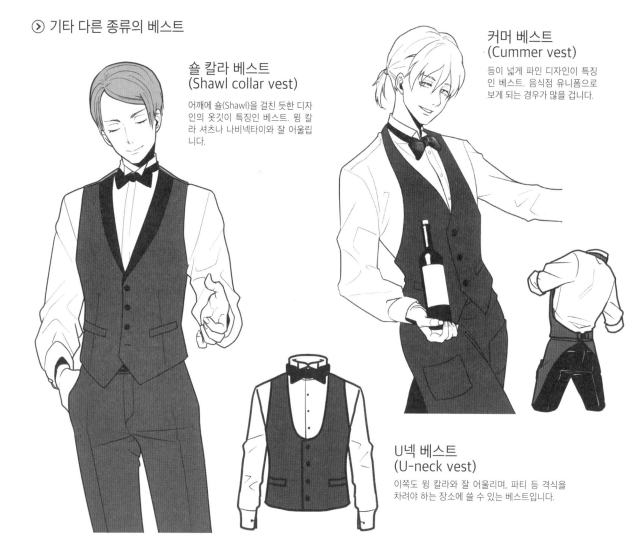

숄 칼라 베스트
(Shawl collar vest)

어깨에 숄(Shawl)을 걸친 듯한 디자인의 옷깃이 특징인 베스트. 윙 칼라 셔츠나 나비넥타이와 잘 어울립니다.

커머 베스트
(Cummer vest)

등이 넓게 파인 디자인이 특징인 베스트. 음식점 유니폼으로 보게 되는 경우가 많을 겁니다.

U넥 베스트
(U-neck vest)

이쪽도 윙 칼라와 잘 어울리며, 파티 등 격식을 차려야 하는 장소에 쓸 수 있는 베스트입니다.

COLUMN 비즈니스 베스트와 캐주얼 베스트의 차이

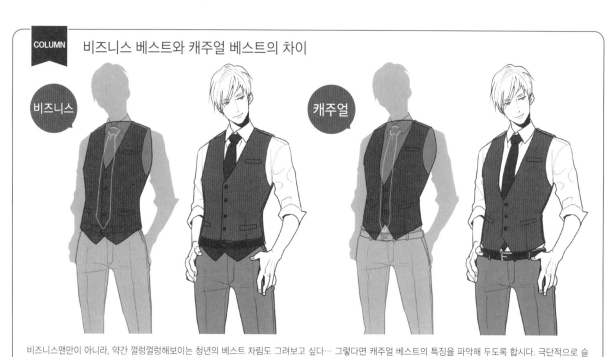

비즈니스맨만이 아니라, 약간 껄렁껄렁해보이는 청년의 베스트 차림도 그려보고 싶다… 그렇다면 캐주얼 베스트의 특징을 파악해 두도록 합시다. 극단적으로 슬림, V존이 굉장히 깊고 단추가 적음, 넥타이가 가늘음, 벨트가 보임… 등의 특징을 추가하면 비즈니스 베스트와 구별해 그릴 수 있습니다.

〉 위화감이 있을 경우의 체크포인트

◑촌스러워 보이는 경우

아래 그림의 베스트를 입은 인물을 비교해 보십시오. 왼쪽 그림은 어쩐지 촌스럽고 위화감이 있죠. 어떤 부분을 수정하면 오른쪽 그림처럼 스타일리시한 인상이 되는 걸까요.

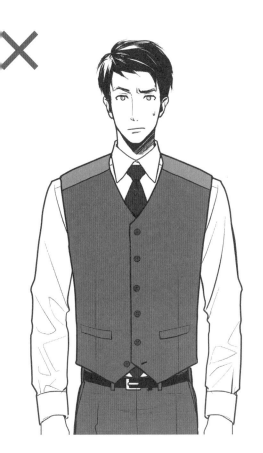

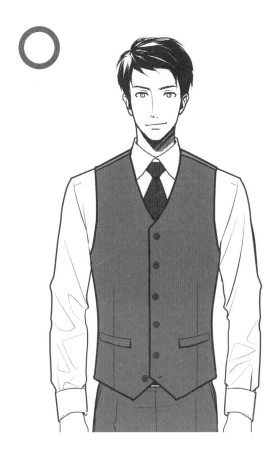

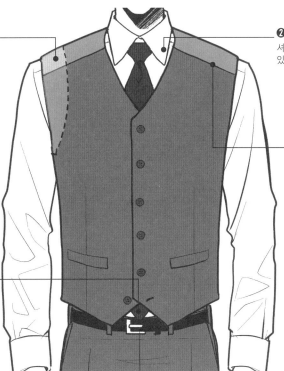

❶ 어깨의 옷감 폭을 좁게 한다

어깨 부분의 옷감 폭이 넓으면 스마트함이 결여되어 촌스러운 인상이 됩니다. 셔츠의 어깨보다 안쪽이어야 한다고 기억해 둡시다.

❷ 옷깃은 베스트에 들어가야 한다

셔츠의 옷깃이 베스트 아래로 들어가 있으면 깔끔해 보입니다.

❸ 등 쪽 몸통 부분이 앞으로 너무 나오지 않게 한다

앞쪽과 등 쪽 몸통 부분의 재봉선이 셔츠처럼 너무 앞으로 나오지 않도록 합니다.

❹ 벨트나 넥타이는 너무 많이 보이지 않도록

어느 정도는 보여도 되지만, 벨트나 넥타이가 너무 많이 보이면 옷이 짧아 어색해 보입니다.

셔츠의 경우

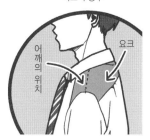

어
깨
의
위
치

요크

⊙ 찰싹 달라붙어 평면적으로 보이는 경우

베스트가 딱 붙어 평면적이 되어버릴 것 같다면, 몸을 간략화한 블록을 그려 윤곽을 파악해 봅시다. 블록에 베스트를 입히는 것을 상상하면서 그리면 몸의 두께를 확실하게 표현할 수 있습니다.

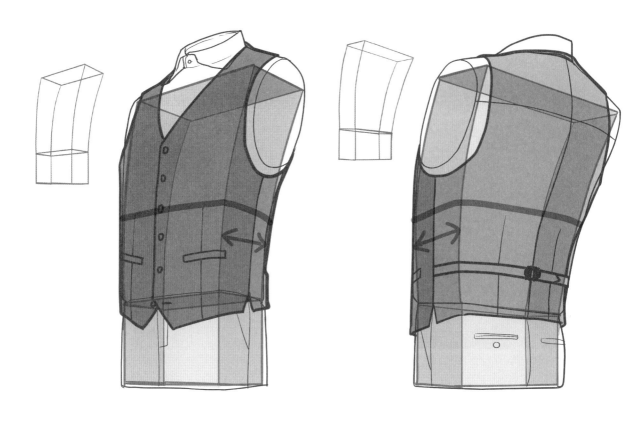

앞으로 숙였을 때 V존에 생기는 늘어짐,칼끝 쪽으로 기울어져으로 내려가는 라인, 어깨 뒤에 생기는 틈 등 사소한 것에 더 집착하면 한층 더 매력적인 베스트 차림을 그릴 수 있습니다.

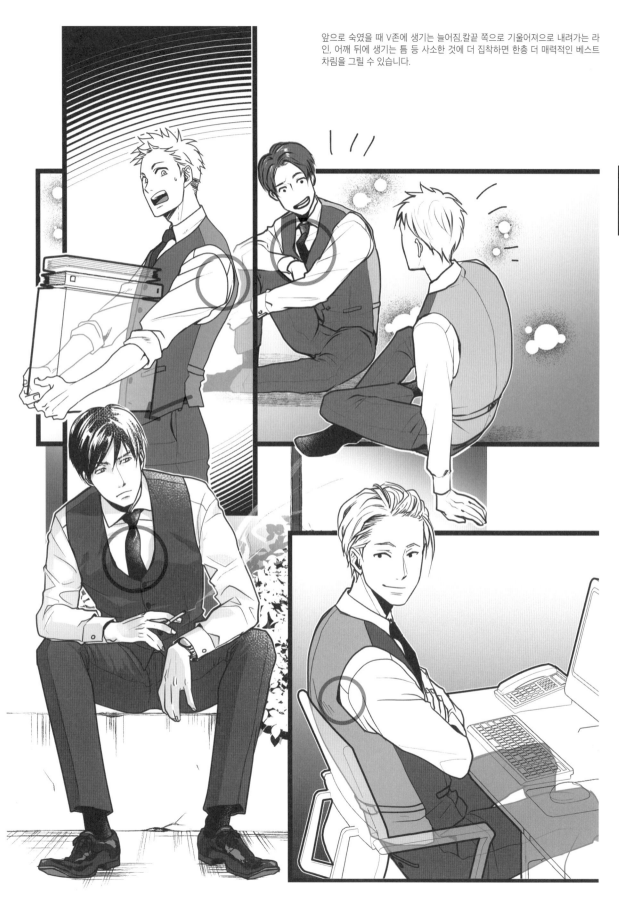

슬랙스(트라우저즈)

트라우저즈(trousers)라고도 부르는 비즈니스 용 바지의 기본 아이템. 다리 앞부분에 센터 프레스라 불리는 접힌 선이 있는 것이 특징입니다. 울(wool)이나 울/폴리에스테르 소재이기 때문에, 주름을 적게 그려 다른 바지와 차이를 줍니다.

> 기본 형태와 주름

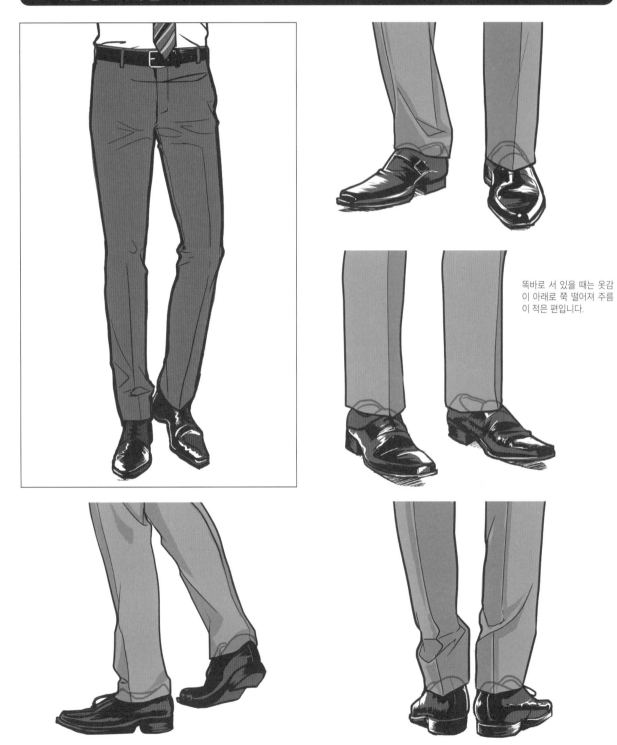

똑바로 서 있을 때는 옷감이 아래로 쭉 떨어져 주름이 적은 편입니다.

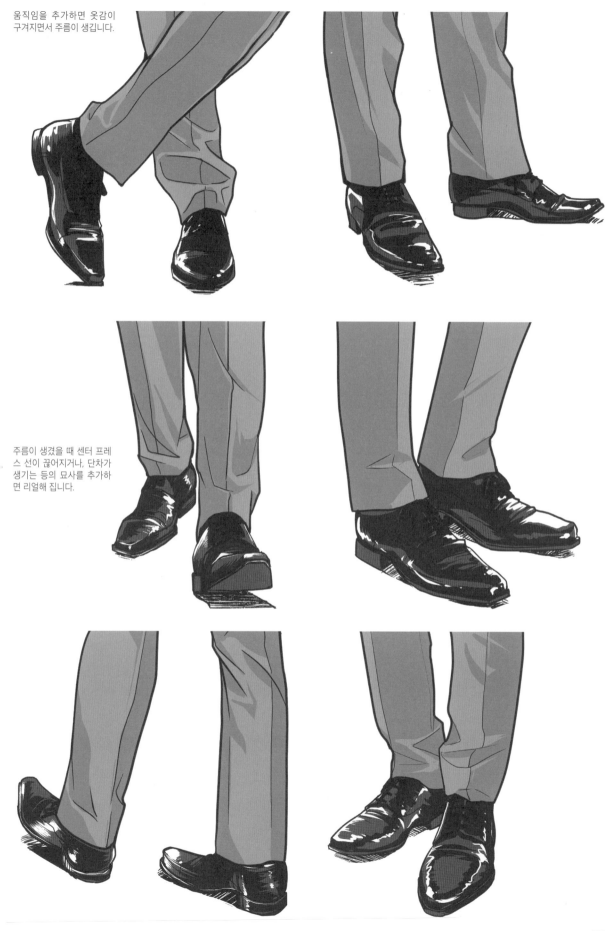

움직임을 추가하면 옷감이
구겨지면서 주름이 생깁니다.

주름이 생겼을 때 센터 프레
스 선이 끊어지거나, 단차가
생기는 등의 묘사를 추가하
면 리얼해 집니다.

슬랙스의 모양에 따라 겉보기 인상이 크게 달라집니다. 자신의 캐릭터에 어떤 타입이 어울릴지 골라보는 것도 즐거울 겁니다.

⊙ 넓이와 가랑이부터 허리까지 길이의 차이

슬림한 슬랙스는 젊은 사람들에게 인기가 좋은 아이템입니다. 가랑이부터 허리까지의 길이 차이에 따라 겉보기 인상이 크게 달라집니다. 허리 부근에 여유가 있는 턱이 들어간 슬랙스는 폭이 표준~두꺼운 것이 주류입니다.

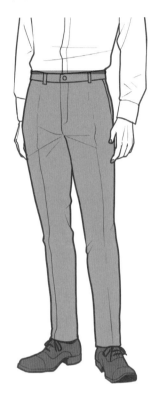

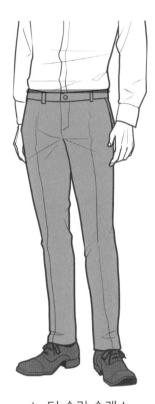

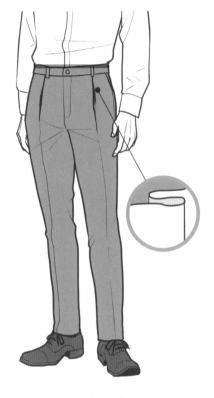

노 턱 슬림 슬랙스 (하이 라이즈)

가랑이부터 허리까지의 길이가 긴 것. 세로 면적이 넓기 때문에 다리가 길어 보이는 효과가 있습니다. 다양한 비즈니스 상황에 알맞다는 것도 특징.

노 턱 슬림 슬랙스 (로 라이즈)

가랑이부터 허리까지의 길이가 짧은 것. 허리 부근을 깔끔하게 보여주며, 경쾌한 인상이 있습니다.

원 턱 슬랙스

허리 부분에 턱(주름)을 만들어 허리 부근에 여유를 준 타입. 표준~두꺼운 것을 많이 볼 수 있습니다.

⊙ 길이 차이

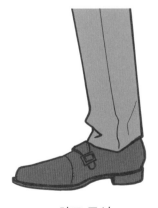

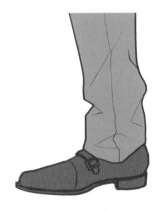

딱 맞는 길이(노 쿠션)

구두에 닿고, 양말이 가려지는 딱 맞는 길이. 경쾌한 인상으로 슬림한 슬랙스와 잘 어울립니다.

하프 쿠션

구두에 걸치며, 바짓단이 살짝 접혀 주름이 생기는 길이. 슬림~표준 타입 슬랙스에 어울립니다.

원 쿠션

구두에 걸치며, 바짓단이 접혀 주름이 생기는 길이. 표준~두꺼운 타입 슬랙스에 어울립니다.

슬랙스는 움직이면 주머니 부분이 뜨게 됩니다. 사소한 디테일인 것 같겠지만, 이걸 잘 표현하면 리얼함과 입체감이 증가합니다.

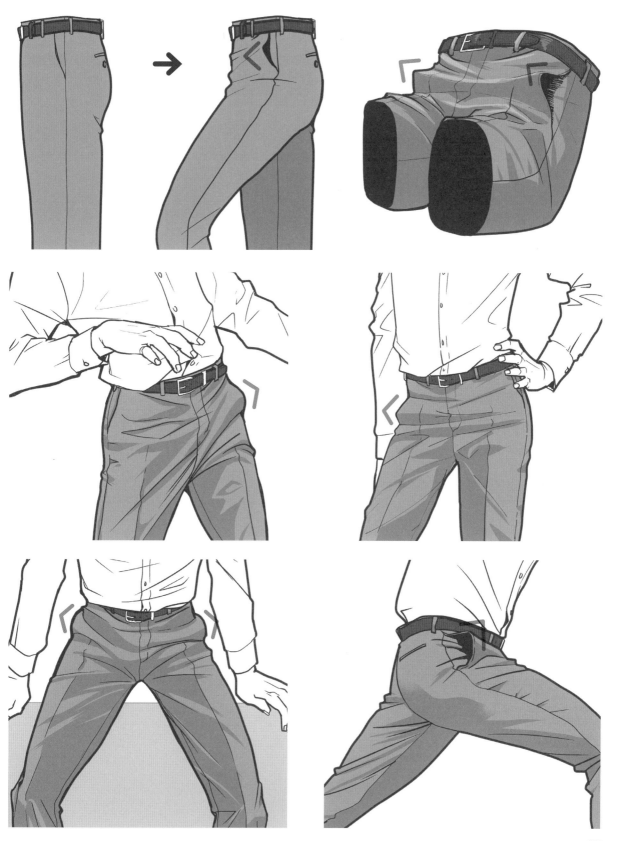

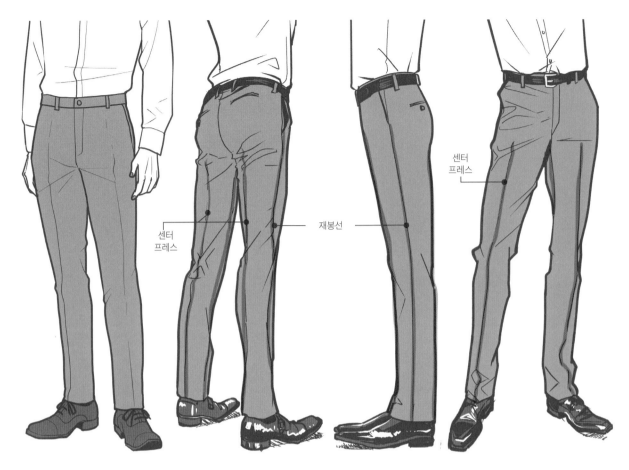

센터
프레스

재봉선

센터
프레스

슬랙스의 센터 프레스는 앞쪽만이 아니라 뒤쪽에도 있습니다. 재봉선은 중간에 끊어지지 않지만, 센터 프레스 선은 천이 당겨진 부분에서 보이지 않게 되기도 하고 주름의 단차로 인해 끊어지기도 합니다.

COLUMN

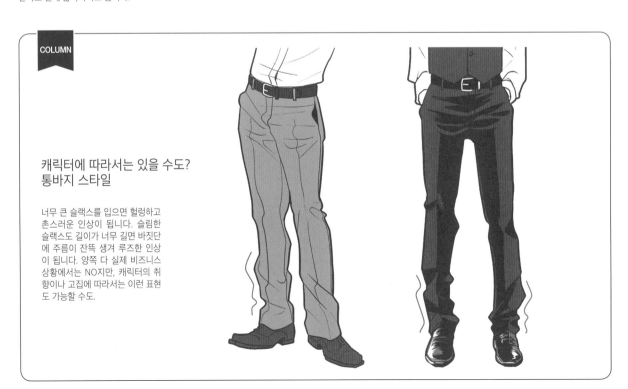

캐릭터에 따라서는 있을 수도? 통바지 스타일

너무 큰 슬랙스를 입으면 헐렁하고 촌스러운 인상이 됩니다. 슬림한 슬랙스도 길이가 너무 길면 바짓단에 주름이 잔뜩 생겨 루즈한 인상이 됩니다. 양쪽 다 실제 비즈니스 상황에서는 NO지만, 캐릭터의 취향이나 고집에 따라서는 이런 표현도 가능할 수도.

센터 프레스가 있는 부분이 캐릭터의 몸 정면입니다. 앉거나 다리를 꼬는
등의 동작을 취하면, 바짓단이 올라가 양말이 보입니다.

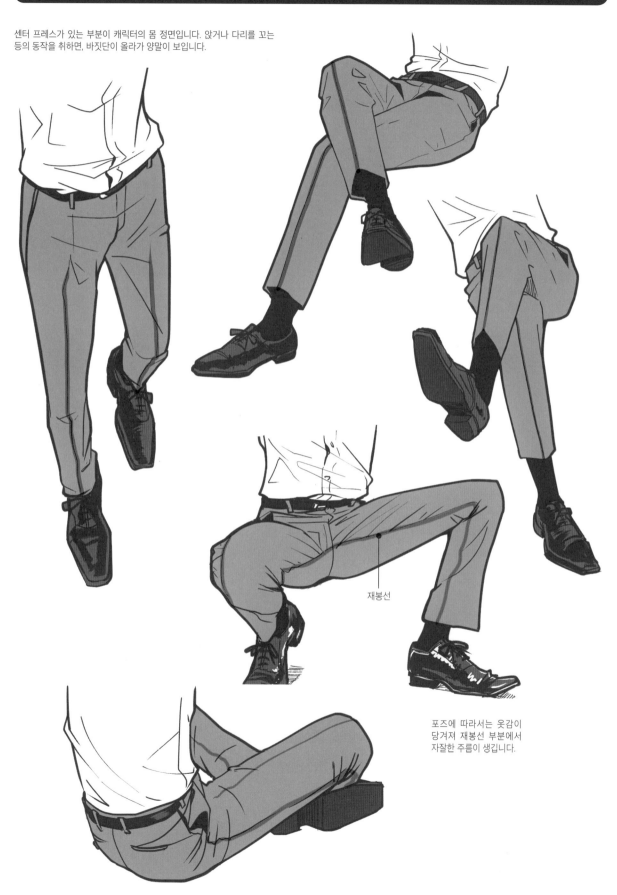

재봉선

포즈에 따라서는 옷감이
당겨져 재봉선 부분에서
자잘한 주름이 생깁니다.

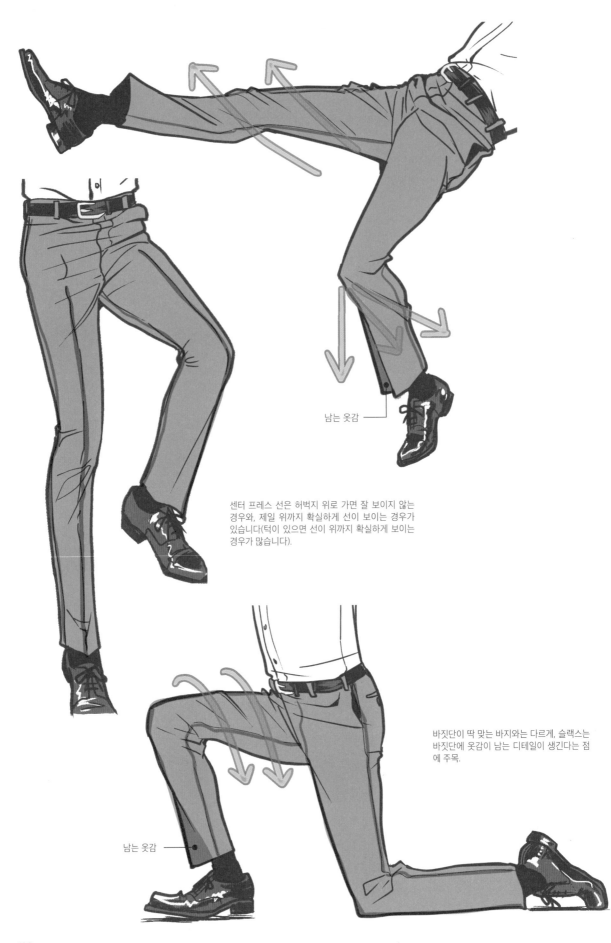

남는 옷감

센터 프레스 선은 허벅지 위로 가면 잘 보이지 않는
경우와, 제일 위까지 확실하게 선이 보이는 경우가
있습니다(턱이 있으면 선이 위까지 확실하게 보이는
경우가 많습니다).

바짓단이 딱 맞는 바지와는 다르게, 슬랙스는
바짓단에 옷감이 남는 디테일이 생긴다는 점
에 주목.

남는 옷감

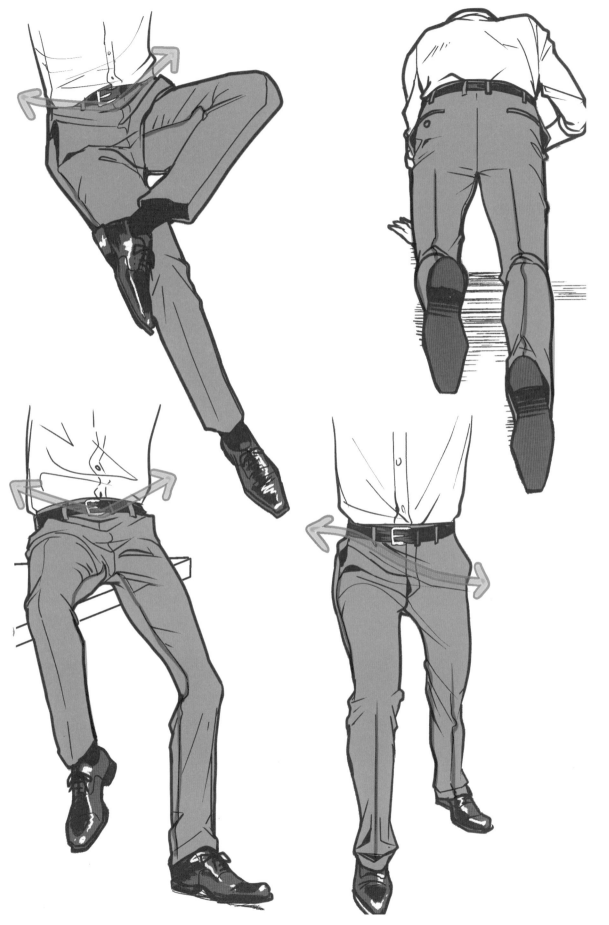

비즈니스 슈즈

비즈니스 장면에서는 구두를 신는 것이 일반적인 매너. 종류에 따라 포멀(결혼식이나 장례식 등의 장면) 용, 캐주얼 용 등 룰이 있으며, 간단히 파악해 두면 장면에 맞게 구별해 그릴 수 있게 됩니다.

▶ 비즈니스 슈즈의 기본

⟩ 기본적인 슈즈의 종류

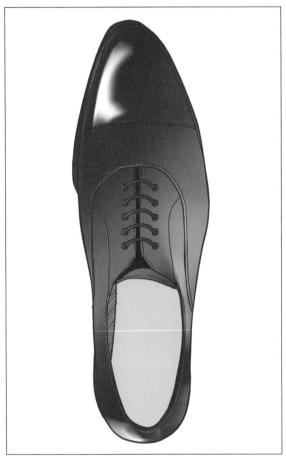

스트레이트 팁(Straight tip)

발등에 일직선 스티치(자수)가 들어가 있는 것. 엄격함이 느껴지는 격조 높은 슈즈입니다. 격식이 필요한 장소에도, 일반적인 비즈니스 상황에도 잘 어울립니다.

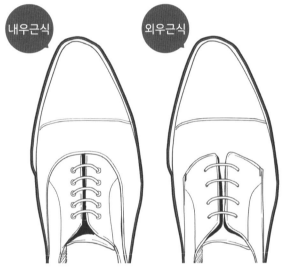

* 우근(羽根): 구두끈이 통과하는 슈 홀이 있는 가죽 부분을 말함. 내우근은 우근이 신발 등 가죽 안에 들어가 있어 벌어지지 않으며, 외우근은 우근이 신발 등 가죽 위를 덮고 있는 듯한 모양이다.

몽크 스트랩(Monk strap)

원래 수도사(몽크)가 신었다고 하며, 스트랩을 버클로 잠그는 디자인의 슈즈. 버클이 액센트를 주며, 장난기가 느껴집니다.

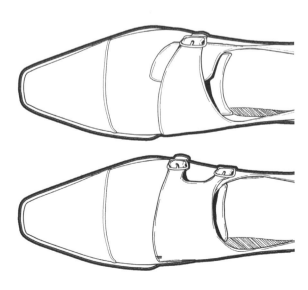

플레인 토 (Plain toe)

발등에 스티치나 장식이 없는 심플한 슈즈. 스트레이트 팁 정도로 격식을 차린 것은 아닌, 비즈니스 현장에서 일반적으로 볼 수 있는 신발입니다.

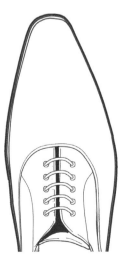

⊙ 발끝의 모양

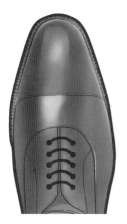

라운드 토
(Round toe)

발끝이 둥근 느낌을 띤 형태. 가장 스탠더드하고 유행에 좌우되지 않는 디자인입니다. 발끝을 어떤 모양으로 그려야 할지 고민된다면 이것을 추천합니다.

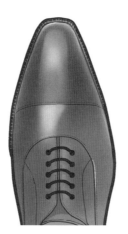

스퀘어 토
(Square toe)

발끝이 사각형 모양을 한 것. 이탈리아제 비즈니스 슈즈에서 자주 볼 수 있는 스타일리시한 디자인입니다.

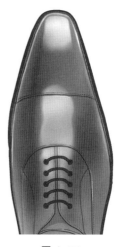

롱 노즈
(Long nose)

발끝이 가늘고 긴, 섹시하고 화려한 디자인. 다만, 극단적으로 길게 튀어나온 것은 비즈니스에 어울리지 않는다고 합니다.

CHAPTER 2 비즈니스 슈즈

⊙ 코바의 디테일

구두를 위에서 봤을 때, 앞부분의 가장자리에 살짝 튀어나와 있는 부분을 코바라 부릅니다. 이곳의 디테일에도 다양한 종류가 있으며, 여기서 몇 가지 예를 소개합니다.

코바

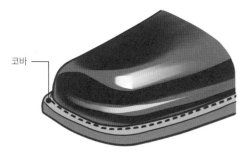

플랫 웰트(Flat welt)

어퍼(발등의 가죽 부분)과 아웃 솔(밑창) 사이에 웰트라는 얇은 가죽을 평평하게 재봉한 것. 가장 대중적인 디테일입니다.

스톰 웰트(Storm welt)

어퍼와 아웃 솔 사이에 부풀어 오른 형태로 웰트를 재봉한 것. 빗물이 쉽게 새지 않으며, 중후해보입니다.

⊙ 슈 홀의 숫자

비즈니스 슈즈의 구두끈은 크로스시키지 않습니다. 평행하게 보이는 방식인 「패럴렐」「싱글」이 기본입니다. 슈 홀의 수는 한쪽에 4~5개가 일반적입니다. 단, 우근(羽根)이 짧은 「V 프론트」 등 슈 홀의 숫자가 적은 것도 있습니다.

기본은 4~5개

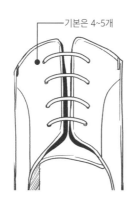

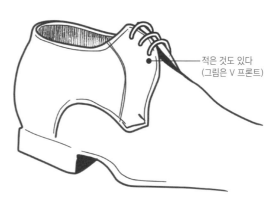

적은 것도 있다
(그림은 V 프론트)

⊙ 상황에 맞는 선택

비즈니스 슈즈는 상황에 어울리는 종류를 선택해 신는 것이 매너입니다. 만화나 일러스트에서 특정 장면을 그릴 경우, 구두를 깐깐하게 선택해 그리면 리얼함이 증가합니다.

포멀 ◄──────────────────────────────► **캐주얼**

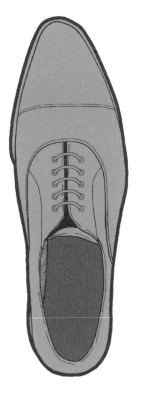

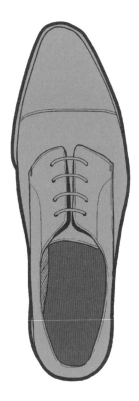

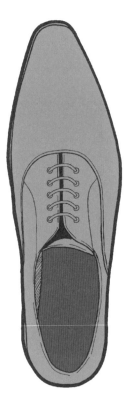

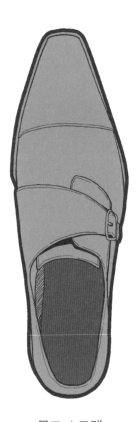

스트레이트 팁 (내우근)

가장 격식 높은 비즈니스 슈즈. 우근이 안쪽에 있기에 고급스러운 인상을 주며, 결혼식이나 장례식, 각종 예식 등 격식을 차려야 하는 장소에 어울립니다.

스트레이트 팁 (외우근)

우근이 바깥쪽에 있기 때문에, 신고 벗기 편한 것이 특징입니다. 격식이 필요한 장소에도, 일반적인 비즈니스 상황에도 잘 어울립니다.

플레인 토

스탠더드한 비즈니스 슈즈. 스트레이트 팁 다음으로 격식을 차리는 슈즈로, 일반적인 비즈니스 상황에도 사용합니다. 내우근과 외우근이 있으며, 내우근 쪽이 좀 더 격식을 차린 느낌입니다.

몽크 스트랩

약간 캐주얼에 가까운 비즈니스 슈즈. 일반적인 비즈니스 상황이라면 이것도 OK.

› 신발 종류 베리에이션

캐릭터의 개성에 맞는 신발 고르기에 고집을 좀 부리고 싶다… 이런 경우에는, 다음과 같은 베리에이션을 선택해보는 것도 좋을 겁니다. 모두가 격식을 차리는 장소에는 어울리지 않지만, 일반적인 비즈니스 상황에는 사용할 수 있습니다.

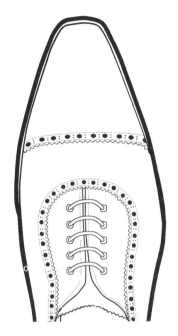

쿼터 브로그(Quarter brogue)

가로 일직선으로 장식 구멍(브로그)가 있는 슈즈. 스트레이트 팁이나 플레인 토 등에 비해 장식이 화려합니다.

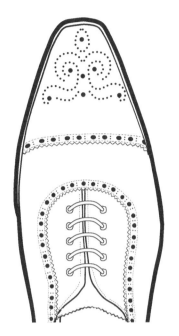

세미 브로그(Semi brogue)

가로 일직선으로 장식 구멍이 있으며, 발끝 등에 장식이 있는 슈즈. 쿼터 브로그보다 더 장식이 화려합니다.

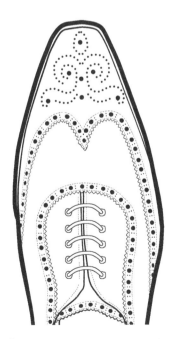

윙 팁(Wing tip, 풀 브로그 Full brogue)

발끝에 W자 모양 장식 구멍이 있으며, 그 외의 부분에도 다양한 장식이 달린 슈즈. 브로그 슈즈 중에서도 가장 장식이 화려하며, 비즈니스 슈즈 중에서도 캐주얼에 가까운 축에 속합니다.

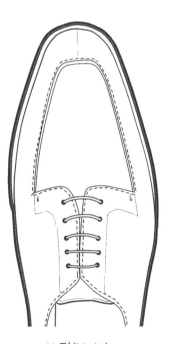

U 팁(U tip)

발끝이 U자 모양으로 디자인되어 있는 슈즈. 활동적인 인상을 주며, 비즈니스, 캐주얼 양쪽에 다 사용할 수 있습니다.

⊙ 밑창

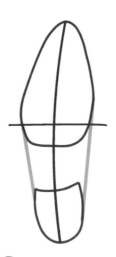

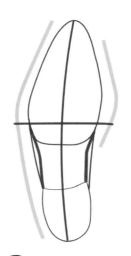

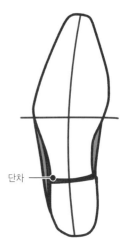

단차

1

십자를 그립니다. 세로 라인은 안쪽을 향해 살짝 곡선으로 그립니다.

2

구두를 앞, 중심, 발꿈치 3개의 부위로 나눠 그리고, 연결하듯이 모양을 잡습니다.

3

안쪽에는 장심이 있기 때문에 중심쪽으로 많이 들어가며, 바깥쪽은 완만한 라인임을 기준으로 삼아 모양을 정리합니다.

4

밑창 쪽에서 봤을 때 측면에 어퍼(가죽 부분)가 살짝 보이므로 디테일을 추가하고, 발꿈치의 단차를 검게 강조합니다.

⊙ 위에서 본 그림

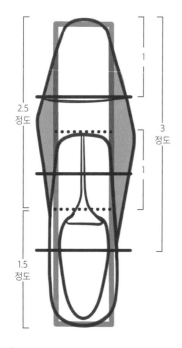

2.5
정도

3
정도

1.5
정도

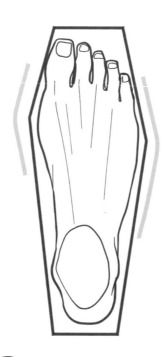

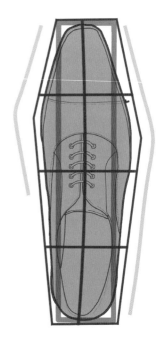

1

실제 구두는 디자인에 따라 부위별 비율이 다양하지만, 일러스트로 그릴 경우에는 위의 비율을 기준으로 윤곽을 잡아두면 그리기 쉬워집니다.

2

발 모양을 기준으로 바깥쪽 모양을 잡아줍니다. 엄지발가락의 연결 부분이 튀어나오며, 새끼발가락에서 발꿈치로 이어지는 라인은 완만합니다.

3

끈 등의 디테일을 추가합니다. 구두 중심을 지나는 선은 살짝 안쪽으로 휘어집니다. 구두 앞부분에는 코바가 보인다는 사실도 잊지 맙시다.

▶ 옆·대각선(바깥쪽)

1

앞·한가운데·뒤 3개의
블록으로 구두의 형태를
잡아줍니다. 한가운데의
블록에 구두끈의 밑그림
을 그려 둡니다.

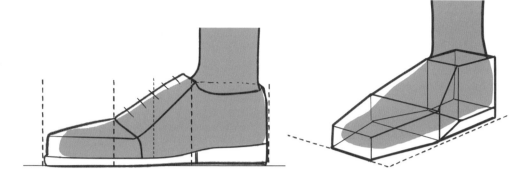

2

블록에 둥근 느낌을 주
면서 구두의 실루엣을
그립니다. 대각선 그림
일 경우에는 구두가 닿
는 지면의 가이드 선을
그려두면 도움이 됩니다.

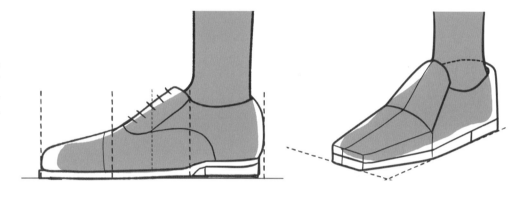

3

발끝을 살짝 띄웁니다.
극단적으로 띄우면 너무
오래신어서 휘어버린 것
처럼 보이므로, 살짝만
띄우면 됩니다.

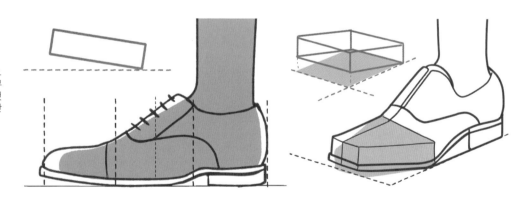

4

구두끈이나 우근 등의
디테일을 그려 넣습니
다. 구두 아래에 그림자
를 더하면 입체감이 생
깁니다.

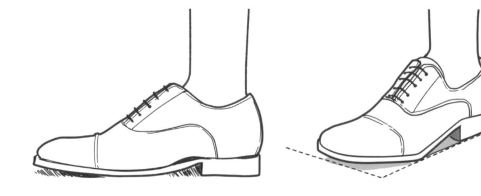

1

3개의 블록으로 나눠 모양을 잡아줍니다.

2

블록의 윤곽선을 기준으로 구두의 실루엣을 그려 나갑니다. 미리 지면에 가이드 선을 그려 두고, 구두가 지면에서 떨어지지 않도록 주의합니다. 구두 끝의 모양은 아직 정하지 않고 둡니다.

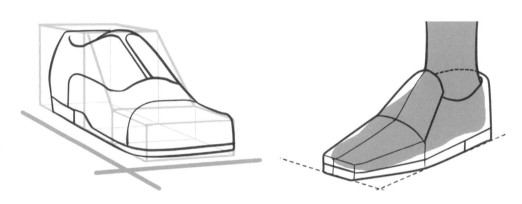

3

발끝을 살짝만 띄웁니다. 이 단계에서 발끝을 가늘게 하고, 모양을 정돈합니다.

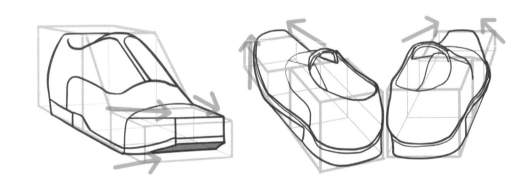

4

구두끈 등의 디테일을 추가해 완성. 도중에 형태를 잡을 수 없게 되면 일단 간략도를 그려 머릿속을 정리하는 것을 추천합니다.

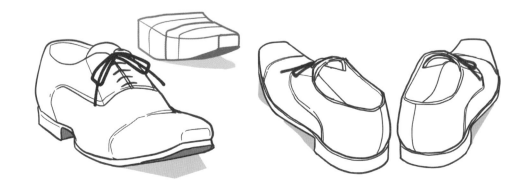

구두는 캐릭터의 움직임에 따라 발등이 보이거나 밑창이 보이고, 때로는 모양이 변하기도 하기 때문에 까다롭게 느껴질 때도 있을 겁니다. 묘사하기 힘들 때는 상자를 그려 보거나, 밑창만 먼저 그리거나 하면 파악하기 쉬워집니다.

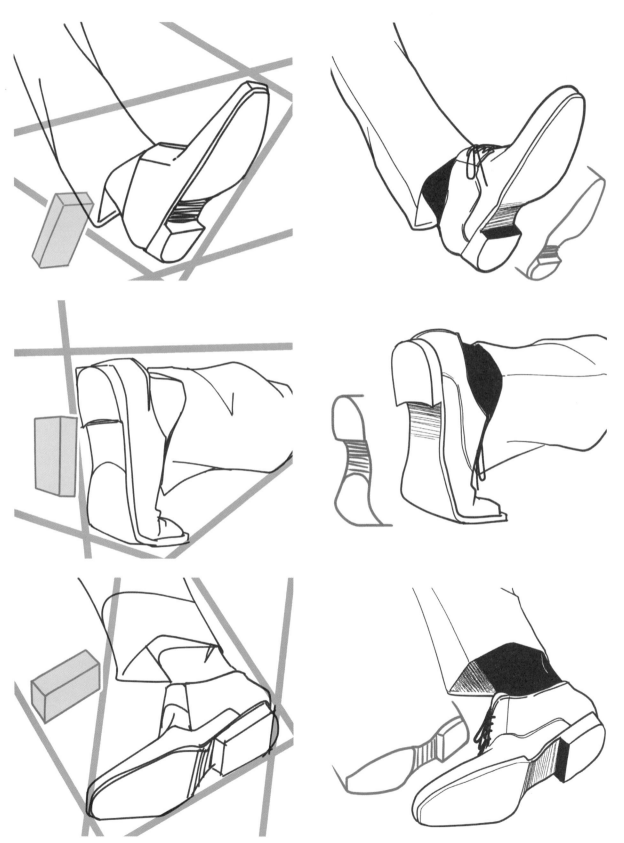

P115의 슬랙스 포즈에서 구두 선화만 보이게 한 상태. 슬랙스에 가려지는 신발 입구 모양도 확실하게 파악해 두는 것, 그것이 어색한 부분 없이 자연스러운 구두를 묘사하는 요령입니다.

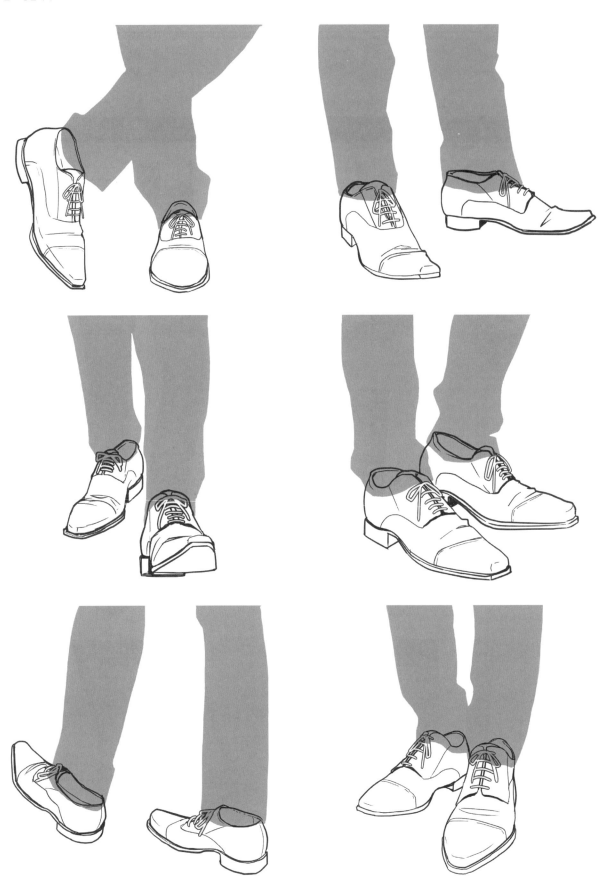

캐릭터에 맞도록 선택하기

여기서는 캐릭터에 맞는 구두를 선택하는 예를 확인해 봅시다. 예를 들어 외우근 슈즈는 신고 벗기 편하기 때문에, 영업사원 캐릭터와 잘 어울립니다. 몽크 스트랩은 버클 액센트가 있으며, 멋 부리기에 집착하는 어른 캐릭터와 잘 어울립니다.

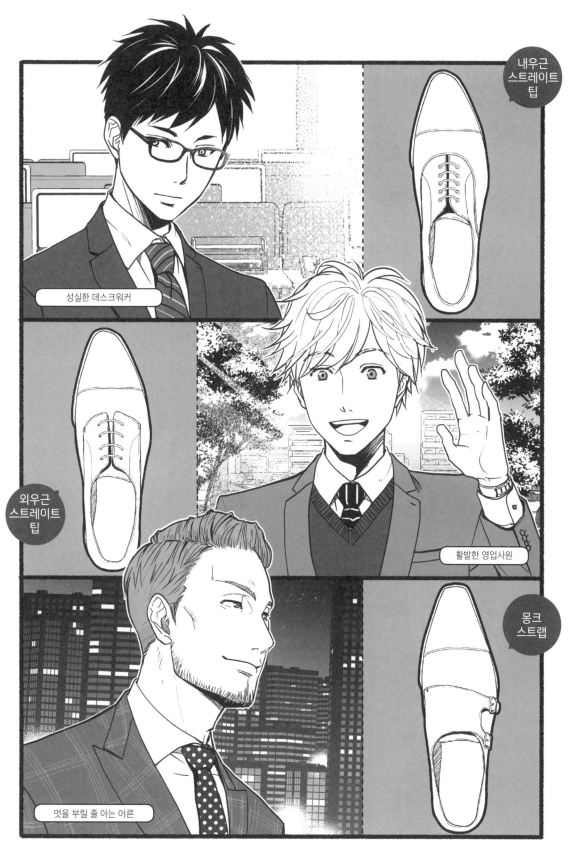

성실한 데스크워커

내우근 스트레이트 팁

외우근 스트레이트 팁

활발한 영업사원

몽크 스트랩

멋을 부릴 줄 아는 어른

CHAPTER 2-6 레이디스 비즈니스 웨어

여성의 비즈니스 웨어는 남성과는 다르게 만들어져 있습니다. 특히 어떤 부분이 남성과 다른지를 알아두면, 남녀를 구별해 그릴 때 도움이 됩니다.

❯ 기본 재킷·셔츠블라우스

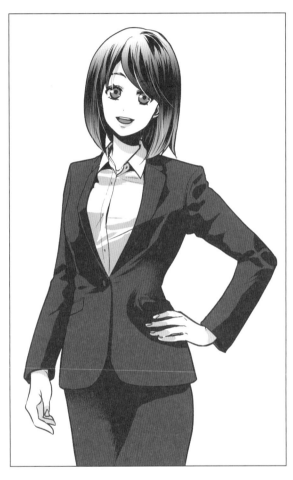

여성의 셔츠블라우스는 남성과 반대로 여미게 되어 있습니다.

재봉선이 없다

남성의 와이셔츠 등에는 요크 재봉선이 있지만, 여성의 셔츠블라우스는 요크가 없어 재봉선도 없는 것이 주류입니다(요크가 있는 것도 있습니다).

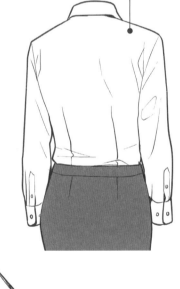

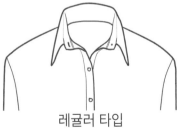

레귤러 타입

옷깃 부분. 여성은 넥타이를 매지 않으므로 가장 위 단추를 풀거나, 원래부터 가슴팍이 벌어져 있는 스키퍼 타입을 선택해 가슴팍을 화려하게 연출합니다.

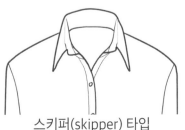

스키퍼(skipper) 타입

커프스의 방향은 남녀가 공통입니다. 안쪽에서 바깥쪽으로 겹쳐지는 천을 단추로 잠급니다.

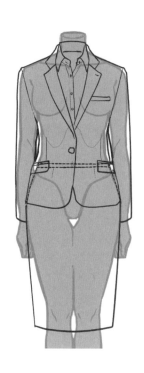

버튼은 V존 바로 아래

2버튼은 V존이 좁다

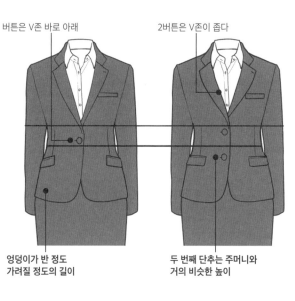

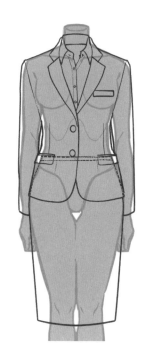

엉덩이가 반 정도
가려질 정도의 길이

두 번째 단추는 주머니와
거의 비슷한 높이

여성의 재킷은 현재 1버튼과 2버튼이 주류입니다. 첫 번째 단추는 V존 바로 아래에 있습니다. 2버튼인 경우는 두 번째 단추가 주머니와 비슷한 정도의 높이(골반 부근)라 기억해 두면 그리기 편할 것입니다.

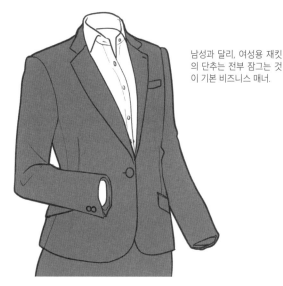

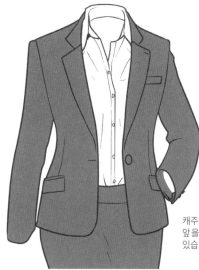

남성과 달리, 여성용 재킷의 단추는 전부 잠그는 것이 기본 비즈니스 매너.

캐주얼한 차림일 때는 앞을 풀어헤칠 때도 있습니다.

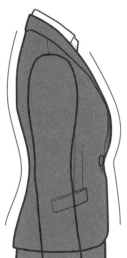

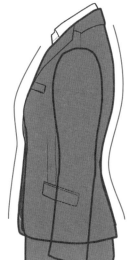

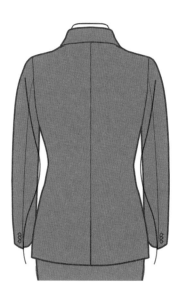

잘 만들어진 재킷은 여성의 몸에 딱 맞는 매끄러운 라인이 생깁니다.

허리 라인도 매끄럽게 잘록함을 표현합니다.

> 남성용과 여성용의 차이

비즈니스 웨어는 남성과 여성에 따라 만드는 법도 다르며, 비즈니스 매너도 달라집니다. 오리지널리티가 중요한 만화나 일러스트에서는 반드시 현실의 매너에 따라 그릴 필요는 없지만, 리얼하게 그리고 싶은 경우에는 기억해 두면 도움이 됩니다.

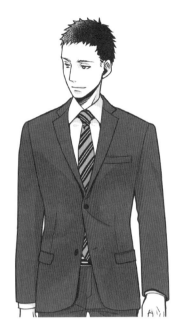

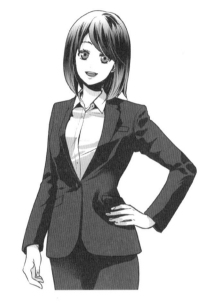

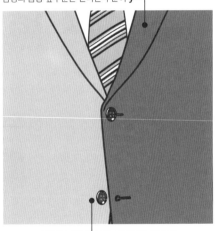

남성의 몸통 앞부분은 만나는 부분이 y

남성의 2버튼 슈트는 아래 버튼을 푼다

현재의 남성용 슈트는 가장 아래 단추를 풀었을 때 더 멋있도록 만들어져 있는 것들이 대부분입니다(예외도 있습니다). 2버튼 슈트는 아래 단추를 풀면 OK. 3버튼 슈트는 위쪽의 단추 2개를 잠그는 것(2잠금)과 한가운데만 잠그는 것(1 잠금)이 있습니다.

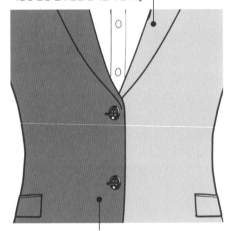

여성용 몸통 앞부분은 만나는 부분이 Y

여성의 슈트는 단추를 전부 잠근다

여성의 셔츠나 재킷의 몸통 부분은 남성과 반대로 여미게 되어 있습니다. 재킷의 단추는 전부 잠그는 것이 기본 비즈니스 매너. 의자에 앉았을 때도 잠근 채로 둡니다.

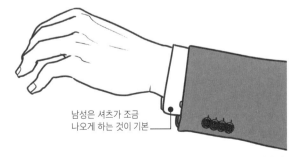

남성은 셔츠가 조금 나오게 하는 것이 기본

재킷의 소매에서 셔츠가 1~2cm 정도 나오게 하는 것이 기본 비즈니스 매너(단, 쿨비즈로 반팔 셔츠를 입었을 때 등 예외도 있습니다).

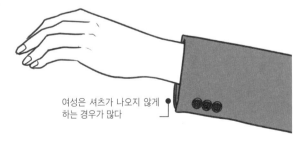

여성은 셔츠가 나오지 않게 하는 경우가 많다

국제적인 비즈니스 매너에서는 남녀 모두 셔츠를 소매에서 살짝 나오게 합니다. 하지만 여성은 민소매나 칠부 소매 셔츠를 안에 입는 등, 셔츠가 나오지 않는 코디네이트가 다수 존재합니다. 나오지 않게 그려도 틀린 것은 아닙니다.

> 펌프스 그리는 법

레이디스 비즈니스 웨어에 맞는 구두는 발등 부분이 뚫려 있는 구두 「펌프스(Pumps)」가 기본입니다. 발꿈치(힐, Heel) 높이에 따라 인상이 달라집니다.

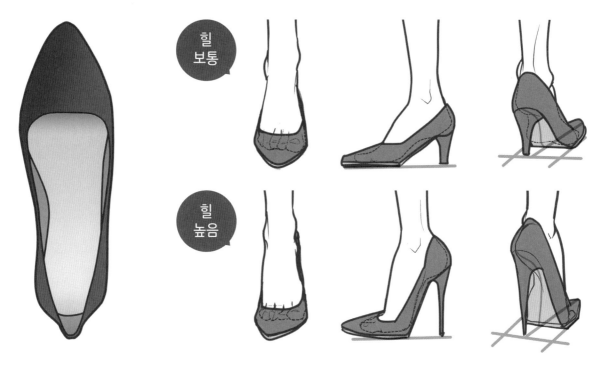

힐
보통

힐
높음

펌프스를 그리는 요령은. 접지면의 대략적인 윤곽을 파악하는 것입니다. 발끝과 힐이 확실하게 같은 평면에 접지했는지 확인하면 좋을 것입니다(걷는 포즈일 경우에는 발꿈치가 뜰 때도 있습니다).

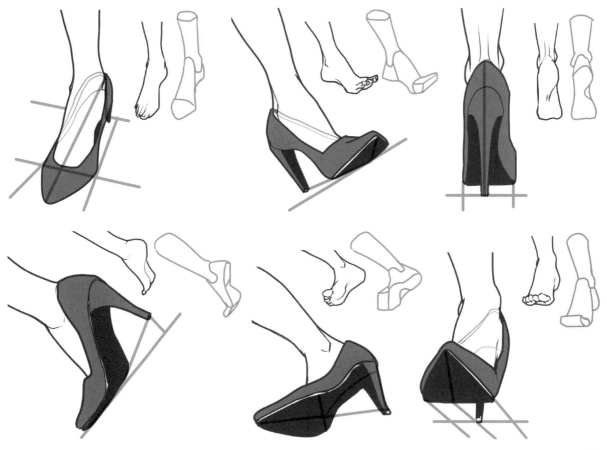

타이트스커트는 이름 그대로 딱 붙는 형태로, 움직일 때 약간 갑갑한 느낌의 주름이 생깁니다. 다리를 크게 움직였을 때 스커트의 형태와 주름이 어떻게 변화하는지 파악해 둡시다.

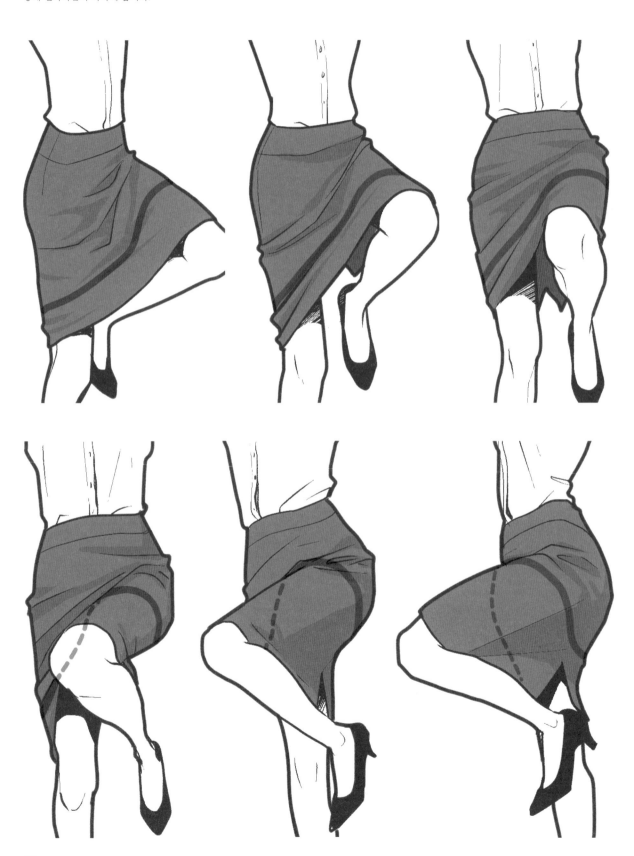

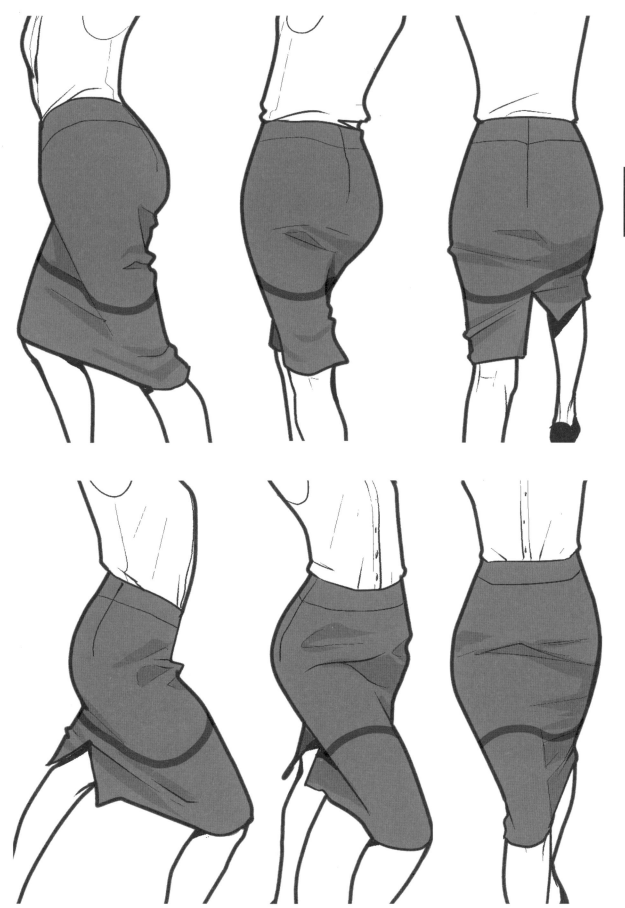

비즈니스 웨어는 딱딱한 인상이 있습니다만, 허리의 잘록함이나 몸의 곡선을 잘 표현하면 매력을 강조할 수 있습니다.

스커트 자락은 직선이 아니라 다리 두께와 위치 관계 등이 반영된 곡선입니다. 다리 부분이 어떤 입체 모양인지 윤곽선을 그려 보면 치맛자락을 그리기 쉬워집니다.

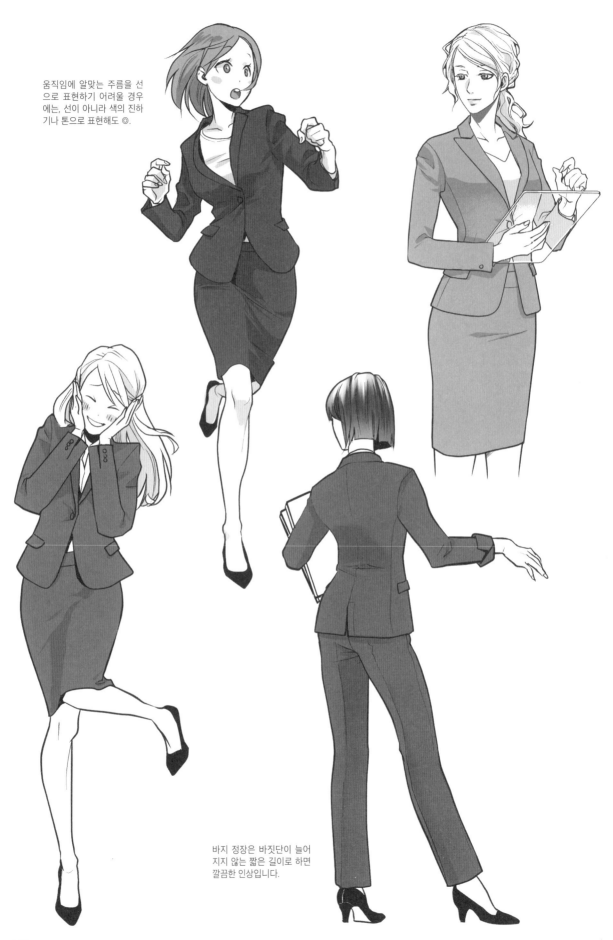

움직임에 알맞는 주름을 선
으로 표현하기 어려울 경우
에는, 선이 아니라 색의 진하
기나 톤으로 표현해도 ◎.

바지 정장은 바짓단이 늘어
지지 않는 짧은 길이로 하면
깔끔한 인상입니다.

CHAPTER

스쿨 웨어

학교 만화를 그린다면 빼놓을 수 없는 스쿨 웨어. 최근에는 블레이저(Blazer) 교복도 늘었습니다만, 여기서는 학생의 아이콘으로 널리 쓰이는 「가쿠란」 학생복과 「세일러 복」에 대해서 해설합니다. 양쪽 다 옷깃 부분이 특색 있게 만들어져 있으며, 구조를 알면 형태를 파악하기 쉬워집니다.

남학생복(가쿠란)

남학생의 기본 스타일이라고도 할 수 있는, 가쿠란(* 주로 일본의 남학생용 교복. 옷깃 부분이 차이나 칼라로 되어 있다) 타입의 학생복. 슈트와 비슷한 디자인이지만 옷깃 부분의 형태가 다르며, 옷맵시의 차이를 구별해 그리면 학생다운 느낌이 납니다.

> 기본 형태와 주름

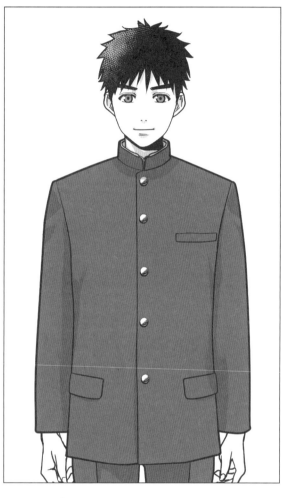

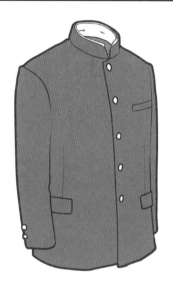

학생복의 앞 단추는 5개가 기본. 슈트와 다르게, 가장 아래까지 전부 잠급니다.

학교에 따라 다르기도 하지만, 학생복의 소매 는 트임이 없는 노 벤트 가 많이 보입니다.

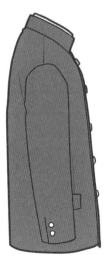

소매의 단추는 2개가 기본 이지만, 학교에 따라서는 1개 또는 단추가 없는 것 등도 있습니다.

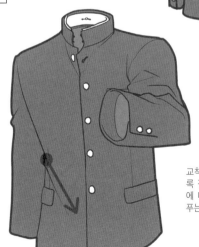

교칙으로 가장 위쪽 단추까지 잠그도 록 정해져 있는 경우가 많지만, 학생 에 따라서는 옷깃과 첫 번째 단추를 푸는 차림을 좋아하기도 합니다.

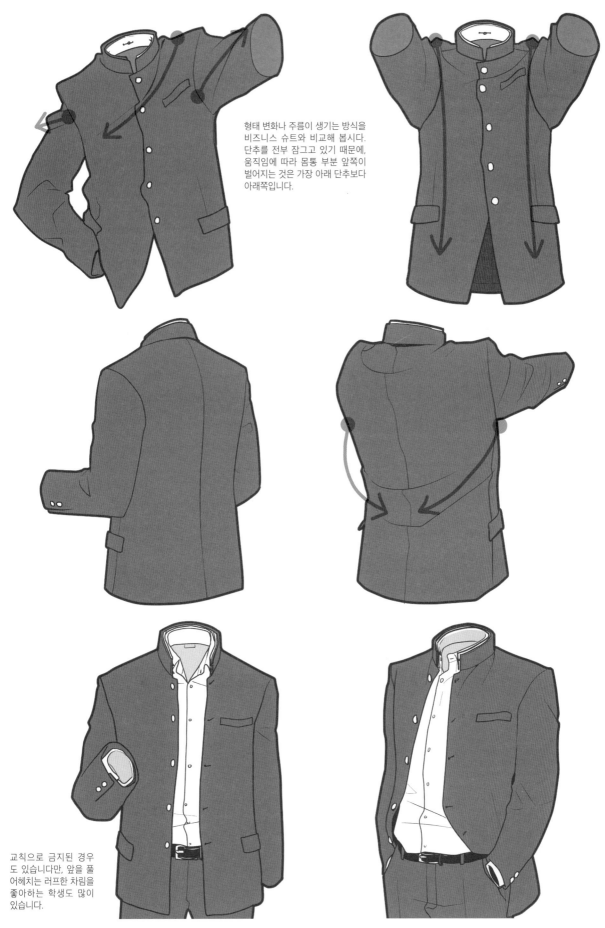

형태 변화나 주름이 생기는 방식을
비즈니스 슈트와 비교해 봅시다.
단추를 전부 잠그고 있기 때문에,
움직임에 따라 몸통 부분 앞쪽이
벌어지는 것은 가장 아래 단추보다
아래쪽입니다.

교칙으로 금지된 경우
도 있습니다만, 앞을 풀
어헤치는 러프한 차림을
좋아하는 학생도 많이
있습니다.

> 여름용 셔츠 스타일

거울에 가쿠란을 입는 학교는, 여름에는 셔츠 스타일인 경우를 자주 볼 수 있습니다. 셔츠 자락을 바지 안에 넣어 입는 것이 규칙인 학교가 많습니다만, 옷자락을 내놓는 경우도 있습니다.

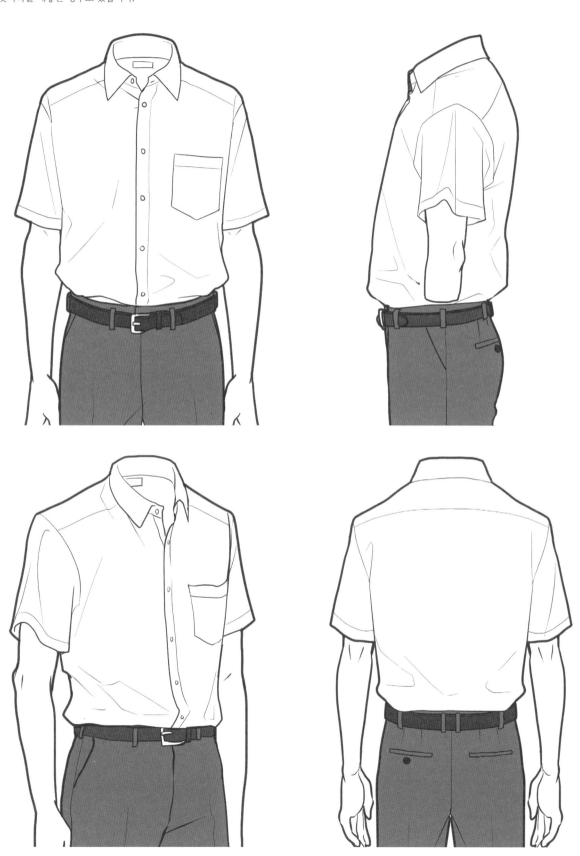

차이나 칼라의 옷깃 구조

차이나 칼라는 목 주변을 가늘고 긴 천이 빙 둘러싼 듯한 형태로 되어 있습니다. 어깨 라인과 옷깃 아래 라인을 맞추면 GOOD.

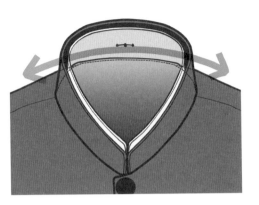 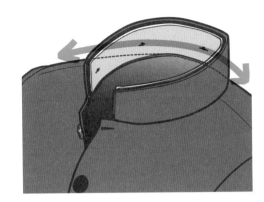

옷깃 안쪽에는 칼라라 부르는 플라스틱 판이 들어 있어 형태를 유지시켜줍니다. 칼라는 빼낼 수도 있습니다.

단단한 칼라가 싫다면서 교칙을 위반하고 빼버리는 학생도 있습니다. 만화나 애니메이션에 등장하는 양아치 캐릭터는 노 칼라인 경우가 종종 있습니다. 또, 최근에는 안쪽에 심지가 들어가 하얀 판이 없는 라운드 칼라라 불리는 것도 보급되어 있습니다.

칼라 없음
(노 칼라)

라운드 칼라

하얀색 파이핑

 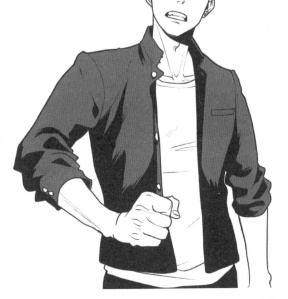

가쿠란은 검은색 원단을 쓰는 경우가 많으므로, 주름을 그리려면 약간 연구할 필요가 있습니다. 소재를 그레이로 칠하고, 그림자가 생기는 부분을 검게 칠해 주름을 표현하면 입체감이 생깁니다.

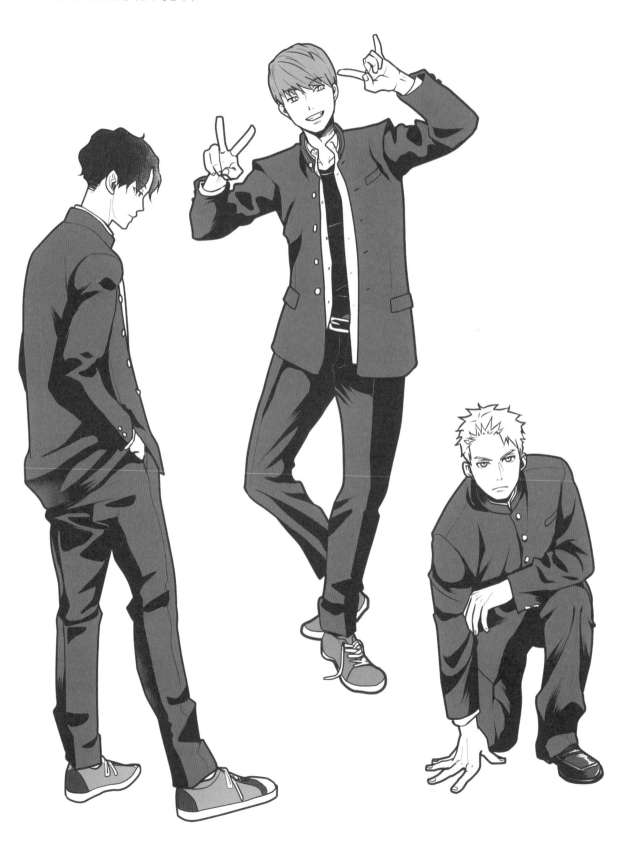

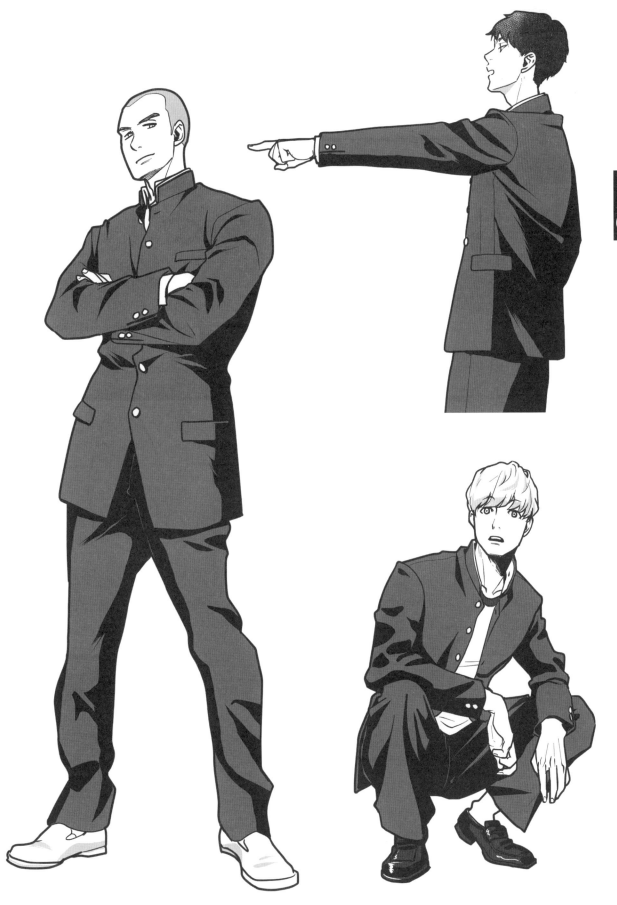

세일러복

원래 해병(세일러)의 유니폼이었던 세일러복은 커다란 옷깃이 특징입니다. 언뜻 보면 그리기가 쉽지 않을 것 같은 플리츠스커트와 함께 알아보도록 합시다.

기본 형태와 주름

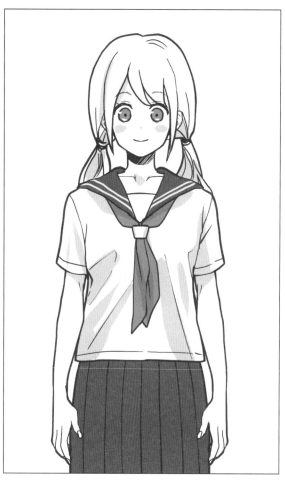

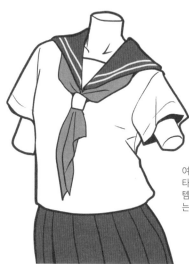

여기서는 여름에 있는 반팔 타입의 세일러복을 기본 아이템으로 소개합니다. 리본 형태는 학교에 따라 다양합니다.

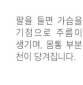

팔을 들면 가슴을 기점으로 주름이 생기며, 몸통 부분 천이 당겨집니다.

양팔을 들면 옷깃이 약간 중앙으로 모입니다.

살짝 뜸

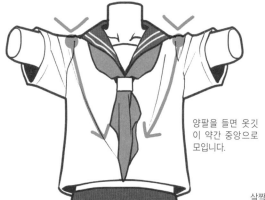

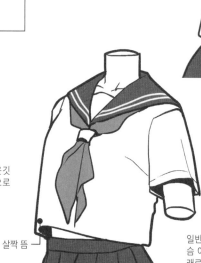

일반적인 세일러복의 경우, 가슴 아래는 딱 붙지 않고 천이 아래로 늘어집니다. 앞쪽 옷자락이 살짝 뜨는 경우도 있습니다.

어깨 앞에서부터 뒤까지
를 덮는 커다란 옷깃이
세일러복의 특징.

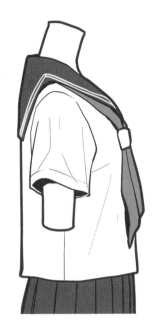

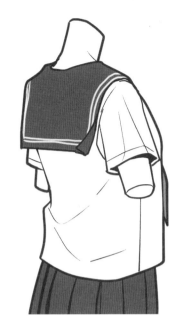

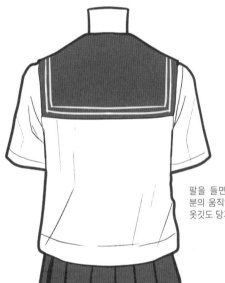

팔을 들면 몸통 부
분의 움직임에 따라
옷깃도 당겨집니다.

뒤쪽의 사각형 옷깃은
바람에 젖혀지는 경우
도 있습니다.

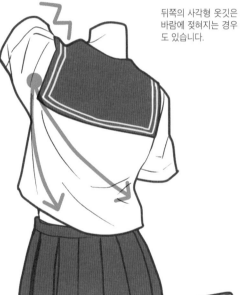

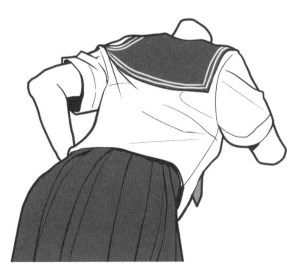

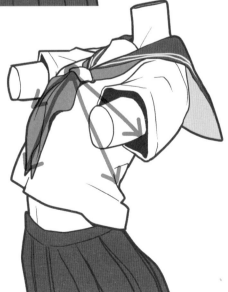

세일러복의 커다란 옷깃은 몸통 부분과는 다른 재질로 되어 있으며, 뒤쪽의 사각형 부분이 젖혀집니다. 보통 상태와 가장 크게 젖혀진 상태를 비교해 보면 구조를 파악하기 쉬워집니다.

보통 상태	젖혀진 상태

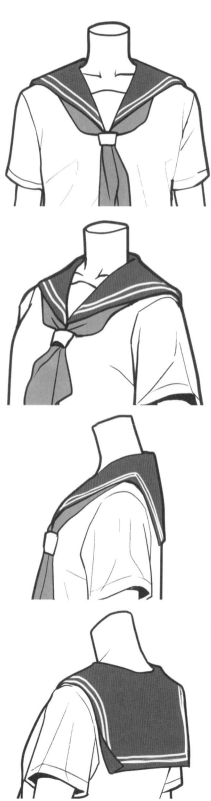 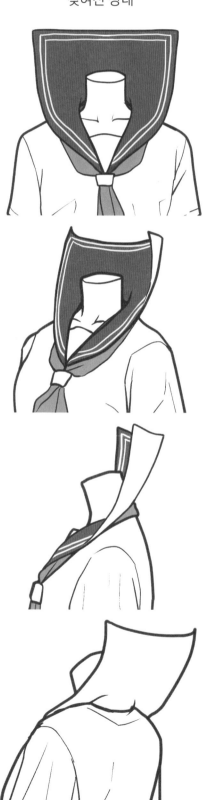

투시도로 보면 아래 그림처럼 됩니다. 움직임이 있는 일러스트인 경우, 뒤쪽 옷깃이 젖혀지는 표현을 더해 보는 것도 좋을 겁니다.

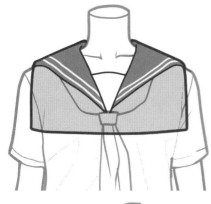

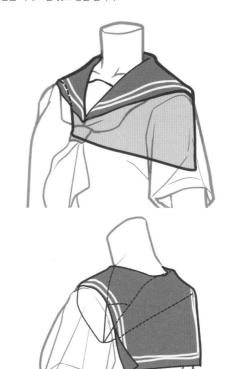

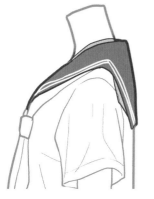

세일러복의 다양한 디자인

세일러복의 디자인은 학교에 따라 다르며, 앞에 스카프를 다는 타입 이외에도 리본을 다는 타입도 있습니다. 옆쪽이나 앞쪽에 지퍼가 있는 타입 등도 있습니다.

스카프 타입

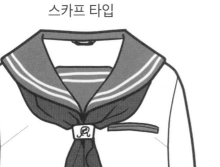

리본 타입

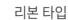
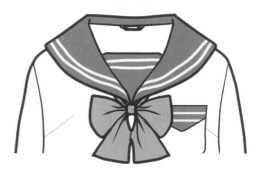

옆구리에 지퍼

앞에 지퍼

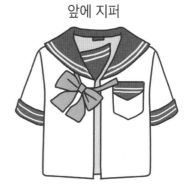

세일러복을 정면에서 그렸을 때, 「뭔가 입체감이 없다」, 「납작해 보인다」고 느꼈다면, 다음 포인트를 체크해 봅시다.

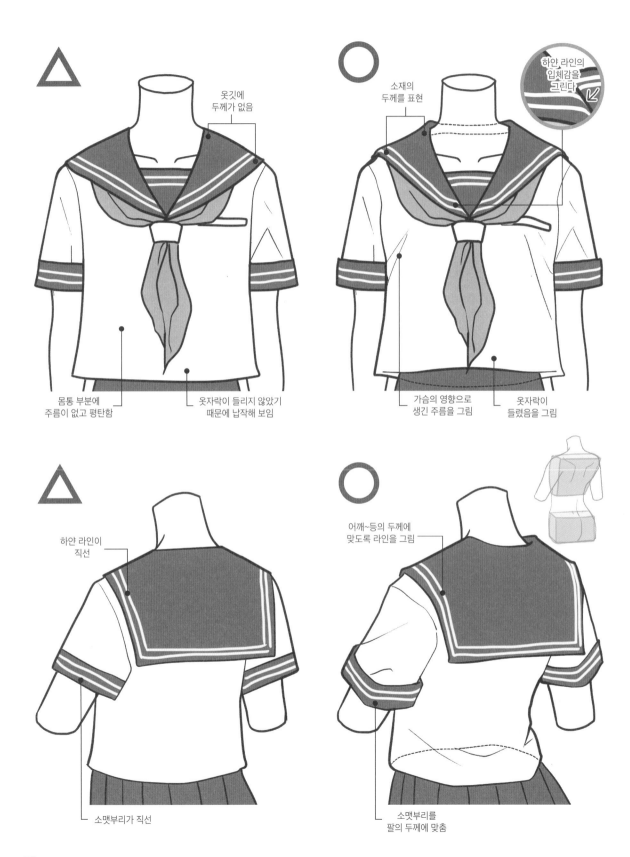

△

옷깃에 두께가 없음

몸통 부분에 주름이 없고 평탄함

옷자락이 들리지 않았기 때문에 납작해 보임

○

소재의 두께를 표현

하얀 라인의 입체감을 그린다

가슴의 영향으로 생긴 주름을 그림

옷자락이 들렸음을 그림

△

하얀 라인이 직선

소맷부리가 직선

○

어깨~등의 두께에 맞도록 라인을 그림

소맷부리를 팔의 두께에 맞춤

뒷모습을 표준 앵글로 본 경우, 얼핏 보기에는 평탄해 보이지만 소매에 곡선이 생깁니다. 스커트의 주름도 직선으로 그리는 것이 아니라, 엉덩이 모양에 맞춰 곡선으로 그리면 입체감을 표현할 수 있습니다.

하이(부감. 내려다보는) 앵글에서는 소매나 몸통 부분, 스커트 자락이 아래쪽을 향한 곡선이 됩니다.

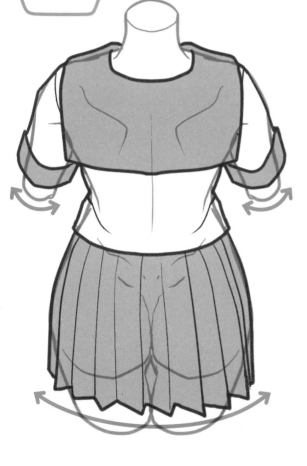

로(앙각. 올려다보는) 앵글에서는 소매나 몸통 부분, 스커트 자락이 위쪽을 향한 곡선이 됩니다.

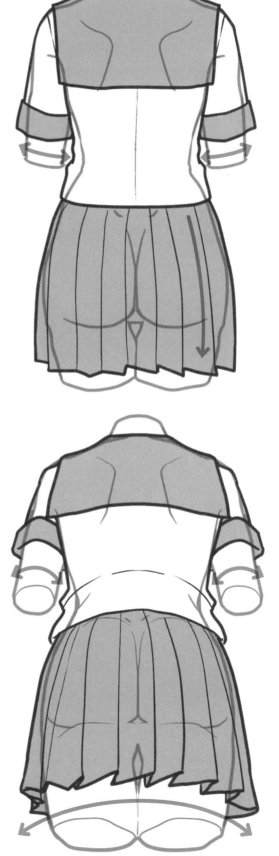

긴 소매 베리에이션

만화나 애니메이션에서는 항상 똑같은 교복을 입는 캐릭터도 있지만, 하복·동복을 구별해 그리면 계절감을 표현할 수 있습니다. 그림은 겨울에 입는 긴 소매 타입의 세일러복입니다. 학교에 따라서는 하복과 동복 사이에 입는 세일러복(춘추복)도 있습니다.

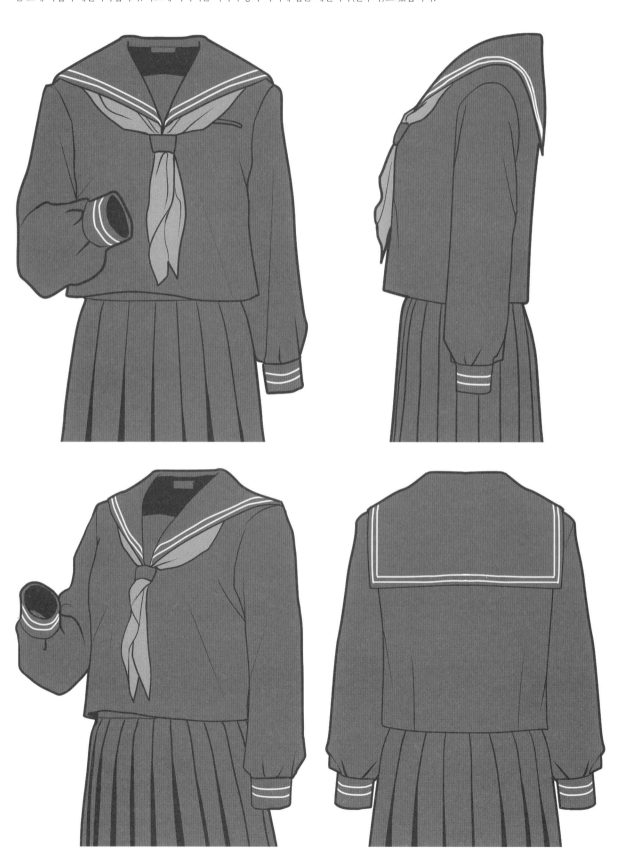

＞ 플리츠스커트의 구조

「그리기 어렵다」는 말이 자주 들리는 플리츠스커트의 주름은 구조를 파악하면 그리기 쉬워집니다.

일반적인 플리츠스커 트는 외주름(한쪽 방향 주름)이라 불리는 것으로, 위에서 봤을 때 반시계 방향으로 주름이 비스듬히 겹쳐지도록 만들어져 있습니다.

이쪽을 향해 비스듬히 겹쳐지는 주름

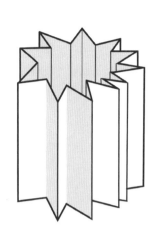
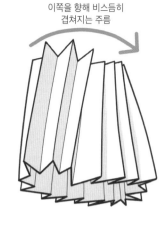
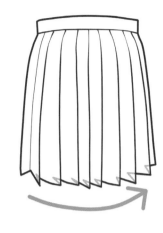

캐릭터가 움직이면 플리츠스커트의 주름은 넓어집니다. 넓어진 부분은 치 맛자락의 삐죽삐죽한 간격이 넓어집 니다.

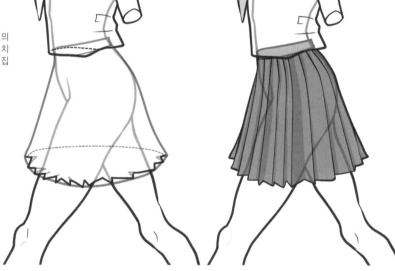

POINT

뒷모습도 주름의 방향은 달라지지 않는다

일반적인 한 방향 주름 스커트는 주름의 방향이 반시계방향입니다. 이것은 뒷모습도 마찬가지입니다. 디지털 작화 시에는 무심코 반전시켜 그대로 쓰는 경우가 있으므로 주의가 필요합니다

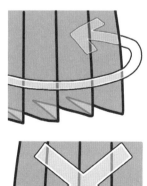
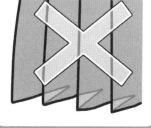

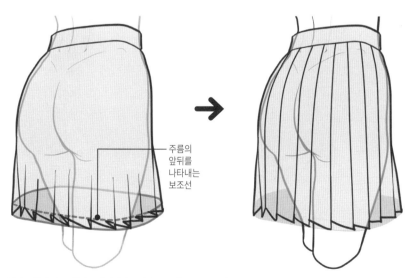

주름의 앞뒤를 나타내는 보조선

일단 주름이 없는 형태로 대략적인 윤곽선을 그리고, 주름의 앞뒤를 나타내는 보조선을 그려 그 간격 사이로 주름 을 삐죽삐죽하게 그리면 자연스럽게 보입니다.

스커트는 캐릭터의 동작에 따라 크게 변형됩니다. 특히 숙인 포즈나 앉은 포즈일 때는 크게 변형되므로, 일단 간략도를 그려 형태를 파악해보는 것이 좋을 겁니다.

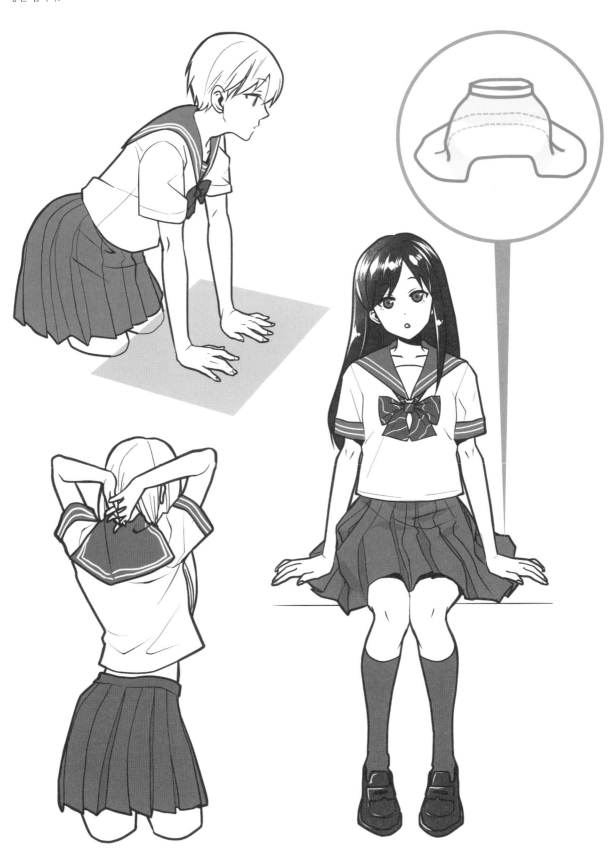

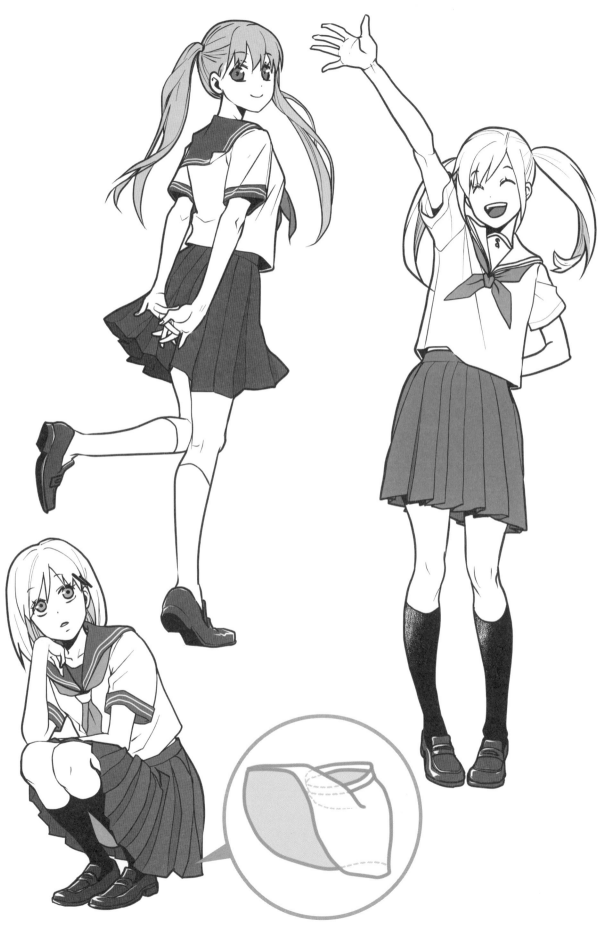

후기

★

「여차할 때 이 책 한 권만 있으면 여러 가지 의상을 어느 정도 그릴 수 있게 되는 책」

저는 이것을 목표로 그리기 시작했습니다.

만화나 일러스트의 캐릭터에게 입힐 의상을 그리는 거라면, 반드시 옷의 전문가가 될 필요는 없다. 실제 복식의 룰보다, 픽션이기에 가능한 표현이 중요한 경우도 있다. 하지만 너무 현실과 동떨어지거나, 도저히 남에게 보여줄 수 없는 수준의 결과물이 나오거나 하는 것은 피하고 싶다.

현재는 옷에 관한 전문 서적이 잔뜩 나왔고, 인터넷에도 정보가 넘쳐납니다. 하지만 자신이 원하는 정보를 찾는 것은 수고스럽죠. 「이 책 한 권만 있으면 여러 가지 의상을 어느 정도 그릴 수 있게 된다」……그런 책이 있다면 저 역시 한 권 갖고 싶고, 그림 그리기를 좋아하는 수많은 분들께도 분명 도움이 될 것이다. 그런 생각으로 이 책을 제작하기 시작했습니다. 기운차게 움직이는 캐릭터에게 입힐 옷을 그리는 것이 목적이므로, 입체적인 옷을 파악하는 법, 움직임에 맞는 표현에 대해서도 파고들어 해설했습니다.

이 책을 만들면서, 패션 디자이너이자 일러스트레이션 스쿨의 교장이신 운세츠 선생님께 많은 지도를 받았습니다. 다양한 옷의 실물을 보여주셨고, 실제로 패션의 현장에서 활약하는 분이기에 가능한 시점을 발휘해 온갖 것을 다 세세하게 가르쳐주셨습니다. 무척이나 배울 것이 많았던 경험이었습니다. 이 자리를 빌려 감사의 말씀을 올립니다.

이 책에서 소개하는 것은 어디까지나 베이식한 의복을 그리는 법입니다. 오리지널리티가 풍부한 옷을 그리는 방법은 여러분들께서 각자 모색하셔야 할 겁니다.
자신의 캐릭터가 멋진 옷맵시를 자랑하며, 만화나 일러스트 세계에서 크게 이름을 날린다. 그런 창작의 기쁨을 한 분이라도 더 느끼실 수 있게 되기를 진심으로 기원합니다.

저자 소개 **라비마루(らびまる)**
일러스트레이터로 활약하는 한 편, WEB에서 옷을 그리는 법 TIPS를 공개. Twitter에 공개한 TIPS가 5만회 이상 리트윗되는 등 인기를 모았다. 「pixiv FANBOX」에서 초보라도 쉽게 옷 그리는 법을 배울 수 있는 콘텐츠 공개 중.

pixivID: 1525713
Twitter: @rabimaru_t

패션 스타일을 그릴 때 중요한 것은 옷에 대한 정보를 얻는 것입니다. 어깨의 모양, 옷깃의 모양, 단추의 위치는 어떻게 되어 있는가. 그리고 싶은 복장은 어떤 실루엣인가. 바지 라인과 길이는 어떻게 되어 있는가….

저는 오사카의 일러스트레이션 스쿨「마사 모드 아카데미 오브 아트(Masa Mode Academy of Art)」의 교장을 맡고 있습니다. 스쿨에서는 패션 일러스트레이션에 원점을 두고 지도하고 있습니다만, 이번에 감수를 맡은 만화적인 요소가 가미된 일러스트 역시 가장 중요한 기초가 무엇인가 하는 점에 있어서는 근본적으로 다르지 않습니다. 그것은 바로 의복에 대해 잘 알아야 하며, 보이는 그대로 그리는 것이 아니라 필요한 선만을 추려내어 그려야 한다는 것입니다.

부디 옷의 기본 스타일에 대해 알아 보시고, 옷을 입은 인물의 아름다움에 대해 생각해 보시기 바랍니다. 필요없는 것을 제거하고, 세련된 선으로 표현하기 위해 연습을 거듭해 나가십시오. 그렇게 몸에 익힌 탄탄한 기초는 창작 활동을 계속해 나가기 위한 커다란 자신감이 될 것입니다.

감수자 소개 **운세츠(雲雪)**

마사 모드 아카데미 오브 아트(Masa Mode Academy of Art) 교장 UNSETSU INTERNATIONAL 대표 모드 일러스트레이션 연구소 대표

뉴욕의 패션계를 시작으로, 독일 쾰른, 중국 등에서 운세츠 콜렉션을 개최하는 등 아시아를 기반으로 국제적 활동을 펼치고 있다. 동서양을 정교하게 융합한 UNSETSU COLLECTION을 시작으로, 친인간적인 패션이라는 개념을 계속 제창하고 있다.

스쿨 소개
마사 모드 아카데미 오브 아트
www.mm-art.com

오사카 타마츠쿠리에 교사가 있는 일러스트레이션 스쿨. 데생력과 복식 센스를 익히는 모드 데생, 크로키, 색채와 구도 등 다양한 미술 실기를 지도한다. 패션 일러스트레이션만이 아니라 캐릭터 일러스트, 일반 예술 등 다양한 분야에 걸쳐 차세대 크리에이터를 배출하고 있다.

 STAFF
- ●기획·편집
 카와카미 사토코 [HOBBY JAPAN]
- ●커버 디자인·DTP
 히로타니 사야카
- ●취재 협력
 칸사이 패션 연합

 번 역 **문성호**
대부분의 국내 게임 잡지에 청춘을 바쳤던 전직 게임 기자이자 레트로 최고를 외치는 구시대의 오타쿠. 다양한 게임 한국어화 및 서적 번역에 참여했다.
번역서로 『데즈카 오사무의 만화 창작법』, 『손동작 일러스트 포즈집』, 『미니 캐릭터 다양하게 그리기』, 『캐릭터가 돋보이는 구도 일러스트 포즈집』, 『영국 사교계 가이드 : 19세기 영국 레이디의 생활』, 『영국의 주택』 등이 있다.

캐릭터 의상 다양하게 그리기 동작과 주름 표현법

초판 1쇄 인쇄 2020년 10월 10일
초판 1쇄 발행 2020년 10월 15일

저자 : 라비마루
감수 : 운세츠(Masa Mode Academy of Art)
번역 : 문성호

펴낸이 : 이동섭
편집 : 이민규, 탁승규
디자인 : 조세연, 김현승, 황효주, 김형주, 김민지
영업 • 마케팅 : 송정환
e-BOOK : 홍인표, 유재학, 최정수, 서찬웅
관리 : 이윤미

㈜에이케이커뮤니케이션즈
등록 1996년 7월 9일(제302-1996-00026호)
주소 : 04002 서울 마포구 동교로 17안길 28, 2층
TEL : 02-702-7963~5 FAX : 02-702-7988
http://www.amusementkorea.co.kr

ISBN 979-11-274-3803-6 13650

Ugoki to Shiwa ga Yoku Wakaru Ifuku no Egakikata Zukan
Fuku no Shikumi kara Kakudobetsu no Egakikata made

©Rabimaru, UNSETSU / HOBBY JAPAN
Originally Published in Japan in 2020 by HOBBY JAPAN Co. Ltd.
Korea translation Copyright©2020 by AK Communications, Inc.

이 도서의 국립중앙도서관 출판예정도서목록(CIP)은
서지정보유통지원시스템 홈페이지(http://seoji.nl.go.kr)와
국가자료공동목록시스템(http://www.nl.go.kr/kolisnet)에서 이용하실 수 있습니다.
(CIP제어번호: CIP2020040880)

*잘못된 책은 구입한 곳에서 무료로 바꿔드립니다.

-Illustration Technique

데즈카 오사무의 만화 창작법

데즈카 오사무 지음 | 문성호 옮김 | 148×210mm
252쪽 | 13,000원

만화가 지망생의 영원한 필독서!!
「만화의 신」이라 불리며 전 세계의 창작자들에게 큰
영향을 준 데즈카 오사무. 작화의 기본부터 아이디어
구상까지! 거장의 구체적 창작 테크닉을 이 한 권에
담았다.

다카무라 제슈 스타일 슈퍼 패션 데생-
기본 포즈편

다카무라 제슈 지음 | 송지연 옮김 | 190×257mm
256쪽 | 18,000원

올바른 인체 데생으로 스타일이 살아있는 캐릭터를
그려보자!! 파트와 밸런스별로 구분한 피겨 보디를
이용, 하나의 선으로 인체의 정면, 측면 등 다양한 자
세를 연습하다 보면, 어느새 패셔너블하고 아름다운
비율로 작품을 그릴 수 있다.

애니메이션 캐릭터 작화 & 디자인 테크닉

하야마 준이치 지음 | 이은수 옮김 | 210×285mm
176쪽 | 20,800원

베테랑 애니메이터가 전수하는 실전 테크닉!
오리지널 애니메이션 설정을 만들고, 그 설정에 따라
스태프들이 의견을 교환하고 수정하는 일련의 과정
을 통해 캐릭터 창작 과정의 핵심 요소를 해설한다.

미소녀 캐릭터 데생-얼굴·신체 편

이하라 타츠야 외 1인 지음 | 이은수 옮김
190×257mm | 176쪽 | 18,000원

미소녀를 아름답게 표현하는 테크닉 강좌!
기본 테크닉과 요령부터 시작, 캐릭터의 체형에 따른
표현법을 3장으로 나누어 철저하게 해설한다. 쉽고
자세한 설명과 예시를 통해 그림을 완성할 수 있도록
돕는다.

미소녀 캐릭터 데생-보디 밸런스 편

이하라 타츠야 외 1인 지음 | 이은수 옮김
190×257mm | 176 쪽 | 18,000원

캐릭터 작화의 기본은 보디 밸런스부터!
보디 밸런스의 기초에 대한 이해가 부족한 상태에서
는 제대로 그릴 수 없는 법! 인체의 밸런스를 실루엣
부터 이해할 필요가 있다. 여성의 신체적 특징을 이
해하는 데 도움이 되어줄 것이다.

만화 캐릭터 도감-소녀 편

하야시 히카루(Go office) 외 1인 지음 | 조민경 옮김
190×257mm | 240 쪽 | 18,000원

매력 있는 여자 캐릭터를 그리기 위한 테크닉!
다양한 장르 속 모습을 수록, 장르별 백과로 그치지
않고 작화를 완성하는 순서와 매력적인 캐릭터 창작
의 테크닉을 안내한다.

입체부터 생각하는 미소녀 그리는 법

나카츠카 마코토 지음 | 조아라 옮김 | 190×257mm
176쪽 | 18,000원

입체의 이해를 통해 매력적인 캐릭터를!
매력적인 인체란 무엇인가? 「멋진 그림」을 그리는
사람들의 인체는 섹시함이 넘친다. 최소한의 지식으
로 「매력적인 인체」 즉, 「입체 소녀」를 그리는 비법을
해설, 작화를 업그레이드시키는 법을 알려주고 있다.

모에 남자 캐릭터 그리는 법-얼굴·신체 편

카네다 공방 외 1인 지음 | 이기선 옮김 | 190×257mm
176쪽 | 18,000원

남자 캐릭터의 모에 포인트 철저 분석!
소년계, 중간계, 청년계의 3가지 패턴으로 나누어 얼
굴과 몸 그리는 법을 해설하고, 신체적 모에 포인트
를 확실하게 짚어가며, 극대화 패션, 아이템 등도 공
개한다!

모에 남자 캐릭터 그리는 법-동작·포즈 편

유니버설 퍼블리싱 외 1인 지음 | 이은엽 옮김
190×257mm | 176쪽 | 18,000원

멋진 남자 캐릭터는 포즈로 말한다!
작화는 포즈로 완성되는 법! 인체에 대한 기본 지식
과 캐릭터 작화로의 응용법을 설명한 포즈와 동작을
검증하고 분석하여 매력적인 순간을 안내한다.

모에 미니 캐릭터 그리는 법-얼굴·신체 편

카네다 공방 외 1인 지음 | 이은수 옮김 | 190×257mm
176쪽 | 18,000원

기운 넘치고 귀여운 미니 캐릭터를 그리자!
캐릭터를 데포르메한 미니 캐릭터들은 모에 캐릭터
궁극의 형태! 비장의 요령을 통해 귀엽고 매력적인
미니 캐릭터를 즐겁게 그려보자.

모에 캐릭터 그리는 법-동작·감정표현 편

카네다 공방 외 1인 지음 | 남지연 옮김 | 190×257mm
176쪽 | 18,000원

매력적인 모에 일러스트를 그려보자!
S자 포즈에서 한층 발전된 M자 포즈를 제시하고 있
으며, 다양한 장르 속 소녀의 동작·감정표현과 「좋아
하는 포즈」 테마에서 많은 작가들의 철학과 모에를
느낄 수 있다.

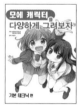

모에 캐릭터를 다양하게 그려보자
-기본 테크닉 편

미야치키 모소코 외 1인 지음 | 이은수 옮김
190X257mm | 176쪽 | 18,000원

다양한 개성을 통해 캐릭터의 매력을 살려보자!
모에 캐릭터 그리기에 익숙하지 않다면, 어떤 캐릭터
를 그려도 같은 얼굴과 포즈에 뻔한 구도의 반복일
뿐이다. 이 책을 통해 다양한 캐릭터를 개성있게 그
려보자!

모에 캐릭터를 다양하게 그려보자
-성격·감정표현 편

미야치키 모소코 외 1인 지음 | 이은수 옮김
190×257mm | 176쪽 | 18,000원

다양한 성격과 표정! 캐릭터에 생기를 더해보자!
캐릭터에 개성과 생동감을 부여하는 성격과 감정 표
현 묘사법을 상세히 설명하고 있다. 자신만의 독특한
개성이 담긴 캐릭터 완성에 도전해보자!

모에 로리타 패션 그리는 법
-기본적인 신체부터 코스튬까지

모에표현탐구 서클 외 1인 지음 | 남지연 옮김
190×257mm | 176쪽 | 18,000원

가련하고 우아한 로리타 패션의 기본!
파트별로 소개하는 로리타 패션과 구조 및 입는 법부
터 바람의 활용법, 색을 통해 흑과 백의 의상을 표현
하는 방법 등 다양한 테크닉을 담고 있다.

모에 로리타 패션 그리는 법
-얼굴·몸·의상의 아름다운 베리에이션

모에표현탐구 서클 외 1인 지음 | 이지은 옮김
190×257mm | 176쪽 | 18,000원

로리타 패션에는 깊이가 있다!!
미소녀와 로리타 패션의 일러스트를 그리려면 캐릭
터는 물론 패션도 멋지게 묘사해야 한다. 얼굴과 몸,
의상의 관계를 해설한다.

모에 로리타 패션 그리는 법
-아름다운 기본 포즈부터 매혹적인 구도까지

모에표현탐구 서클 외 1인 지음 | 이지은 옮김
190×257mm | 176쪽 | 18,000원

로리타 패션을 매력적으로 표현!
팔랑거리는 스커트와 프릴이 특징인 로리타 패션은
표현 방법에 따라 다양한 매력을 연출할 수 있다. 로
리타 패션 최고의 모에 포즈를 탐구해보자.

모에 두 명을 그리는 법-남자 편

카네다 공방 외 1인 지음 | 하진수 옮김 | 190×257mm
176쪽 | 18,000원

우정, 라이벌에서 러브!까지…남자 두 명을 그려보자!
작화하려는 인물의 수가 늘어나면 난이도 또한 급상
승하는 법! '무게감', '힘', '두께'라는 세 가지 포인트를
통해 복수의 인물 작화의 기본을 알기 쉽게 해설하고
있다.

모에 두 명을 그리는 법-소녀 편

카네다 공방 외 1인 지음 | 김보미 옮김 | 190×257mm
176쪽 | 18,000원

소녀 한 명은 그릴 수 있지만, 두 명은 그리기도 전
에 포기했거나, 그리더라도 각자 떨어져 있는 포즈만
그리던 사람들을 위한 기법서. 시선, 중량, 부드러운
손, 신체의 탄력감 등, 소녀 특유의 표현법을 빠짐없
이 수록했다.

모에 아이돌 그리는 법-기본 편

미야츠키 모소코 외 1인 지음 | 이은수 옮김
190×257mm | 176쪽 | 18,000원

아이돌을 매력적으로 표현해보자!
춤, 노래, 다양한 퍼포먼스로 빛나는 아이돌 캐릭터.
사랑스러운 모에 캐릭터에 아이돌 속성을 가미해보
자. 깜찍한 포즈와 의상, 소품까지! 아이돌을 구성하
는 작은 요소 하나까지 해설하고 있다.

인물 크로키의 기본-속사 10분·5분·2분·1분

아틀리에21 외 1인 지음 | 조민경 옮김 | 190×257mm
168쪽 | 18,000원

크로키의 힘으로 인체의 본질을 파악하라!
단시간에 대상의 특징을 포착, 필요 최소한의 선화로
묘사하는 크로키는 인물화에 필요한 안목과 작화력을
동시에 단련하는 데 가장 적합하다. 10분, 5분 크로키
부터, 2분, 1분 크로키를 통해 테크닉을 배워보자!

인물을 그리는 기본-유용한 미술 해부도

미사와 히로시 지음 | 조민경 옮김 | 190×257mm
192쪽 | 18,000원

인체 그 자체의 구조를 이해해보자!
미사와 선생의 풍부한 데생과 새로운 미술 해부도를
이용, 적확한 지도와 해설을 담은 결정판. 인물의 기
본 묘사부터 실천적인 인물 표현법이 이 한 권에 담
겨있다.

연필 데생의 기본

스튜디오 모노크롬 지음 | 이은수 옮김 | 190×257mm
176쪽 | 18,000원

데생을 시작하는 이들을 위한 데생 입문서!
데생이란 정확하게 관측하고 무엇을 어떻게 표현할
지 사물의 구조를 간파하는 연습이다. 풍부한 예시를
통해 데생을 시작하는 이들을 위한 데생의 기본 자세
와 테크닉을 알기 쉽게 해설한다.

전차 그리는 법
-상자에서 시작하는 전차·장갑차량의 작화 테크닉

유메노 레이 외 7인 지음 | 김재훈 옮김 | 190×257mm
160쪽 | 18,000원

상자 두 개로 시작하는 전차 작화의 모든 것!
전차를 멋지고 설득력이 느껴지도록 그리기 위한 방
법은 무엇일까? 단순한 직육면체의 조합으로 시작,
디지털 작화로의 응용까지 밀리터리 메카닉 작화의
모든 것.

로봇 그리기의 기본

쿠라모치 쿄류 지음 | 이은수 옮김 | 190×257mm
176쪽 | 18,000원

펜 끝에서 다시 태어나는 강철의 거신!
로봇 일러스트레이터로 15년간 활동한 쿠라모치 쿄
류가, 로봇이 활약하는 모습을 보며 가슴 설레이는
경험을 한 이들에게, 간단하고 즐겁게 로봇을 그릴
수 있는 힌트를 알려주는 장난감 상자 같은 기법서.

팬티 그리는 법

포스트 미디어 편집부 지음 | 조민경 옮김
182×257mm | 80쪽 | 17,000원

팬티 작화의 비밀 대공개!
속옷에는 다양한 소재, 디자인, 패턴이 있으며 시추
에이션에 따라 그리는 법도 달라진다. 이 책에서 보
여주는 팬티의 구조와 디자인을 익힌다면 누구나 쉽
게 캐릭터에 어울리는 궁극의 팬티를 그릴 수 있게
될 것이다.

가슴 그리는 법

포스트 미디어 편집부 지음 | 조민경 옮김
182X257mm | 80쪽 | 17,000원

가슴 작화의 모든 것!
여성 캐릭터의 작화에 있어 가장 큰 난관이라 할 수
있는 가슴! 인체의 움직임에 따라 가슴의 모습과 그
구조를 철저 분석하여, 보다 현실적이며 매력있는 캐
릭터 작화를 안내한다!

코픽 화가들의 동방 일러스트 테크닉

소차 외 1인 지음 | 김보미 옮김 | 215×257mm
152쪽 | 22,000원

동방 Project로 코픽의 사용법을 익히자!
코픽 마커는 다양한 색이 장점인 아날로그 그림 도구
이다. 동방 Project의 인기 캐릭터들을 그려보면서 코
픽 활용법을 단계별로 나누어 설명한다. 눈으로 즐기
며 따라 해보는 것만으로도 코픽이 손에 익는 작법서!

아날로그 화가들의 동방 일러스트 테크닉

미사와 히로시 지음 | 김보미 옮김 | 215×257mm
144쪽 | 22,000원

아날로그 기법의 장점과 즐거움을 느껴보자!
동방 Project의 매력은 개성 넘치는 캐릭터! 화가이
자 회화 실기 지도인인 미사와 히로시가 수채화·유
화·코픽 작가 15명과 함께 동방 캐릭터를 그리며 아
날로그 기법의 매력과 즐거움을 전한다.

캐릭터의 기분 그리는 법-표정·감정의 표면 과 이면을 나누어 그려보자

하야시 히카루(Go office) 외 1인 지음 | 조민경 옮김
190×257mm | 192쪽 | 18,000원

캐릭터에 영혼을 불어넣어 보자! 희로애락에 더하여
'놀람'과, '허무'라는 2가지 패턴을 추가한 섬세한 심
리 묘사와 감정 표현을 다룬다. 다양한 아이디어와
힌트 수록.

아저씨를 그리는 테크닉-얼굴·신체 편

YANAMi 지음 | 이은수 옮김 | 190×257mm
152쪽 | 19,000원

'아재'의 매력이란 무엇인가?
분위기와 연륜이 느껴지는 아저씨는 전혀 다른 멋과
맛을 지니고 있다. 다양한 연령대의 아저씨를 그리는
디테일과 인체 분석, 각종 표정과 캐릭터 만들기까지.
인생의 맛이 느껴지는 아저씨 캐릭터에 도전해보자!

학원 만화 그리는 법

하야시 히카루 지음 | 김재훈 옮김 | 190×257mm
180쪽 | 18,000원

학원 만화를 통한 만화 제작 입문!
다양한 내용과 세계가 그려지는 학원 만화는 그야말
로 만화 세상의 관문이라고 해도 과언이 아닐 것이
다. 『학원 만화 그리는 법』은 만화를 통해 자기만의
오리지널 월드로 향하는 문을 열고자 하는 이들의 열
쇠가 되어줄 것이다.

대담한 포즈 그리는 법

에비모 외 1인 지음 | 이은수 옮김 | 190X257mm
172쪽 | 18,000원

역동적인 자세 표현을 위한 작화 가이드!
경우에 따라서는 해부학 지식이 역동적 포즈 표현에
방해가 되어 어중간한 결과물이 나오곤 한다. 역동적
포즈의 대가 에비모식 트레이닝을 통해 다양한 포즈
와 시추에이션을 그려보자.

프로의 작화로 배우는 만화 데생 마스터

-남자 캐릭터 디자인의 현장에서-

하야시 히카루 외 2인 지음 | 김재훈 옮김
190×257mm | 204쪽 | 18,000원

프로가 전하는 생생한 만화 데생!
모리타 카즈아키의 작화를 통해 남자 캐릭터의 디자
인, 인체 구조, 움직임의 작화 포인트를 배워보자

프로의 작화로 배우는 여자 캐릭터 작화 마스터-캐릭터 디자인 · 움직임 · 음영-

모리타 카즈아키 외 2인 지음 | 김재훈 옮김
190×257mm | 204쪽 | 19,000원

현역 애니메이터의 진짜 「여자 캐릭터」 작화술!
유명 실력파 애니메이터 모리타 카즈아키가 여자 캐
릭터를 완성하는 실제 작화 과정을 완벽하게 수록!
캐릭터 디자인(얼굴), 인체, 움직임, 음영의 핵심 포
인트는 무엇인지 배워보자.

슈퍼 데포르메 포즈집-꼬마 캐릭터 편

Yielder 지음 | 김보미 옮김 | 190×257mm | 160쪽
18,000원

2등신 데포르메 캐릭터의 정수!
짧은 팔다리, 커다란 머리로 독특한 귀여움을 갖고
있는 꼬마 캐릭터. 다양한 포즈의 2등신 데포르메 캐
릭터를 집중적으로 연습하여 나만의 꼬마 캐릭터를
그려보자.

슈퍼 데포르메 포즈집-남자아이 캐릭터 편

Yielder 지음 | 김보미 옮김 | 190×257mm | 164쪽
18,000원

남자아이 캐릭터 특유의 멋!
남녀의 신체적 차이점, 팔다리와 근육 그리는 법 등을
데포르메 캐릭터로도 충분히 표현할 수 있도록 상세
하게 알려준다. 장면에 따라 달라지는 포즈, 표정, 몸
짓 등의 차이점과 특징을 익혀보자!

슈퍼 데포르메 포즈집-연애 편

Yielder 지음 | 이은엽 옮김 | 190×257mm | 164쪽
18,000원

두근두근한 연애 장면을 데포르메 캐릭터로!
찰싹 붙어 앉기도 하고 키스도 하고 포옹도 하고 데
이트를 하고 때로는 싸우기도 하는 2~4등신의 러브
러브한 연인들의 포즈와 콩닥콩닥한 연애 포즈를 잔
뜩 수록했다. 작가마다 다른 여러 연애 포즈를 보고
배우며 즐길 수 있다.

슈퍼 데포르메 포즈집-기본 포즈·액션 편

Yielder 외 1인 지음 | 이은수 옮김 | 190×257mm
160쪽 | 18,000원

데포르메 캐릭터 액션의 기본!
귀여운 2등신 캐릭터부터 스타일리시한 5등신 캐릭
터까지. 일반적인 캐릭터와는 조금 다른 독특한 느낌
의 데포르메 캐릭터를 위한 다양한 포즈 소재와 작화
요령, 각종 어드바이스를 다루고 있다.

인물을 빠르게 그리는 법-남성 편

하가 코이치, 카도마루 츠부라 지음 | 김재훈 옮김
190×257mm | 176쪽 | 18,000원

인물을 그리는 법칙을 파악하라!
인체 구조와 움직임을 파악하는 다양한 방법에는 예나
지금이나 변함없는 일정한 원칙이 있다. 이상적인 체
형의 남성 데생을 중심으로 인물을 그리는 일정한 법
칙을 배우고 단시간 그리기를 효율적으로 익혀보자.

미니 캐릭터 다양하게 그리기

미야츠키 모소코 외 1인 지음 | 문성호 옮김
190×257mm | 188쪽 | 18,000원

귀여운 미니 캐릭터를 다양하게 그려보자!
꼭 껴안아주고 싶은 귀여운 미니 캐릭터를 그려보고
싶다면? 균형 잡힌 2.5등신 캐릭터, 기운차게 움직이
는 3등신 캐릭터, 아담하고 귀여운 2등신 캐릭터. 비
율별로 서로 다른 그리기 방법과 순서, 데포르메 요령
을 소개한다.

전투기 그리는 법-십자선으로 기체와 날개를 그리는 전투기 작화 테크닉-

요코야마 아키라 외 9인 지음 | 문성호 옮김
190×257mm | 164쪽 | 19,000원

모든 전투기가 품고 있는 '비밀의 선'!
어떤 전투기라도 기초를 이루는 「십자 모양」—기체
와 날개의 기준이 되는 선만 찾아낸다면 문제없이 그
릴 수 있다. 그림의 기초, 인기 크리에이터들의 응용
테크닉, 전투기 기초 지식까지!

남녀의 얼굴 다양하게 그리기

YANAMi 지음 | 송명규 옮김 | 190×257mm
172쪽 | 18,000원

남자 얼굴도, 여자 얼굴도 다 내 마음대로!
만화 일러스트에 등장하는 남녀 캐릭터의「얼굴」을 서
로 구분하여 그리는 법은 물론, 각종 표정에도 차이를
주는 테크닉을 완벽 해설. 각도, 성격, 연령, 상황에 따
른 차이를 자유자재로 표현해보자.

현실감 있게 묘사하는 인물화

-프로의 45년 테크닉이 담긴 유화와 수채화-

미사와 히로시 지음 | 김재훈 옮김 | 215×257mm
148쪽 | 22,000원

줄곧 인물화를 그려온 화가, 미사와 히로시가 유화와
수채화로 그림을 그리는 기법을 설명한다. 화가의 작
품과 제작 과정 소개를 통해 클로즈업, 바스트 쇼트,
전신을 그리는 과정 등을 자세히 알 수 있다.

코픽 마커로 그리는 기본

-귀여운 캐릭터와 아기자기한 소품들-

카와나 스즈 지음 | 김재훈 옮김 | 215×257mm
160쪽 | 22,000원

손그림에 빠진다! 코픽 마커에 반한다!
코픽 마커의 특징과 손으로 직접 그리는 즐거움을 소
개한다. 코픽 공인 작가인 저자와 4명의 게스트 작가
가 캐릭터의 매력을 최대한으로 이끌어내는 각종 테
크닉과 소품 표현 방법을 담았다.

손동작 일러스트 포즈집

-알기 쉬운 손과 상반신의 움직임-

하비재팬 편집부 지음 | 문성호 옮김 | 190×257mm
168쪽 | 19,000원

저절로 눈이 가는 매력적인 손의 비밀!
유명 일러스트레이터들의 손 그리는 법에 대한 해설
및 각종 감정, 상황, 상호관계, 구도 등을 반영한 손동
작 선화 360컷을 수록하였다. 연습·트레이스·아이디
어 착상용 참고에 특화된 전문 포즈집!

여성의 몸 그리는 법

-골격과 근육을 파악해 섹시하게 그리기

하야시 히카루 지음 | 문성호 옮김 | 190X257mm
184쪽 | 19,000원

'단단함'과 '부드러움'으로 여성의 매력을 살린다!
캐릭터화된 여성 특유의 '골격'과 '근육'을 완전 분석!
살과 근육에 의한 신체의 굴곡과 탄력, 부드러움을
표현하는 방법과 그 부드러움을 부각시키는 「단단한
뼈 부분 표현」방법을 철저 해부한다!

5색 색연필로 완성하는 REAL 풍경화

하야시 료타 지음 │ 김재훈 옮김 │ 190×257mm
136쪽 │ 21,000원

세계적 색연필 아티스트의 풍경화 기법 공개!
색연필화의 개념을 크게 바꾼 아티스트, 하야시 료타
가 현장 스케치에서 시작해 세밀하게 묘사한 풍경화
작품을 완성하기까지의 과정을 재료선택 단계부터 구
도 잡는 법, 혼색방법 등과 함께 알기 쉽게 설명한다.

사물을 보는 요령과 그리는 즐거움 관찰 스케치

히가키 마리코 지음 │ 송명규 옮김 │ 190×257mm
136쪽 │ 19,000원

디자이너의 눈으로 사물 속 비밀을 파헤친다!
주변 사물을 자세히 관찰해서 그리는 취미 생활「관찰
스케치」! 프로 디자이너가 제품의 소재, 디자인, 기능
성은 물론 제조 과정과 제작 의도까지 이끌어내는 관
찰력과 관찰 기술, 필요한 지식을 전수한다. 발견하는
즐거움과 공유하는 재미가 있다!

다이나믹 무술 액션 데생

츠루오카 타카오 지음 │ 문성호 옮김 │ 190×257mm
192쪽 │ 21,000원

무술 6단! 화업 62년! 애니메이션 강의 22년!
미야자키 하야오와 함께 일했던 미술 감독이 직접 몸
으로 익힌 액션 연출법을 가이드! 다년간의 현장 경
력, 제작 강의 경력, 무술 사범 경력, 미술상 수상 경
력과 그림 그리는 법 안내서를 5권 집필한 경력까지.
저자의 모든 경력이 압축된 무술 액션 데생!

무장 그리는 법 -삼국지·전국 시대·환상의 세계

나가노 츠요시 지음 │ 타마가미 키미 감수 │ 문성호 옮김
215×257mm │ 152쪽 │ 23,900원

KOEI『삼국지』일러스트의 비밀을 파헤친다!
역사·전략 시뮬레이션『삼국지』,『노부나가의 야망』
등 역사 인물 분야에서 오랫동안 사랑을 받아 온 리
얼 일러스트 분야의 거장, 나가노 츠요시. 사람을 현
실 그 이상으로 강하고 아름답게 그리는 그만의 기법
과 작품 세계를 공개한다.

여성 몸동작 일러스트 포즈집
-일상생활부터 액션/감정 표현까지-

하비재팬 편집부 지음 │ 김진아 옮김 │ 190×257mm
168쪽 │ 19,000원

웹툰·만화에 최적화된 5등신 캐릭터의 각종 동작들!
만화·게임·애니메이션 등에서 흔히 볼 수 있는 실제 인
체보다 작고 귀여운 캐릭터들. 그 비율에 맞춰 포즈 선
화를 555컷 수록! 다채로운 상황과 동작을 마음대로
트레이스 가능한 여성 캐릭터 전문 포즈집!

여성의 몸 그리는 법 -섹시한 포즈 연출법-

하야시 히카루 지음 │ 문성호 옮김 │ 190×257mm
184쪽 │ 19,000원

「섹시함」 연출은 모르고 할 수 있는게 아니다!
여성 캐릭터의 매력을 한껏 끌어올리는 시크릿 테
크닉 완전 공개! 5가지 핵심 포인트와 상업 작품 최
전선에서 활약하는 프로의 예시로 동작과 표정, 포
즈 설정과 장면 연출, 신체 부위별 표현법 등을 자
세히 설명한다.

하루 만에 완성하는 유화의 기법

오오타니 나오야 지음 │ 김재훈 옮김 │ 190×257mm
152쪽 │ 22,000원

적은 재료로 쉽게 시작하는 1일 1완성 유화!
원칙과 순서만 제대로 알면 실물을 섬세하게 재현한
리얼한 유화를 하루 만에 완성할 수 있다. 사용하는 물
감은 6가지 색 그리고 흰색뿐! 다른 유화 입문서들이
하지 못했던 빠르고 정교한 유화 기법을 소개한다.

손그림 일러스트 연습장
-따라만 그려도 저절로 실력이 느는 마법의 테크닉-

쿠도 노조미 지음 │ 김진아 옮김 │ 187X230mm
248쪽 │ 17,000원

슥슥 따라만 그리면 손그림이 술술 실력이 쑥쑥♬
우리 곁의 다양한 사물과 동물, 식물, 인물, 각종 이
벤트 등을 깜찍한 일러스트로 표현하는 법을 알려주
는 손그림 연습장. 「순서 확인하기」┌「선따라 그리
기」┌「직접 그리기」 순으로 그림을 손쉽게 익혀보자.

캐릭터 의상 다양하게 그리기
-동작과 주름 표현법

라비마루 지음 │ 운세츠 감수 │ 문성호 옮김 │ 190×257mm
168쪽 │ 19,000원

5만 회 이상 리트윗된 캐릭터「의상 그리는 법」에 현역
패션 디자이너의「품격 있는 지식」이 더해졌다! 옷주
름의 원리, 동작에 따른 옷의 변화 패턴, 옷의 종류·각
도·소재별 차이까지. 캐릭터를 위한 스타일링 참고서!

-디지털 배경 자료집

디지털 배경 카탈로그-통학로·전철·버스 편

ARMZ 지음 | 이지은 옮김 | 182×257mm
192쪽 | 25,000원

배경 작화에 대한 고민을 이 한 권으로 해결!
주택가, 철도 건널목, 전철, 버스, 공원, 번화가 등, 다양한 장면에 사용 가능한 선화 및 사진 데이터가 수록되어 있는 디지털 자료집. 배경 작화에 편리하게 이용할 수 있는 각종 데이터가 수록되어있다!

신 배경 카탈로그-도심 편

마루샤 편집부 지음 | 이지은 옮김 | 190×257mm
176쪽 | 19,000원

만화가, 애니메이터의 필수 사진 자료집!
배경 작화에서 편리하게 사용할 수 있는 번화가 사진을 수록한 자료집.자유롭게 스캔, 복사하여 인물만으로는 나타낼 수 없는 깊이 있는 작화에 도전해보자!

디지털 배경 카탈로그-학교 편

ARMZ 지음 | 김재훈 옮김 | 182×257mm | 184쪽
25,000원

다양한 학교 배경 데이터가 이 한 권에!
단골 배경으로 등장하는 학교. 허나 리얼하게 그리려고해도 쉽지 않은 학교의 사진과 선화 자료뿐 아니라, 디지털 원고에 쓸 수 있는 PSD 파일까지 아낌없이 수록하였다!

사진&선화 배경 카탈로그-주택가 편

STUDIO 토레스 지음 | 김재훈 옮김 | 190×257mm
176쪽 | 25,000원

고품질 디지털 배경 자료집!!
배경을 그릴 때 편리하게 활용할 수 있는 선화와 사진 자료가 수록된 고품질 디지털 자료집. 부록 DVD-ROM에 수록된 데이터를 원하는 스타일에 맞춰 자유롭게 사용하자!

판타지 배경 그리는 법

조우노세 외 1인 지음 | 김재훈 옮김 | 215×257mm
160쪽 | 22,000원

환상적인 디지털 배경 일러스트 테크닉!
「CLIP STUDIO PAINT PRO」를 사용, 디지털 환경에서 리얼한 배경 일러스트를 그리기 위한 기법을 담고 있으며, 배경을 그리기 위한 지식, 기법, 아이디어와 엄선한 테크닉을 이 한 권으로 배울 수 있다.

Photobash 입문

조우노세 외 1인 지음 | 김재훈 옮김 | 215×257mm
160쪽 | 21,000원

CLIP STUDIO PAINT PRO의 기초부터 여러 사진을 조합, 일러스트를 완성하는 포토배시의 기초부터 사진을 일러스트처럼 보이도록 가공하는 테크닉까지. 사진을 사용한 배경 일러스트 작화의 모든 것을 담았다.

CLIP STUDIO PAINT 매혹적인 빛의

표현법 보석·광물·금속에 광채를 더하는 테크닉

타마키 미츠네, 카도마루 츠부라 지음 | 김재훈 옮김
190×257mm | 172쪽 | 22,000원

보석이나 금속의 광택을 표현해보자!
이 책에서 설명하는 방식을 따라 투명감 있는 물체나 반사광 표현을 익혀보자!

동양 판타지 배경 그리는 법

조우노세 외 1인 지음 | 김재훈 옮김 | 215×257mm
164쪽 | 22,000원

「CLIP STUDIO PAINT」로 동양적인 분위기가 나는 환상적인 배경 일러스트 그리는 법을 소개한다. 두 저자가 체득한 서로 다른「색 선택 방법」과「캐릭터와 어울리게 배경 다듬는 법」등 누구나 알고 싶은 실전 노하우를 실제로 따라해볼 수 있도록 안내한다.

CLIP STUDIO PAINT 브러시 소재집

자연물 · 인공물 · 질감 효과

조우노세 외 1인 지음 | 김재훈 옮김 | 190×257mm
168쪽 | 21,000원

중쇄가 계속되는 CLIP STUDIO 유저 필독서!
그림의 중간 과정을 대폭 생략해주는 커스텀 브러시 151점을 수록, 사용 방법과 중요 테크닉, 직접 브러시를 제작하는 과정까지 해설하였다.

오타쿠 문화사 1989~2018

헤이세이 오타쿠 연구회 지음 | 이석호 옮김 | 136쪽 | 13,000원

오타쿠 문화는 어떻게 변해왔는가!
애니메이션에서 게임, 만화, 라노벨, 인터넷, SNS, 아이돌, 코미케, 원더페스, 코스프레, 2.5차원까지, 1989년~2018년에 걸쳐 30년 동안 일어났던 오타쿠 역사의 변천과정과 주요 이슈들을 흥미롭게 파헤친다.

밀실 대도감

아리스가와 아리스 지음 | 김효진 옮김 | 372쪽 | 28,000원

41개의 기상천외한 밀실 트릭!
완전범죄로 보이는 밀실 미스터리의 진실에 접근한다! 깊이 있는 통찰력으로 날카롭게 풀어낸 아리스가와 아리스의 밀실 트릭 해설과 매혹적인 밀실 사건 현장을 생생하게 그려낸 이소다 가즈이치의 일러스트가 우리를 놀랍고 신기한 밀실의 세계로 초대한다.

크툴루 신화 대사전

히가시 마사오 지음 | 전홍식 옮김 | 552쪽 | 25,000원

크툴루 신화에 입문하는 최고의 안내서!
크툴루 신화 세계관은 물론 그 모태인 러브크래프트의 문학 세계와 문화사적 배경까지 총망라하여 수록한 대사전으로, 그 방대하고 흥미진진한 신화 대계를 간결하고 명확하게 설명한다.

알기 쉬운 인도 신화

천축 기담 지음 | 김진희 옮김 | 228쪽 | 15,000원

혼돈과 전쟁, 사랑 속에서 살아가는 인도 신! 라마, 크리슈나, 시바, 가네샤! 강렬한 개성이 충돌하는 무아와 혼돈의 이야기! 2대 서사시 『라마야나』와 『마하바라타』의 세계관부터 신들의 특징과 일화에 이르는 모든 것을 이 한 권으로 파악한다.

영국 사교계 가이드

무라카미 리코 지음 | 문성호 옮김 | 216쪽 | 15,000원

19세기 영국 사교계의 생생한 모습!
영국은 19세기 빅토리아 시대(1837~1901)에 번영의 정점에 달해 있었다. 당시에 많이 출간되었던 「에티켓 북」의 기술을 바탕으로, 빅토리아 시대 중류 여성들의 사교 생활을 알아보며 그 속마음까지 들여다본다.

중세 유럽의 문화

이케가미 쇼타 지음 | 이은수 옮김 | 256쪽 | 13,000원

심오하고 매력적인 중세의 세계!
기사, 사제와 수도사, 음유시인에 숙녀, 그리고 농민과 상인과 기술자들. 중세 배경의 판타지 세계에서 자주 보았던 그들의 리얼한 생활을 일러스트와 표로 이해한다! 중세라는 로맨틱한 세계에서 사람들은 의식주를 어떻게 꾸려왔는지 생생하게 보여준다.

중세 유럽의 생활

가와하라 아쓰시, 호리코시 고이치 지음 | 남지연 옮김 | 260쪽 | 13,000원

새롭게 보는 중세 유럽 생활사
「기도하는 자」, 「싸우는 자」, 그리고 「일하는 자」라고 하는 중세 유럽의 세 가지 신분. 그중 「일하는 자」, 즉 농민과 상공업자의 일상생활은 어떤 것이었을까? 전근대 유럽 사회의 진짜 모습에 대하여 알아보자.

중세 유럽의 성채 도시

가이하쓰샤 지음 | 김진희 옮김 | 232쪽 | 15,000원

성채 도시의 기원과 진화의 역사!
외적으로부터 생명과 재산을 보호하기 위해 견고한 성벽으로 도시를 둘러싼 성채 도시. 그곳은 방어 시설과 도시 기능은 물론 문화·상업·군사 면에서도 진화를 거듭하는 곳이었다. 궁극적인 기능미의 집약체였던 성채 도시의 주민 생활상부터 공성전 무기·전술에 이르기까지 상세하게 알아본다.

기사의 세계

이케가미 이치 지음 | 남지연 옮김 | 232쪽 | 15,000원

중세 유럽 사회의 주역이었던 기사!
때로는 군주와 신을 위해 용맹하게 전투를 벌이고 때로는 우아한 풍류인으로 궁정을 화려하게 장식했던 기사. 그들은 무엇을 위해 검을 들었고 바라는 목표는 어디에 있었는가. 기사의 탄생에서 몰락까지, 역사의 드라마를 따라가며 그 진짜 모습을 파헤친다.

판타지세계 용어사전

고타니 마리 지음 | 전홍식 옮김 | 200쪽 | 14,800원

판타지의 세계를 즐기는 가이드북!
판타지 작품은 신화나 민화, 역사적 사실에 작가의 독특한 상상력이 더해져 완성된 것이 많다. 『판타지세계 용어사전』은 판타지에 대한 이해를 돕는 용어들을 정리, 해설한 책으로 한국어판에는 역자가 엄선한 한국 판타지 용어 해설집도 함께 수록되었다.